MARLONNEKE WILLEMSEN

GROWING
WACHSEN
GROEIEN

teNeues

CONTENTS
INHALT
INHOUD

FOREWORD / VORWORT / VOORWOORD 4

BIRDS
VÖGEL
VOGELS
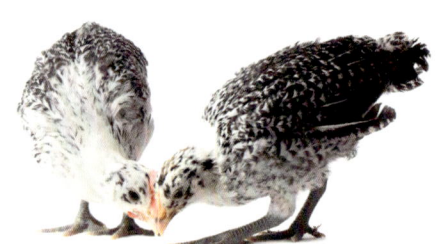
10

MAMMALS
SÄUGETIERE
ZOOGDIEREN
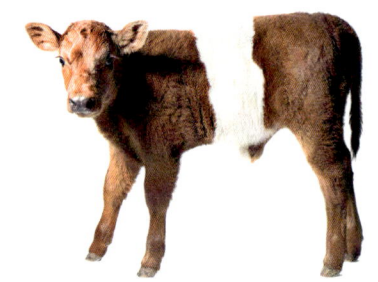
32

INSECTS
INSEKTEN
INSECTEN
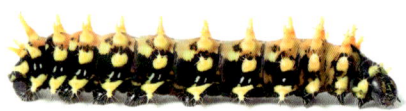
62

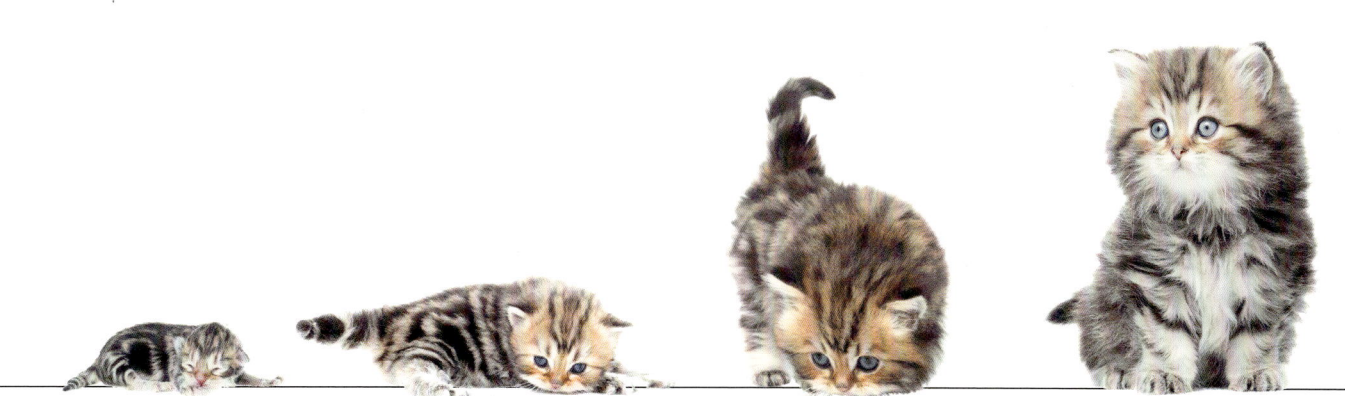

REPTILES
REPTILIEN
REPTIELEN

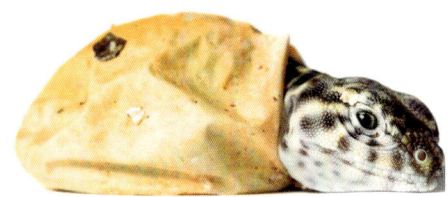

118

FISH
FISCHE
VISSEN

140

OTHER ANIMALS
ANDERE TIERE
ANDERE DIEREN

168

VITA & ACKNOWLEDGEMENTS / DANKSAGUNG / DANKWOORD 190
BREEDERS / ZÜCHTER / KWEKERS EN FOKKERS 191

FOREWORD

If I photographed a litter of puppies every week for seven weeks, would I be able to observe their development? Seven years ago, this question led me to begin a new photography project, which eventually resulted in the making of this book. I decided to take eight pictures, the first on the day the pups were born and the other seven taken at weekly intervals. Using a white background to emphasize each animal, I figured out how to make sure all eight pictures looked consistent. I also decided to measure the size of the puppies at every photo session to chart how much they had grown. This information enabled me to put together a kind of overview of their growth, where I could then scale the eight individual pictures to proportion and make this growth visible to the viewer. These became the main images of the project.

The second series, of British Long-hair kittens, followed quickly, but after that it took me quite a while to find other breeders who were willing to help me. In order to be less dependent on others, I started thinking about breeding certain species myself, which resulted in my first aquarium. I also realized that I didn't want my project to just be about cute pictures of animals, I wanted to tell a story. In order to do that, I had to focus less on well-known animals and more on unfamiliar species. In 2017 my luck changed; some breeders agreed to let me photograph their animals and I was able to breed and photograph my first fish species. From that moment on, the project grew each year and the kinds of animals I documented became more and more diverse.

Not all species could be photographed at weekly intervals, some animals grow very quickly and are fully grown in less than seven weeks. These I photographed within shorter intervals; three, four or five days. Other animals, like the tortoise, are very slow growers, so they need a longer space between photo shoots; two weeks. Animals that go through a metamorphosis such as frogs and butterflies are especially interesting. Of course, I wanted to document the whole process, but it was hard to predict how long it would take, and so I took photos every three, four, five, six and seven days. This meant a lot more work, but it was the only way to be absolutely sure that I could capture the whole metamorphosis with a fixed interval.

My studio space also had to be adjusted for photo shoots with different animals. For most I would use a portable studio set-up that I had put on a table. Some animals were too large for this, so for them I built a set-up on the floor. Extremely small animals were also a challenge. In these instances, I used an extreme macro lens. In all of these shoots, I would try to keep the lighting and the point of view the same. The biggest challenge

I've always been interested in animals, but never fully realized just how complex and diverse they were until I started working on this project. I hope these pictures give the people who see them this same feeling, and give reason to agree that nature is worth fighting for.

- Marionneke Willemsen

was taking pictures of animals that were aquatic. I built an aquarium specifically set-up for this purpose. It is a miniature version of the 'dry set-up' I used, built in a standard twelve-liter aquarium. The most difficult challenge of this was to find a white backdrop that I could use in water, with a slope, so there was no visible transition between the floor and the background in photographs. I solved this problem by cutting up a desk pad I had bought at a large Swedish Department store.

All the pictures were taken at the location where the baby animals lived and everything was organized to minimize the stress for both the offspring and their mother. The equipment was set-up and fully tested before I took photographs of the animals so the photo shoot was over as quickly as possible for them. I also made sure all the backdrops and other materials were clean and disinfected before I started a new series to ensure that the newly born animals stayed healthy. If I worked together with a breeder, I asked them to handle the animals for the same reason. All the animals are

alive and happy during the photo shoots; I don't sedate them or force them to do anything. Everything happens on their terms and I'm the one who has to adapt to their needs. For example, in the case of the little calf, it meant having its mother with him in the studio. For animals caring for their single offspring, separation is stressful for both them and the young, so we had to come up with a way to photograph the calf while he could still be with his mum. We made a set-up where the calf could be in front of the white backdrop, facing his mother, who stood right beside him. It was quite a challenge having such a big and strong animal next to lots of vulnerable equipment, with people standing nearby, but it worked out very well.

For me, photography is about two things; trying to capture small details and animals invisible to the eye, and telling a story. When it comes to animals and nature, I believe that telling their story is very important. Not just the stories of the large animals we all know well, like polar bears, lions, and elephants, but also

the small animals around the house whose existence might be just as much at risk. With every new series of photographs, I'm still impressed by how clever and extraordinary the natural world is. I've always been interested in animals, but never fully realized just how complex and diverse they were until I started working on this project. I hope these pictures give the people who see them this same feeling, and give reason to agree that nature is worth fighting for. Not only with big measures governments and companies can put into place, but also through the little things we can all do on a daily basis.

VORWORT

„Wenn ich einen Wurf Welpen über sieben Wochen hinweg jeden Tag fotografieren würde, könnte ich seine Entwicklung einfangen?" Vor sieben Jahren nahm ich diese Frage zum Anlass, ein neues Fotografieprojekt zu starten, dessen Ergebnisse in diesem Buch vorliegen. Ich beschloss, acht Fotos zu machen: eines am Tag der Geburt und die restlichen sieben in jeweils wöchentlichen Abständen. Der weiße Hintergrund legt den Fokus auf das Tier, und es gelang mir, alle acht Aufnahmen ganz ähnlich zu gestalten. Bei jedem Fotoshooting maß ich die Welpen, um festzuhalten, wie schnell sie wuchsen. Mit diesen Informationen gewann ich einen Eindruck über ihr Wachstum und konnte die Größe der einzelnen Bilder entsprechend anpassen und das Wachstum hervorheben. So entstanden die wichtigsten Bilder des Projekts.

Die zweite Serie mit Britischen Langhaarkatzen folgte schon bald. Doch danach war es immer schwerer, Züchter zu finden, die sich bereit erklärten, mir zu helfen. Um meine Arbeit unabhängiger ausführen zu können, überlegte ich, ob ich gewisse Arten nicht selbst züchten könnte. So kam ich zu meinem ersten Aquarium. Ohnehin wollte ich in mein Projekt nicht nur niedliche Tiere aufnehmen, sondern eine Geschichte erzählen. Zu diesem Zweck musste ich mich auf weniger populäre Tiere und fremdere Arten einlassen. 2017 wendete sich das Blatt: Einige Züchter ließen mich ihre Tiere fotografieren, und ich züchtete und fotografierte meine erste Fischart. Danach wuchs das Projekt Jahr um Jahr und die Tierarten, die ich dokumentierte, wurden immer diverser.

Nicht alle Tierarten konnte ich wöchentlich fotografieren. Manche Tiere wachsen sehr schnell und sind innerhalb von weniger als sieben Wochen ausgewachsen. Diese Tiere habe ich in kürzeren Abständen fotografiert: drei, vier oder fünf Tage. Andere Tiere, zum Beispiel die Landschildkröte, wachsen sehr langsam, und die Intervalle zwischen den Bildern müssen länger sein: zwei Wochen. Tiere, die durch eine Metamorphose gehen, zum Beispiel Frösche und Schmetterlinge, sind besonders interessant. Natürlich wollte ich den gesamten Prozess dokumentieren, doch es war schwer einzuschätzen, wie lange es dauern würde. Daher schoss ich Fotos alle drei, vier, fünf, sechs und sieben Tage. Es war viel mehr Arbeit, aber nur so konnte ich sicherstellen, dass ich die gesamte Metamorphose in regelmäßigen Abständen festhalten würde.

Auch mein Studio musste ich für Shootings mit unterschiedlichen Tieren anpassen. Meistens nutzte ich mobile Studioausrüstung, die ich auf einem Tisch aufbauen konnte. Manche Tiere waren zu groß und ich baute meine Ausrüstung auf dem Boden auf. Auch sehr kleine Tiere waren eine Herausforderung: Hier musste ich ein extremes Makro-Objektiv benutzen. Bei all diesen Aufnahmen versuchte ich, Licht und Winkel konstant zu halten. Die größte Herausforderung

Ich habe mich immer schon für Tiere interessiert, doch ich wusste nicht, wie komplex und divers sie eigentlich sind. Ich hoffe, dass alle, die diese Bilder sehen, das gleiche Gefühl beim Betrachten haben und auch für sich beschließen, dass wir für die Natur kämpfen müssen.

- Marlonneke Willemsen

waren aquatische Tiere. Ich baute ein Aquarium, das speziell zum Fotografieren ausgestattet war. Es ist eine Miniaturversion des „trockenen Studios", eingebaut in ein Zwölf-Liter-Aquarium. Es war nicht leicht, einen weißen Hintergrund für das Aquarium zu finden, der schräg im Wasser stehen konnte, damit es auf den Fotos keinen sichtbaren Übergang zwischen Boden und Hintergrund gab. Am Ende zerschnitt ich eine Schreibtischunterlage, die ich in einem schwedischen Möbelhaus gekauft hatte, und löste so das Problem.

All diese Bilder wurden dort aufgenommen, wo sich die Jungtiere aufhielten, und alles wurde so organisiert, dass Stress für Mütter und Babys möglichst vermieden werden konnte. Die Ausrüstung wurde ohne die Tiere aufgebaut und getestet, sodass die eigentlichen Aufnahmen so schnell wie möglich abgeschlossen werden konnten. Alle Hintergründe und andere Materialien wurden gesäubert und desinfiziert, bevor ich mit einer neuen Serie begann, um sicherzustellen, dass die Neugeborenen gesund blieben. Wenn ich mit Züchtern arbeitete, fassten aus dem gleichen Grund nur sie die

Tiere an. Alle Tiere waren während der Aufnahmen lebhaft und glücklich. Ich gebe ihnen keine Beruhigungsmittel oder zwinge sie, etwas Bestimmtes zu tun, sondern richte mich nach ihnen. Das kleine Kalb hatte beispielsweise seine Mutter mit im Studio. Tiere, die sich um nur einen Zögling kümmern, leiden stark unter der Trennung; sowohl Mütter als auch Babys. Wir mussten also eine Möglichkeit finden, das Kalb zu fotografieren, während die Mutter in der Nähe war. So richteten wir das Set so ein, dass das Kalb vor dem weißen Hintergrund stehen und seine Mutter ansehen konnte, die direkt neben ihm stand. Es war nicht leicht, so große, starke Tiere unmittelbar neben empfindlicher Ausrüstung sowie einigen Menschen zu halten, doch es funktionierte hervorragend.

Für mich geht es in der Fotografie vor allem um zwei Dinge: kleine Details einzufangen, die für das menschliche Auge unsichtbar sind, und eine Geschichte zu erzählen. Nicht nur die Geschichten der großen, bekannten Tiere wie Eisbären, Löwen und Elefanten, sondern auch die der kleinen, alltäglichen Tiere, deren Existenz stark bedroht ist. Bei jeder neuen Fotoserie bin ich aufs

Neue beeindruckt, wie intelligent und außergewöhnlich die Natur ist. Ich habe mich immer schon für Tiere interessiert, doch ich wusste nicht, wie komplex und divers sie eigentlich sind. Ich hoffe, dass alle, die diese Bilder sehen, das gleiche Gefühl beim Betrachten haben und auch für sich beschließen, dass wir für die Natur kämpfen müssen – nicht nur mit großen Maßnahmen, die Regierungen und Firmen ergreifen können, sondern auch im Kleinen, in unserem alltäglichen Umfeld.

Behind the scenes

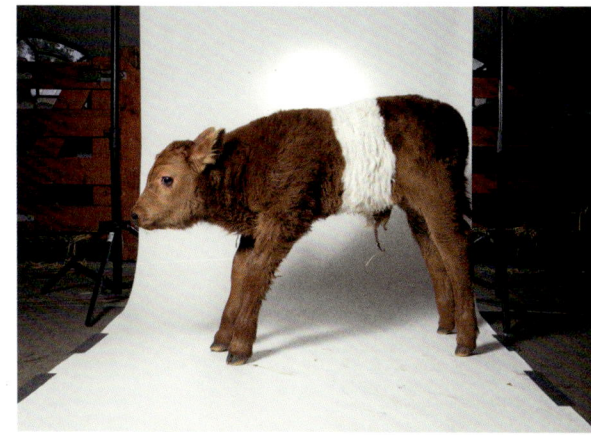

VOORWOORD

'Als ik een nest pups zeven weken lang, elke week zou fotograferen, zal ik dan hun ontwikkeling kunnen zien?' Met deze vraag begon zeven jaar geleden mijn fotografieproject, dat uiteindelijk geleid heeft tot dit boek. Het plan was om acht foto's te maken, de eerste op de dag dat de pups geboren werden en de andere zeven met een interval van een week. Ik besloot om een witte achtergrond te gebruiken, om de volledige aandacht op het dier te vestigen en bedacht hoe ik ervoor kon zorgen dat alle acht foto's er consistent uit zouden zien. Ook wilde ik bij elke fotosessie de pups

opmeten, zodat ik kon vastleggen hoeveel ze gegroeid waren. Deze informatie zorgde ervoor dat ik een overzichtsfoto kon maken, waarop alle acht foto's in verhouding werden gezet, zodat deze groei ook daadwerkelijk zichtbaar zou worden. Deze foto's werden de belangrijkste beelden van het project.

Na de pups volgde er snel een tweede serie van Brits langhaar kittens, maar daarna lukte het niet meer om nieuwe kwekers/fokkers te vinden die bereid waren om me bij mijn project te helpen. Om minder afhankelijk van anderen te zijn, ging ik nadenken of ik sommige soorten niet zelf kon gaan kweken. Dat resulteerde in mijn eerste aquarium. Ik realiseerde me ook dat ik niet alleen maar schattige foto's wilde maken; er zat een verhaal achter dat ik wilde vertellen. Om dat duidelijk te maken moest ik me meer gaan richten op niet zulke schattige en onbekendere soorten.
In 2017 ging het opeens beter; ik kwam in contact met een aantal fokkers/kwekers die me wel wilden helpen en het lukte om mijn eerste vissensoort te kweken en fotograferen. Vanaf dat moment werd het aantal soorten dat ik per jaar kon fotograferen steeds groter en werden de diersoorten steeds diverser.

Niet alle soorten kunnen met een interval van één week gefotografeerd worden. Sommige dieren groeien heel erg snel en zijn al volgroeid in minder dan zeven weken. Voor deze soorten heb ik een kortere interval gekozen; drie, vier of vijf dagen. Andere dieren, zoals schildpadden, groeien juist heel erg langzaam en daarom is een langere interval van twee weken beter om hun ontwikkeling in beeld te brengen. Een andere uitzondering vormen de dieren die een metamorfose doormaken, zoals kikkers en vlinders. Dat proces wil je natuurlijk helemaal vastleggen, maar het is van te voren moeilijk te voorspellen hoe lang dit zal duren. Daarom heb ik in deze gevallen meerdere series gemaakt, bijvoorbeeld elke drie, vier, vijf, zes én zeven dagen. Hierdoor moest ik veel extra foto's maken, waarvan ik het merendeel nooit zou gebruiken, maar dit was de enige manier waarop ik zeker wist dat ik het proces kon vastleggen met een vaste interval.

Mijn studio opstelling heb ik ook moeten aanpassen aan de verschillende dieren. Bij de meeste dieren maak ik gebruik van een set-up die ik bij de kweker/fokker op een tafel kan opbouwen. Sommige dieren waren echter te groot of te zwaar

Ik ben altijd al in dieren geïnteresseerd geweest, maar ik heb me nooit echt gerealiseerd hoe complex en divers ze zijn. Ik hoop dat iedereen die deze foto's ziet hetzelfde gevoel krijgt en zich ook realiseert dat we voor ze moeten opkomen.

– Marlonneke Willemsen

om op een tafel te zetten, dus daarvoor heb ik de set-up aangepast voor gebruik op de vloer. Een andere uitdaging was het fotograferen van extreem kleine dieren van soms maar één millimeter groot. Hiervoor maak ik gebruik van een extreem macro objectief. Onder al deze omstandigheden heb ik geprobeerd elementen, zoals het licht en het standpunt gelijk te houden. De grootste aanpassing was nodig voor dieren die in het water leven. Deze moesten in een aquarium gefotografeerd worden met een set-up die gelijk was aan wat ik onder droge omstandigheden gebruikte, maar dan kleiner. Ik gebruik hiervoor een standaard twaalf liter aquarium. Het moeilijkste was om een achtergrond te vinden die ik onder water kan gebruiken met een soort helling, zodat er geen naad zichtbaar is tussen de bodem en de achterwand. Dit heb ik uiteindelijk opgelost met een bureaulegger van een groot Zweeds warenhuis die ik op maat heb geknipt heb.

Alle foto's worden gemaakt op de locatie waar de dieren zijn en alles wordt zo ingericht dat stress voor de dieren tot een minimum wordt beperkt. Alles staat klaar en is getest voordat het dier naar de studio gehaald wordt, zodat de sessie voor hem of haar zo kort mogelijk duurt. Ik zorg ervoor dat alle achtergronddoeken etc. schoon en gedesinfecteerd zijn, zodat de dieren niet ziek kunnen worden. Om dezelfde reden vraag ik of de fokker/kweker de dieren wil hanteren. Alle dieren zijn levend en in goede gezondheid; ik verdoof ze niet en dwing ze niet tot dingen die ze niet willen. Alles gebeurt op hun voorwaarden en ik moet me maar aanpassen. In het geval van het kalfje zorgde dit er bijvoorbeeld voor dat zijn moeder mee moest naar de studio. Bij dieren, die maar één jong hebben, ontstaat er veel stress als moeder en kind gescheiden worden. Daarom moesten we het kalfje fotograferen met zijn moeder vlak in de buurt. We hebben de studio zo opgezet, dat hij op de witte achtergrond kon staan, met zijn moeder ernaast. Het was een uitdaging om met zo'n groot en sterk dier te werken met veel kwetsbare apparatuur en mensen in een relatief kleine ruimte, maar dat is gelukkig allemaal prima verlopen.

Het mooiste van fotografie is voor mij het kunnen laten zien van dingen die je met je eigen ogen niet of moeilijk kunt zien. Dat kan het vastleggen van een herinnering zijn of het uitvergroten van iets heel kleins, maar ook het vertellen van verhalen. Op het gebied van dieren en natuur is dat verhalen vertellen in mijn ogen extra belangrijk. Niet alleen over de grote dieren, die we allemaal kennen, zoals ijsberen, leeuwen en olifanten, maar ook over de kleine diertjes die rond onze huizen leven en die misschien wel even hard bedreigd worden. Bij elke nieuwe serie ben ik weer onder de indruk hoe slim en bijzonder de natuur is. Ik ben altijd al in dieren geïnteresseerd geweest, maar ik heb me nooit echt gerealiseerd hoe complex en divers ze zijn. Ik hoop dat iedereen die deze foto's ziet hetzelfde gevoel krijgt en zich ook realiseert dat we voor ze moeten opkomen. Niet alleen met grote maatregelen, die door overheden en bedrijven genomen worden, maar ook met de kleine dingen die we elke dag kunnen doen om het verschil te maken.

BIRDS
VÖGEL
VOGELS

BUDGERIGAR
WELLENSITTICH
GRASPARKIET

Melopsittacus undulatus

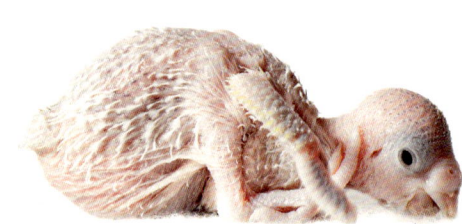

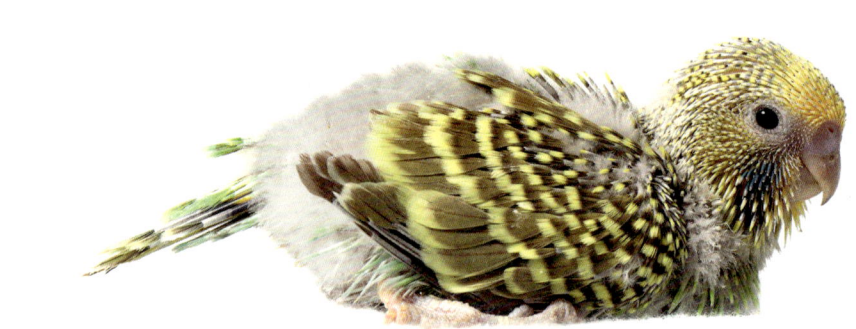

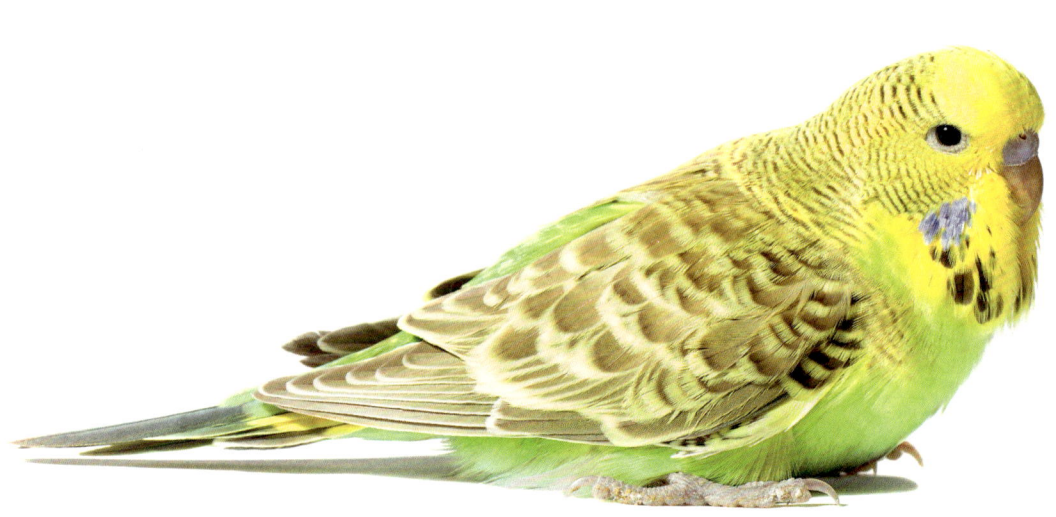

1 day old – 5 weeks old / 1 Tag alt – 5 Wochen alt / 1 dag oud – 5 weken oud

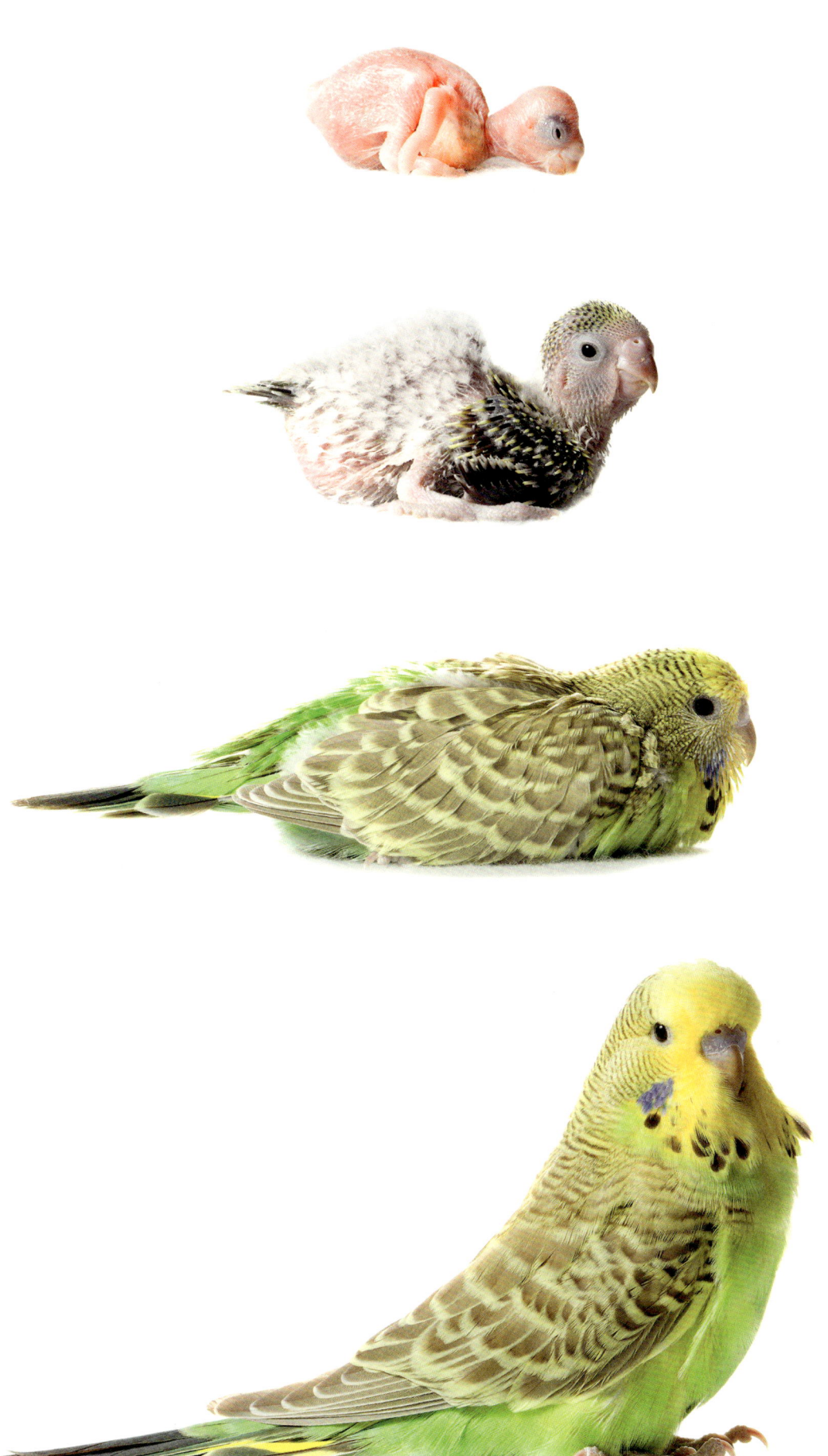

**The little budgerigar
with its siblings**

**Der kleine Wellensittich
mit seinen Verwandten**

**Het grasparkietje met
zijn nestgenootjes**

Budgerigars are very intelligent birds. They can recognize different people, learn commands and can understand a large number of different words; some of them can even learn how to talk or count. Budgerigars also seem to value intelligence; a research study by Carel ten Cate of the University of Leiden published in *Science* shows that female budgerigars prefer a male who can solve a puzzle over a male who cannot. Even if at first she was not interested in a particular male, when he shows off his skills she will immediately change her mind and start paying more attention to him.

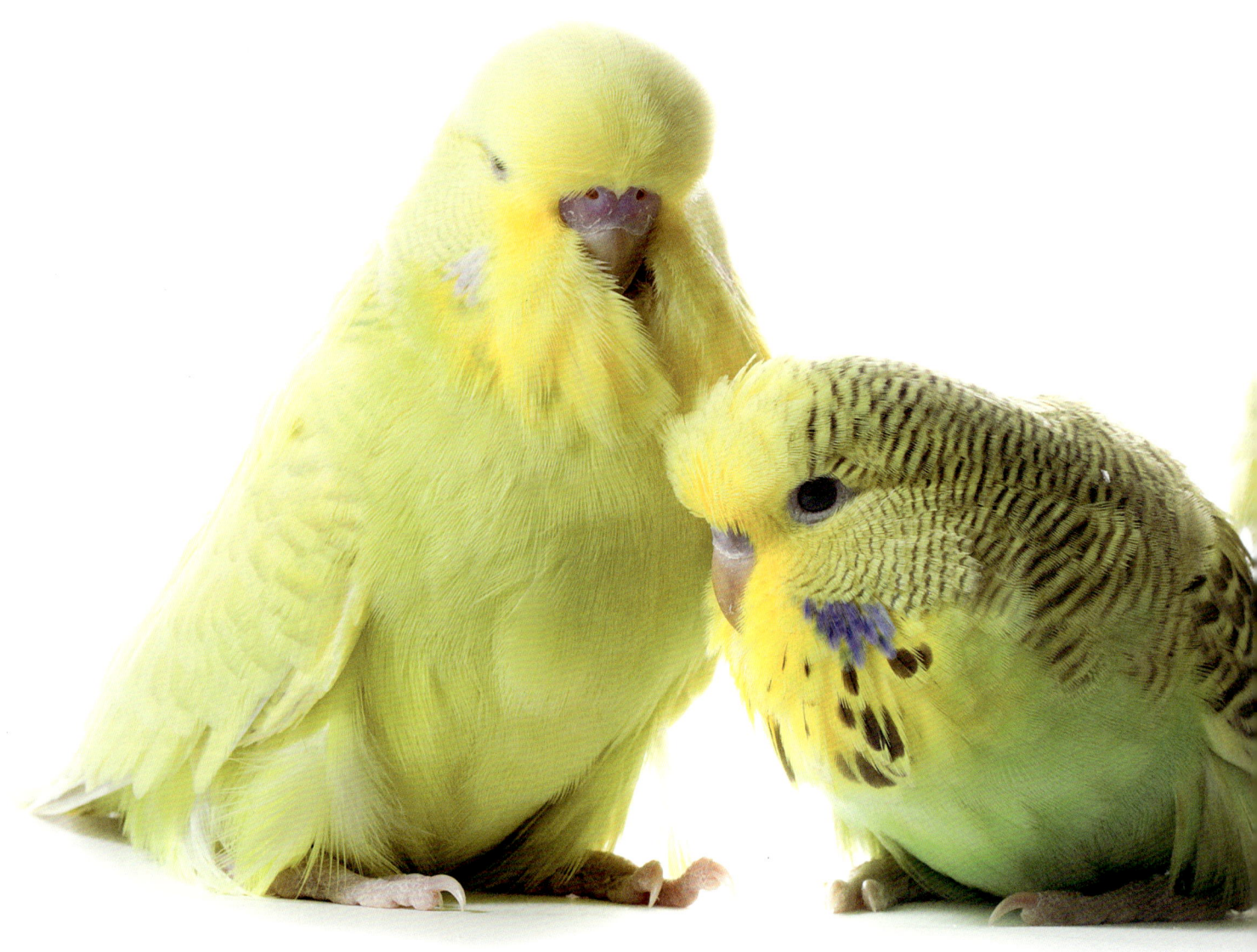

Wellensittiche sind sehr intelligent.
Sie können Menschen erkennen, Kommandos und zahlreiche unterschiedliche Wörter lernen. Manche von ihnen können sogar sprechen oder zählen. Wellensittiche scheinen Intelligenz zu schätzen: Eine Studie von Carel ten Cate an der Universität in Leiden, veröffentlicht in *Science*, zeigt, dass Wellensittich-Weibchen eher jene Männchen bevorzugen, die ein Puzzle lösen können. Selbst wenn das Weibchen anfangs kein Interesse an einem männlichen Wellensittich hat, ändert es seine Meinung schnell, wenn jener seine Fähigkeiten vorführt.

Grasparkieten zijn zeer slimme vogels. Ze herkennen individuele mensen, kunnen commando's leren en begrijpen een groot aantal verschillende woorden. Sommige vogels kunnen zelfs praten en tellen. Grasparkieten lijken intelligentie zelf ook op prijs te stellen. Uit een onderzoek van Carl ten Cate van de Universiteit Leiden, dat gepubliceerd is in het blad *Science*, blijkt dat vrouwelijke grasparkieten een mannetje dat een puzzel kan oplossen, interessanter vinden dan een mannetje die dat niet kan. Zelfs als ze op het eerste gezicht niet in een bepaald mannetje geïnteresseerd zijn, veranderen ze onmiddellijk van gedachten en krijgt dit ogenschijnlijk slimmere mannetje de volledige aandacht als hij zijn vaardigheden demonstreert.

INSECTS / INSEKTEN / INSECTEN

MAMMALS / SÄUGETIERE / ZOOGDIEREN

REPTILES / REPTILIEN / REPTIELEN

FISH / FISCHE / VISSEN

OTHER ANIMALS / ANDERE TIERE / ANDERE DIEREN

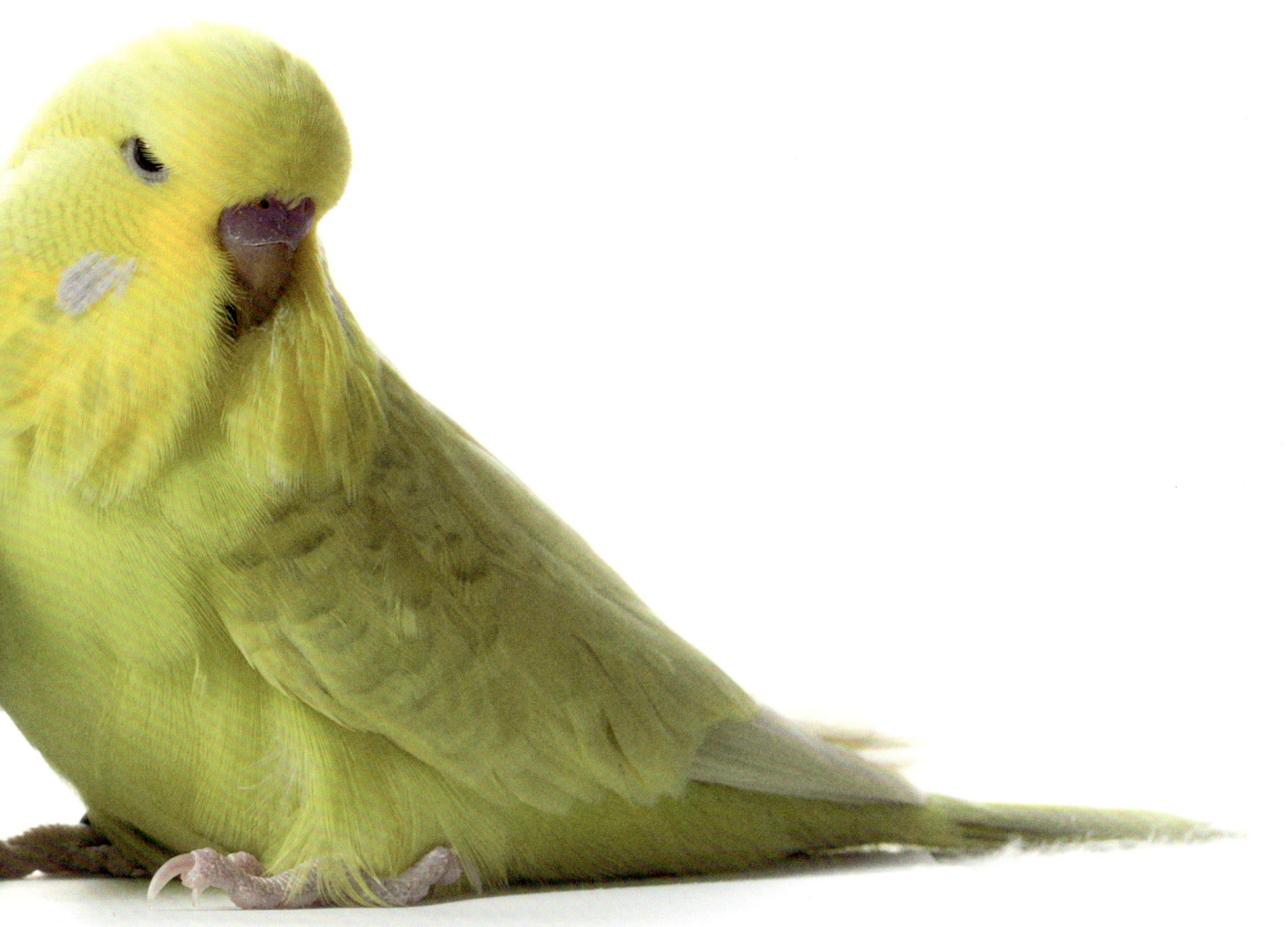

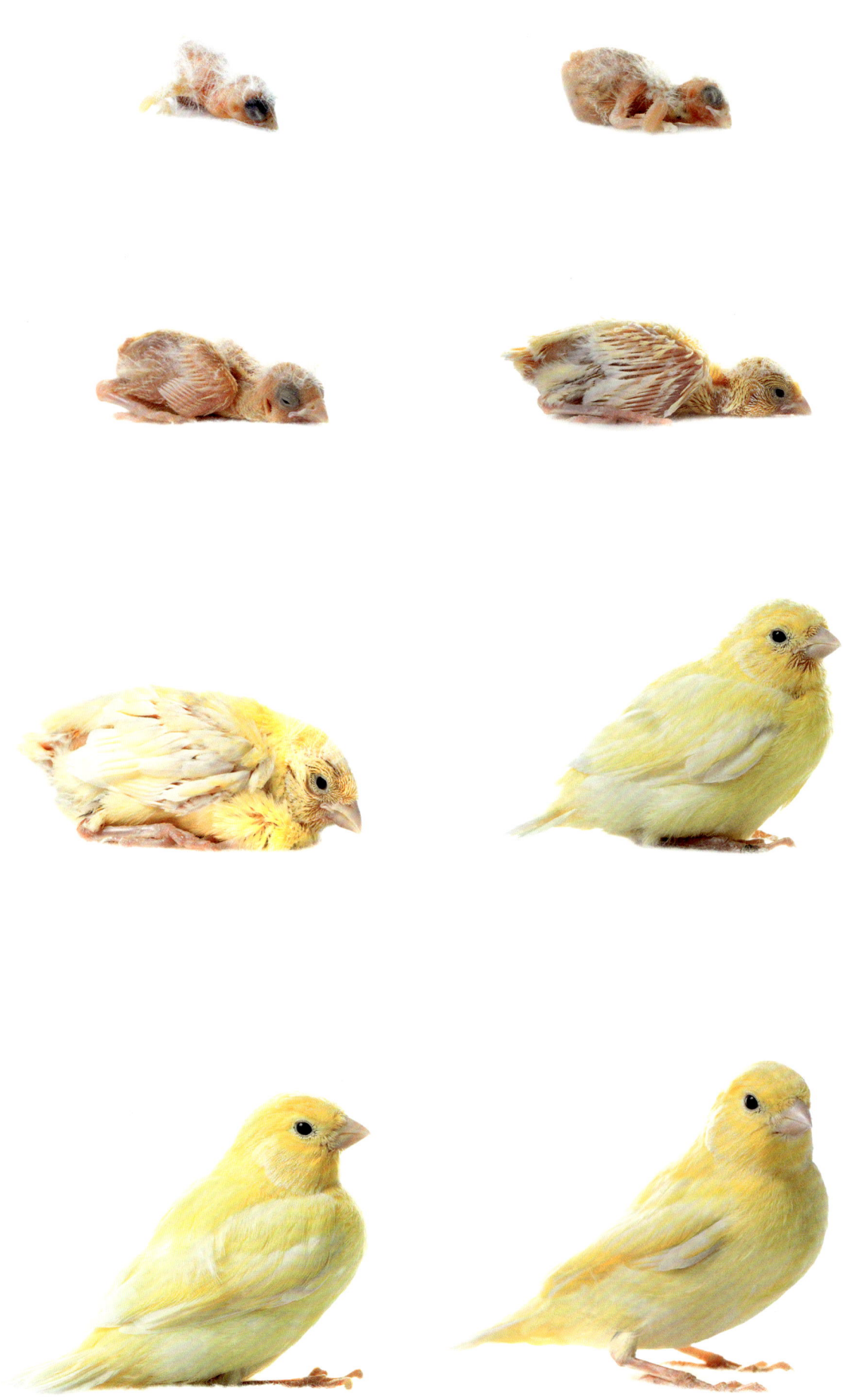

1 day old - 3 weeks old / 1 Tag alt - 3 Wochen alt / 1 dag oud - 3 weken oud

BIRDS / VÖGEL / VOGELS

MAMMALS / SÄUGETIERE / ZOOGDIEREN

INSECTS / INSEKTEN / INSECTEN

REPTILES / REPTILIEN / REPTIELEN

FISH / FISCHE / VISSEN

OTHER ANIMALS / ANDERE TIERE / ANDERE DIEREN

CANARY

KANARIENVOGEL

KANARIE

Serinus canaria

The Canary has been a popular pet for a very long time. As early as the 15th century they have been kept by Spanish royalty because of their beautiful birdsong. A part of their singing is genetically determined, however they can also learn new songs. Research has shown that these birds can differentiate tone sequences and they can also remember and reproduce these sequences. Because of this skill, they can imitate other birds and incorporate human sounds into their song. It is predominantly the males who sing, and male canaries start singing when they are around 30 to 40 days old.

Der Kanarienvogel ist seit langem ein beliebtes Haustier. Schon im 15. Jahrhundert schätzte das spanische Königshaus sein schönes Zwitschern. Sein Gesang ist teilweise genetisch bestimmt, er kann jedoch auch neue Melodien lernen. Studien haben ergeben, dass diese Vögel Melodiesequenzen unterscheiden sowie neue Melodien behalten und nachahmen können. Dank dieser Fähigkeit können sie andere Vögel imitieren und menschliche Geräusche in ihren Gesang einbauen. Vor allem die Männchen singen, und sie beginnen damit, wenn sie etwa 30 bis 40 Tage alt sind.

De kanarie is al vele jaren een populair huisdier. Ze werden reeds in de 15de eeuw aan het Spaanse hof gehouden voor hun prachtige zang. Het zijn voornamelijk de mannetjes die zingen. Een deel van hun zang is genetisch bepaald, maar ze kunnen ook nieuwe dingen leren. Uit onderzoek is gebleken dat kanaries verschillende toonsequenties kunnen herkennen en dat ze deze kunnen onthouden en herhalen. Hierdoor kunnen ze andere vogels nadoen en menselijke geluiden in hun zang verwerken. De mannetjes beginnen met zingen als ze rond de 30 tot 40 dagen oud zijn.

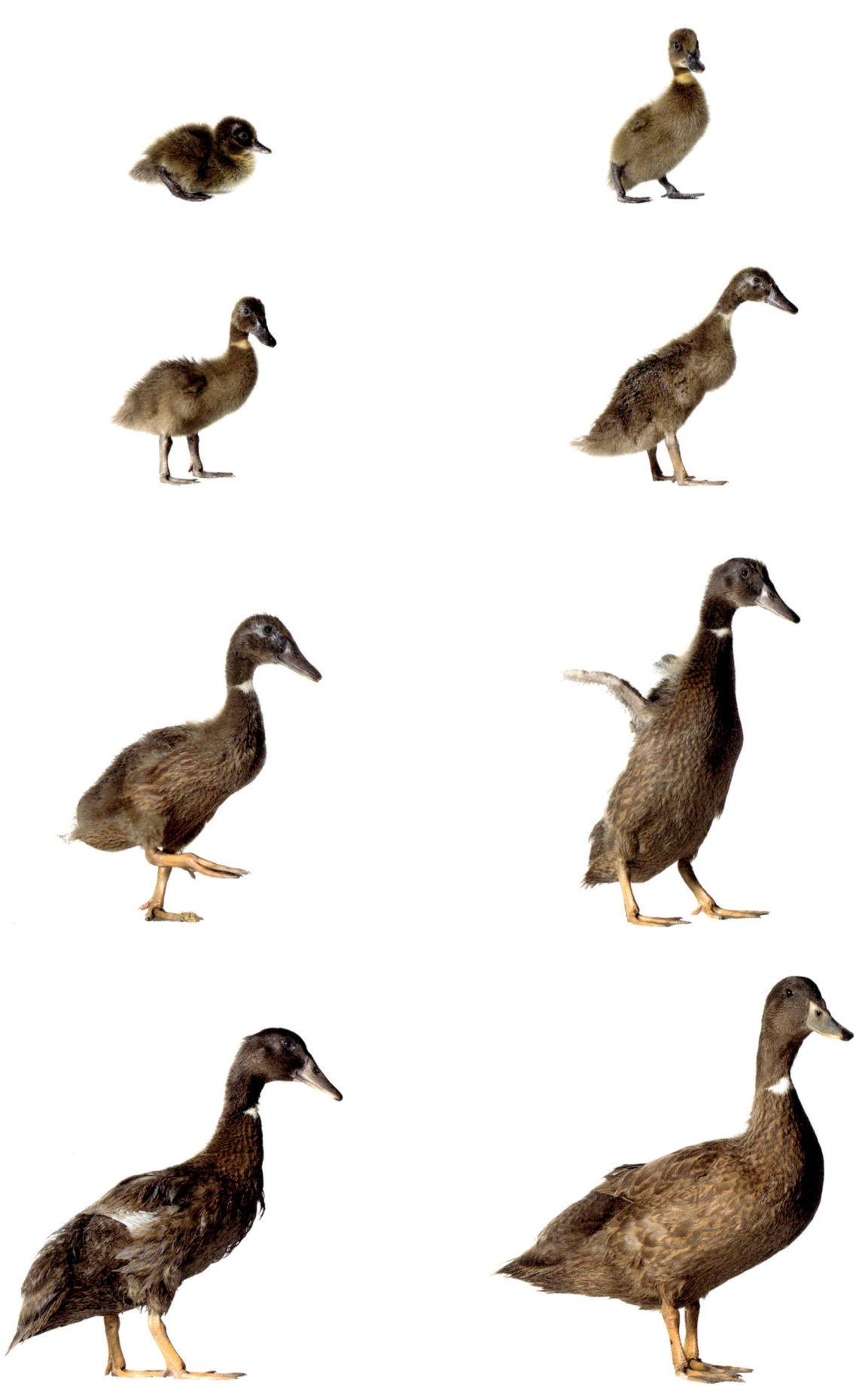

1 day old - 7 weeks old / 1 Tag alt - 7 Wochen alt / 1 dag oud - 7 weken oud

BIRDS / VÖGEL / VOGELS

MAMMALS / SÄUGETIERE / ZOOGDIEREN

INSECTS / INSEKTEN / INSECTEN

REPTILES / REPTILIEN / REPTIELEN

FISH / FISCHE / VISSEN

OTHER ANIMALS / ANDERE TIERE / ANDERE DIEREN

CAMPBELL DUCK

CAMPBELLENTE

CAMPBELL EEND

Anas platyrhynchos domesticus

How fast an animal grows depends on multiple factors. Temperature, for example; a higher temperature usually means a higher growth rate. Another factor is how much food is available and the quality of the food. There can still be individual growth rates, even if the circumstances under which the animals grow are all the same. The Campbell ducks are a very good example of this. I photographed all three ducklings and there were clear differences between them. After 7 weeks, two of them are already fully developed while the third duck still has some baby down on his head.

Wie schnell ein Tier wächst, hängt von vielen Faktoren ab, beispielsweise von der Temperatur. Eine höhere Temperatur bedeutet meistens, dass das Tier schneller wächst. Ein weiterer Faktor ist die Menge und Qualität der Nahrung. Trotzdem gibt es individuelle Wachstumsraten, selbst wenn die Umstände identisch sind. Die Campbellente ist hierfür ein gutes Beispiel. Ich habe drei Enten fotografiert, und die Unterschiede sind sehr deutlich. Nach sieben Wochen waren zwei Enten bereits völlig entwickelt, während die dritte noch Reste ihres Kükenflaums auf dem Kopf hatte.

De snelheid waarmee dieren groeien, hangt af van verschillende factoren. Een hogere temperatuur zorgt bijvoorbeeld voor een hogere groeisnelheid. Een andere factor is de hoeveelheid voedsel die beschikbaar is en de kwaliteit hiervan. Zelfs als de omstandigheden waaronder dieren opgroeien gelijk zijn, kunnen er verschillen tussen individuen ontstaan. De Campbell eendjes zijn hier een goed voorbeeld van. Ik heb ze alle drie gefotografeerd en zag duidelijke verschillen; na 7 weken hebben twee van hen een volledig verenkleed, terwijl de derde nog hier en daar babydons heeft.

The difference in size between the siblings is clearly visible

Der Größenunterschied zwischen den Geschwistern ist ganz offensichtlich

Het verschil in formaat tussen de broers en zussen is duidelijk zichtbaar

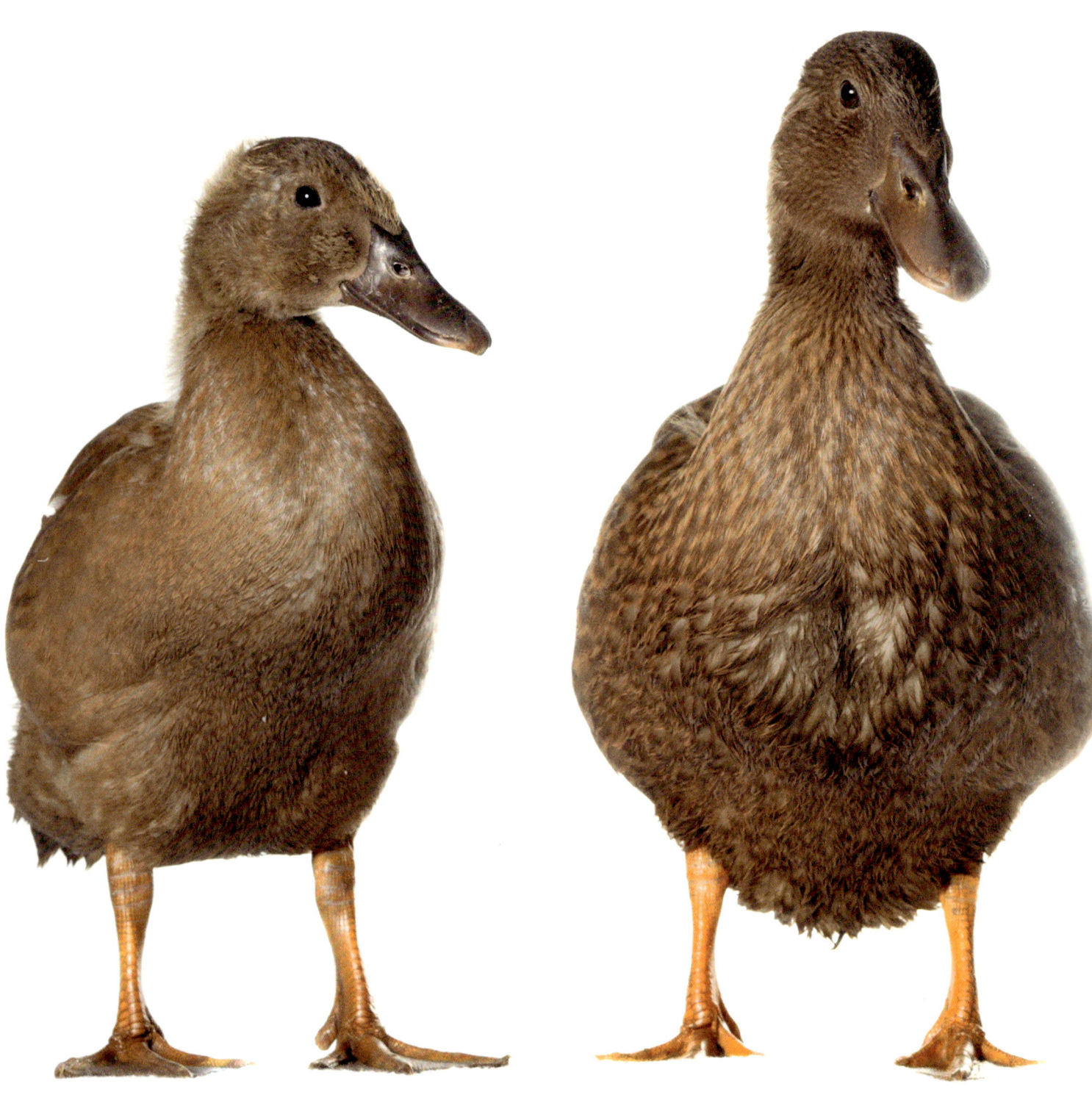

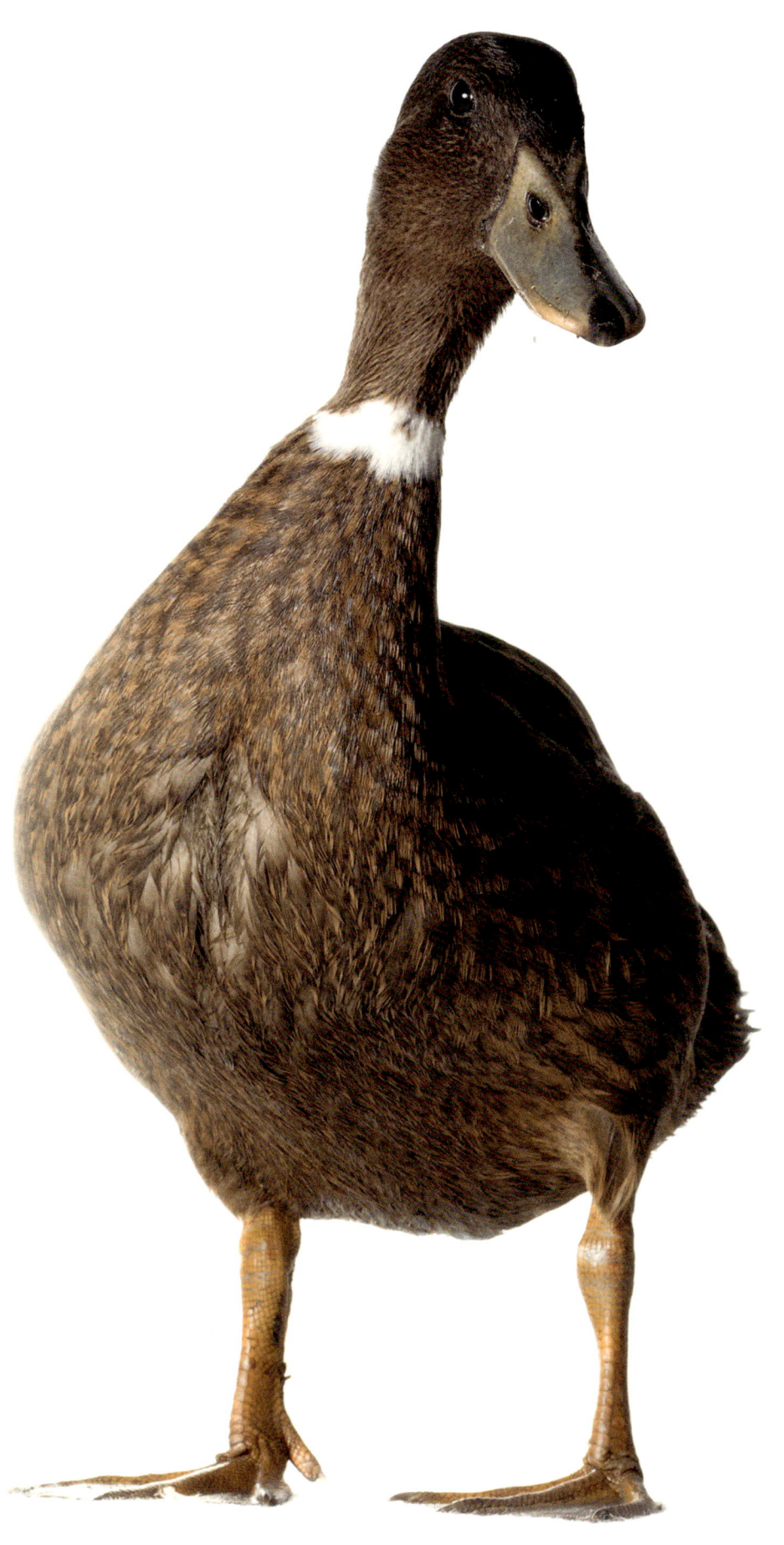

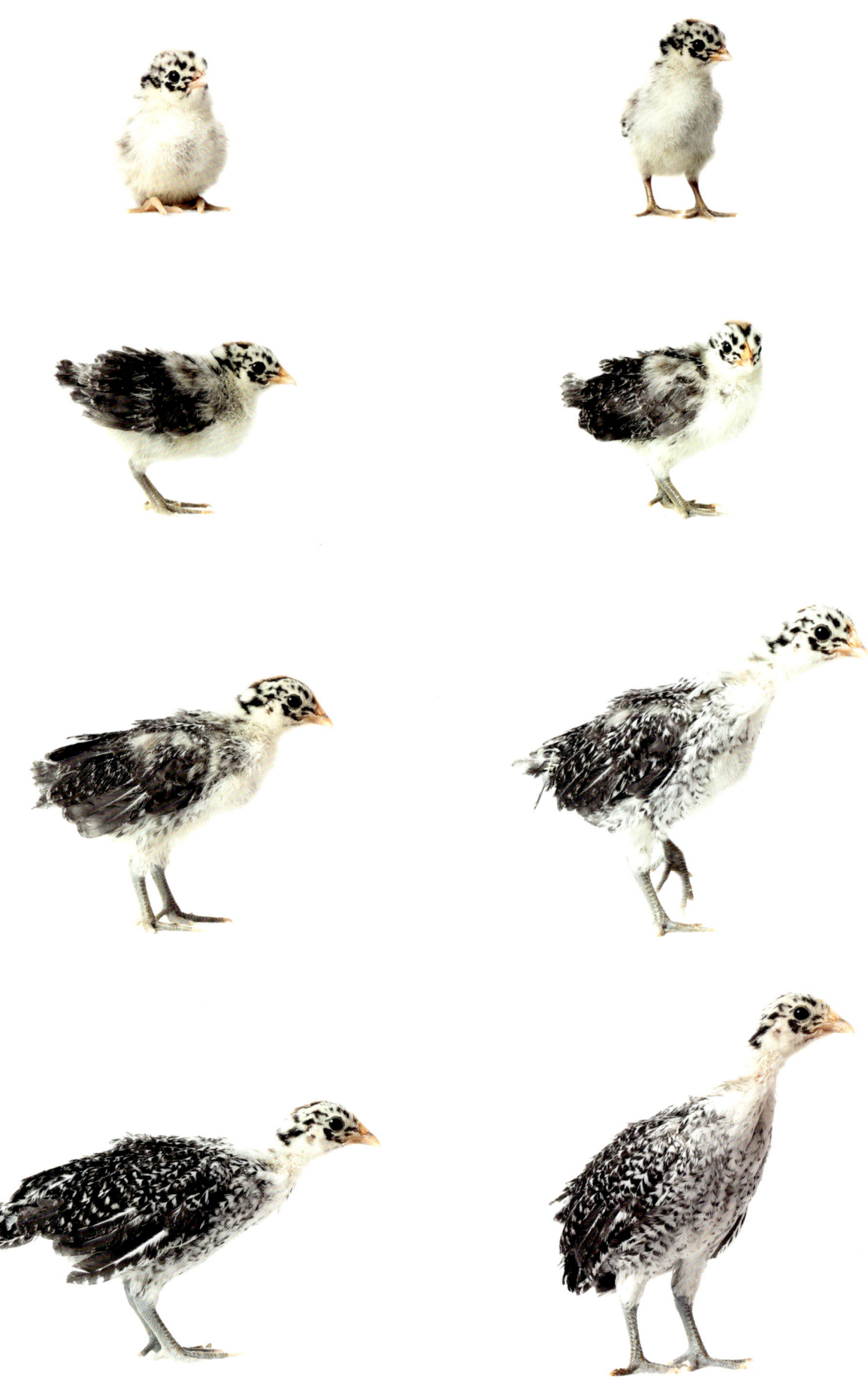

1 day old - 5 weeks old / 1 Tag alt - 5 Wochen alt / 1 dag oud - 5 weken oud

GRONINGER MEEUW CHICKEN

GRONINGER MÖWE

GRONINGER MEEUW

Gallus gallus domesticus

BIRDS / VÖGEL / VOGELS

MAMMALS / SÄUGETIERE / ZOOGDIEREN

INSECTS / INSEKTEN / INSECTEN

REPTILES / REPTILIEN / REPTIELEN

FISH / FISCHE / VISSEN

OTHER ANIMALS / ANDERE TIERE / ANDERE DIEREN

When you look at the different photos of new-born hatchlings, there are clear differences between them. Some of them are completely helpless, while others, like these, are fully developed right away. Some baby birds are born in a secure nest or burrow and because they are in a protected environment they are less vulnerable and can take their time to fully develop. Little chicks are usually born in a nest on the ground, where it's a lot easier for predators to get to them. To increase their chance of survival, their eyes are open, they have a protective down coat and they can immediately walk. The little chicks are also less dependent on their parents and can start to go out and look for food themselves soon after they are born.

Auf Bildern frisch geschlüpfter Küken sieht man deutliche Unterschiede zwischen ihnen. Einige sind völlig hilflos, während andere bereits fertig entwickelt sind; so wie diese hier. Andere Vogeljunge schlüpfen normalerweise in einem geschützten Nest oder einer Höhle, wo sie langsam wachsen und sich entwickeln. Hühnerküken schlüpfen in einem Nest auf dem Boden, wo sie für Raubtiere leichte Beute sind. Ihre Augen sind geöffnet, sie haben ein schützendes Gefieder und sie können sofort laufen, was ihre Überlebenschancen erhöht. Diese Küken sind auch weniger auf ihre Eltern angewiesen und suchen schon kurz nach dem Schlüpfen selbst nach Futter.

Als je naar pasgeboren vogels kijkt, zie je duidelijke verschillen; sommige zijn nog volledig hulploos, terwijl anderen, zoals deze kuikentjes, al helemaal ontwikkeld zijn. De vogeltjes die nog niet zo ver zijn, worden meestal in een nest of een hol geboren. In zo'n beschermende omgeving zijn ze minder kwetsbaar en hebben ze meer tijd om zich veilig te ontwikkelen. Kuikentjes worden meestal in een nest op de grond geboren, waardoor ze veel kwetsbaarder zijn voor roofdieren. Doordat hun ogen al volledig open zijn, ze beschikken over een beschermende bontlaag en meteen kunnen lopen, hebben ze een betere kans om te overleven. Ze zijn ook minder afhankelijk van hun ouders, omdat ze direct zelf op zoek kunnen gaan naar voedsel.

1 day old - 5 weeks old / 1 Tag alt - 5 Wochen alt / 1 dag oud - 5 weken oud

At a few hours old, the male and
female chicks look the same

Wenn sie nur wenige Stunden
alt sind, sehen männliche und
weibliche Küken gleich aus

Vlak na de geboorte lijken de
haan en de hen erg op elkaar

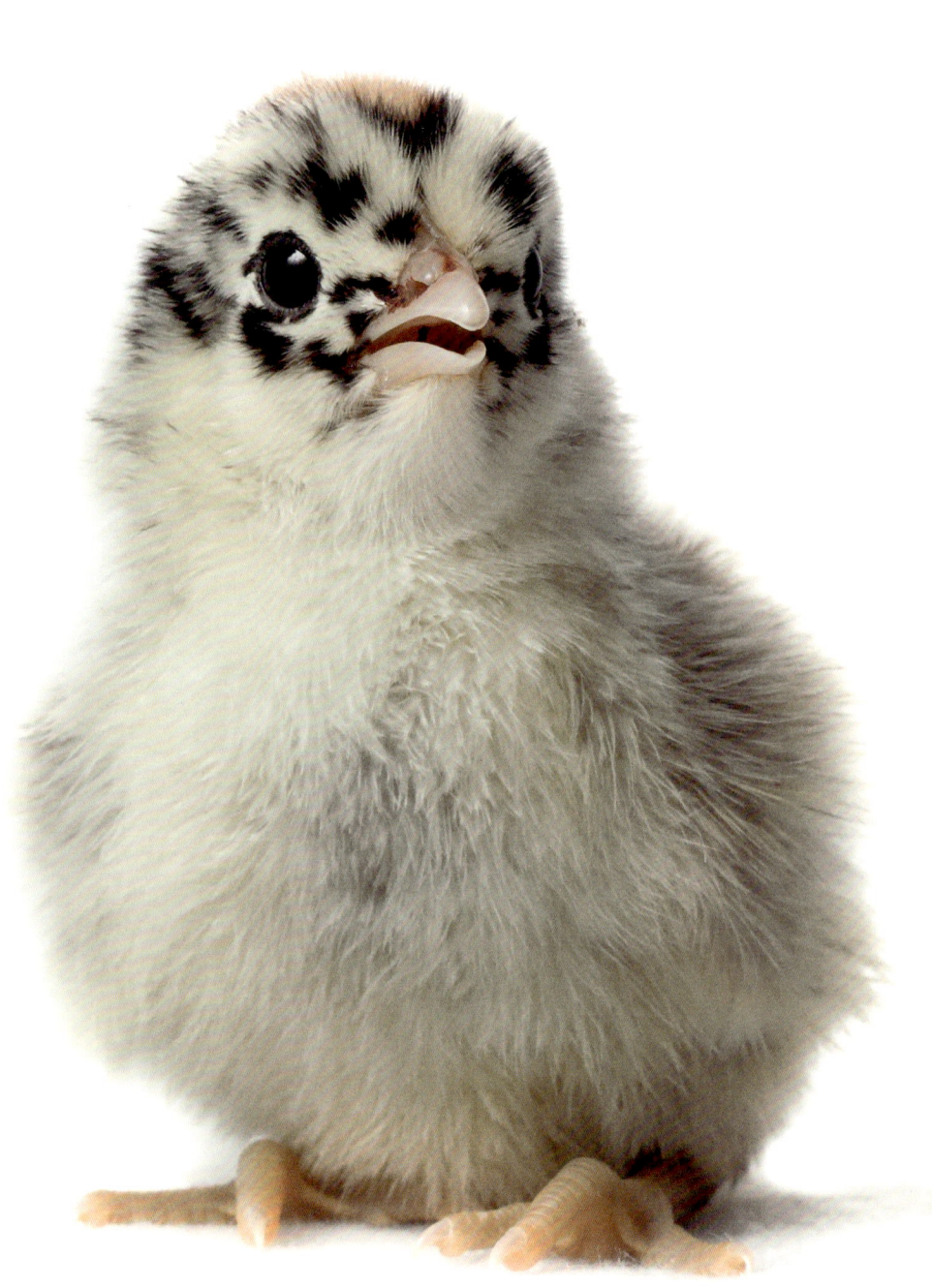

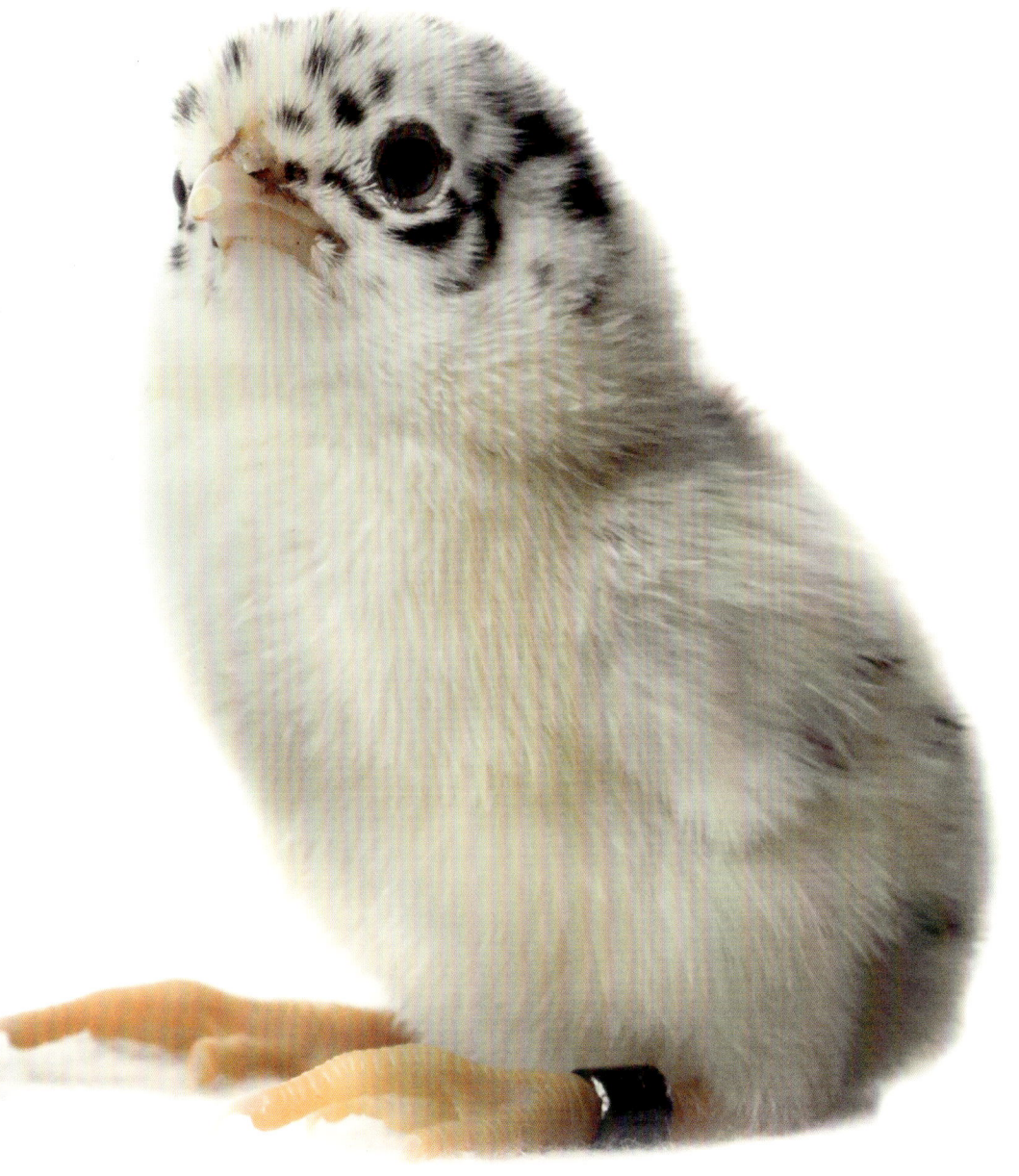

At 5 weeks old, there is a clear difference between them

Mit fünf Wochen gibt es deutliche Unterschiede zwischen den Geschlechtern

Als ze 5 weken oud zijn, is het verschil al duidelijk zichtbaar

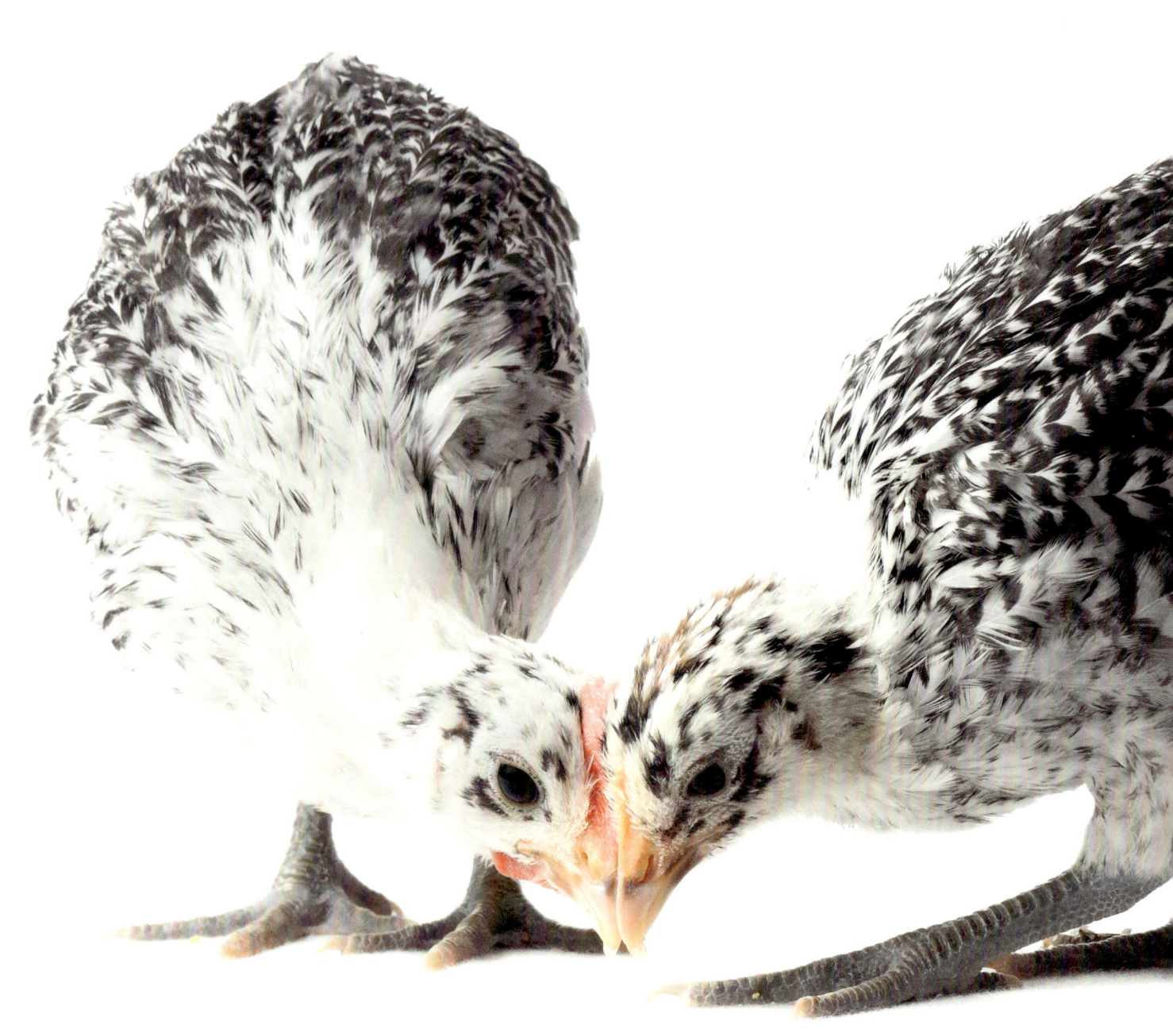

MAMMALS / SÄUGETIERE / ZOOGDIEREN

INSECTS / INSEKTEN / INSECTEN

REPTILES / REPTILIEN / REPTIELEN

FISH / FISCHE / VISSEN

OTHER ANIMALS / ANDERE TIERE / ANDERE DIEREN

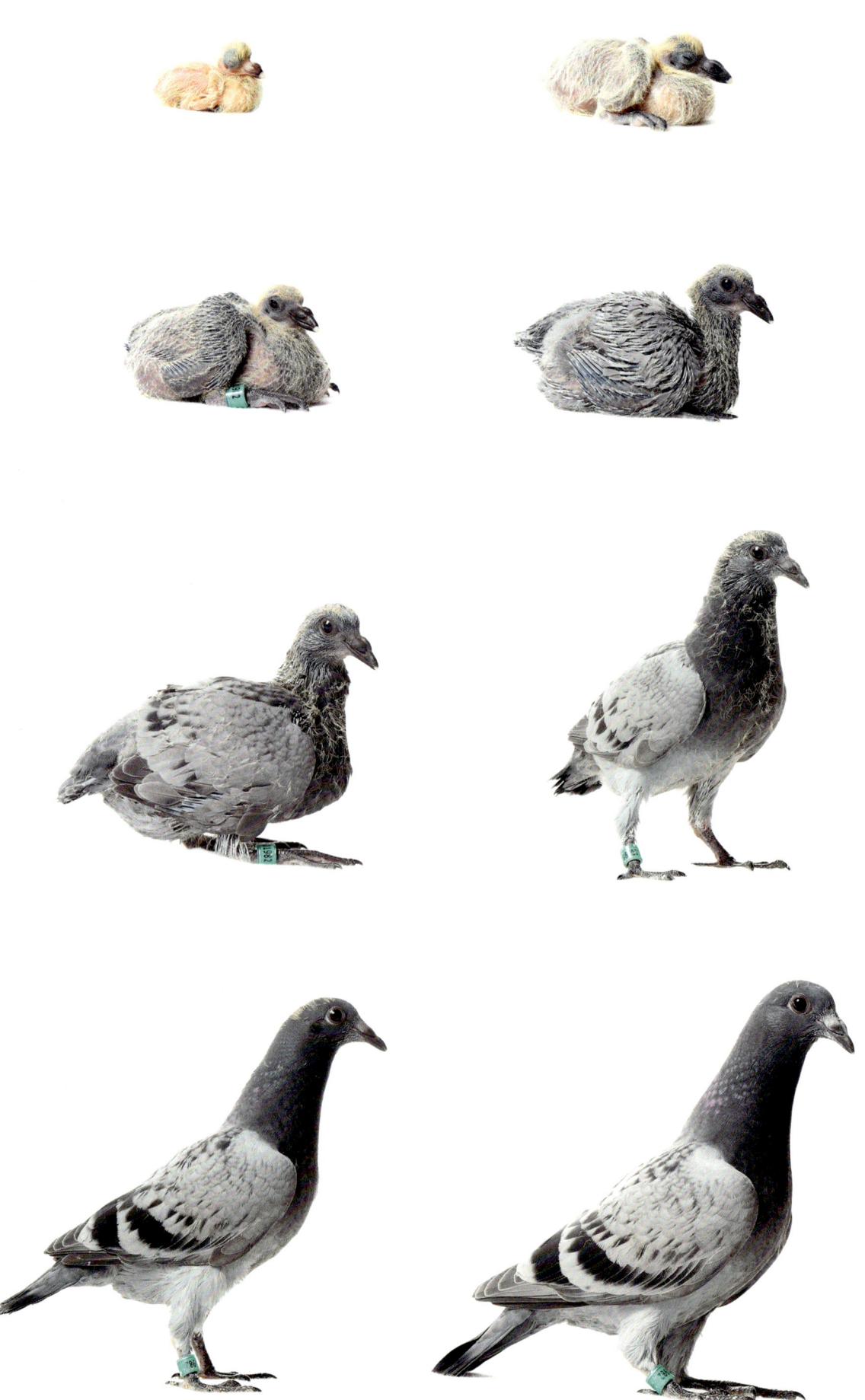

1 day old - 4 weeks old / 1 Tag alt - 4 Wochen alt / 1 dag oud - 4 weken oud

BIRDS / VÖGEL / VOGELS

INSECTS / INSEKTEN / INSECTEN

MAMMALS / SÄUGETIERE / ZOOGDIEREN

REPTILES / REPTILIEN / REPTIELEN

FISH / FISCHE / VISSEN

OTHER ANIMALS / ANDERE TIERE / ANDERE DIEREN

PIGEON
BRIEFTAUBE
POSTDUIF

Columba livia domestica

Pigeons are real athletes. They can compete in races where they have to find their way home over hundreds or even over a thousand miles. In competitions up to 400 miles, they will return home within a day. But how do they know where home is? Pigeons have some understanding of the position of the sun and have a sort of internal clock that they can use for navigation. They perceive the earth's magnetic field, so they have something like a built-in compass and remarkably, are also able to use their sense of scent to guide them. When they are closer to home, pigeons recognize certain landmarks and learn how to map their way from these places.

Brieftauben sind echte Athleten. Sie treten in Wettkämpfen an, in denen sie über Hunderte oder Tausende Kilometer hinweg ihr Zuhause suchen müssen. Bis zu 650 km können sie in Wettkämpfen innerhalb eines Tages zurückfliegen. Doch woher wissen sie, wo ihr Taubenschlag ist? Brieftauben messen den Stand der Sonne und haben eine Art inneren Kompass, mit dem sie navigieren. Sie nehmen das Magnetfeld der Erde wahr, arbeiten so also selbst wie eine Kompassnadel und können erstaunlicherweise sogar anhand des Geruchs den Heimweg finden. Je näher sie ihrem Taubenschlag kommen, desto mehr vertraute Wegweiser und Merkmale erkennen sie und erstellen so mentale Karten der Umgebung.

Postduiven zijn ware atleten. Ze doen aan wedstrijden mee, waarbij ze over honderden kilometers de weg naar huis moeten vinden. In de wedstrijden tot 700 kilometer zijn ze meestal weer binnen een dag thuis. Maar hoe vinden ze over zulke lange afstanden de weg? Ze zijn zich bewust van de stand van de zon en hebben een ingebouwde klok waardoor ze dit kunnen gebruiken om te navigeren. Ze nemen ook het magnetische veld van de aarde waar wat ze als een kompas gebruiken. Daarnaast gebruiken ze hun reukvermogen. Als ze dichter bij huis komen, herkennen ze bepaalde punten in het landschap en weten ze hoe ze vanaf deze punten thuis moeten komen.

MAMMALS
SÄUGETIERE
ZOOGDIEREN

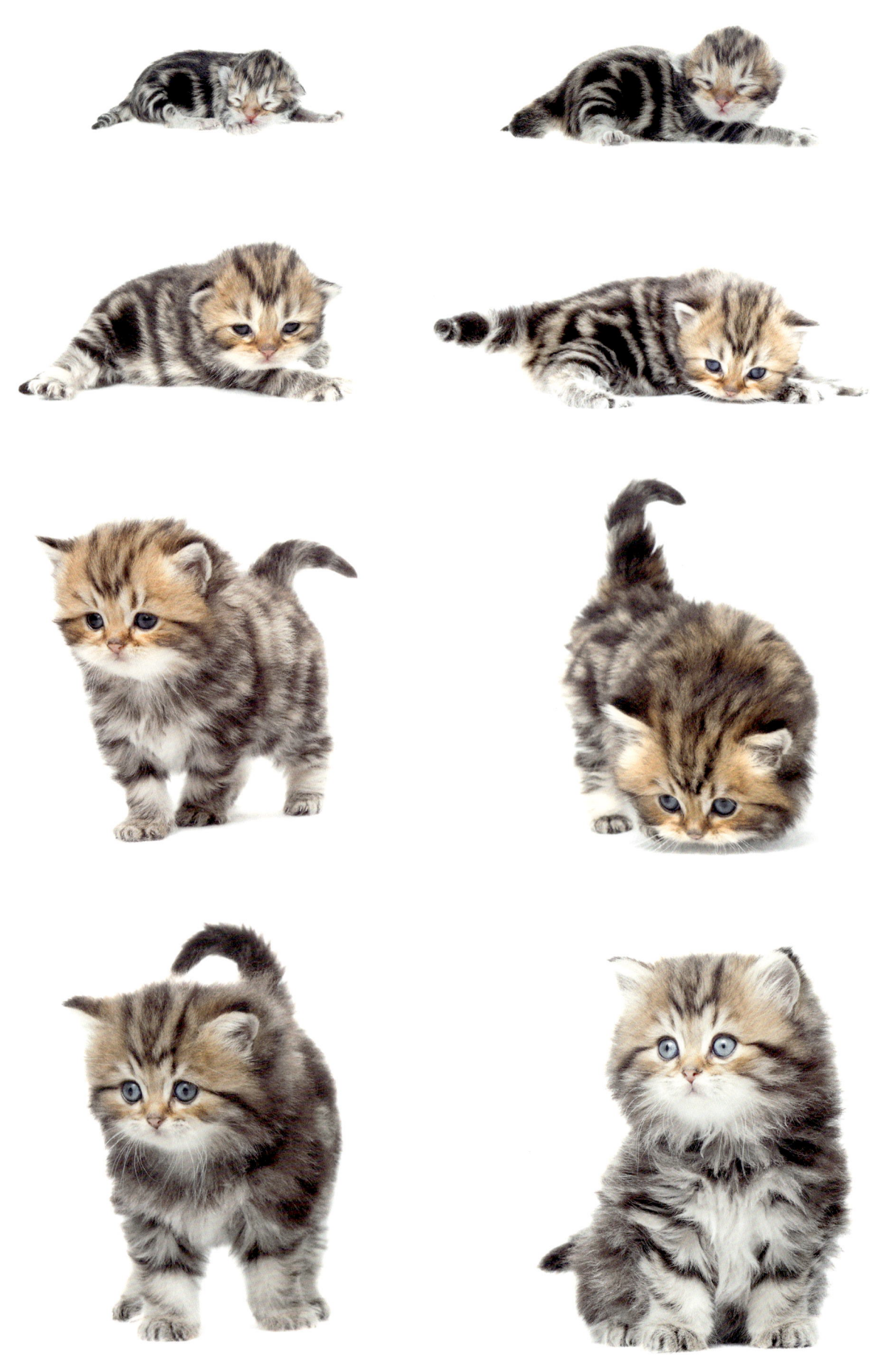

1 day old - 7 weeks old / 1 Tag alt - 7 Wochen alt / 1 dag oud - 7 weken oud

BIRDS / VÖGEL / VOGELS

MAMMALS / SÄUGETIERE / ZOOGDIEREN

INSECTS / INSEKTEN / INSECTEN

REPTILES / REPTILIEN / REPTIELEN

FISH / FISCHE / VISSEN

OTHER ANIMALS / ANDERE TIERE / ANDERE DIEREN

BRITISCH LONGHAIR
BRITISCH LANGHAAR
BRITS LANGHAAR

Felis catus

The photos of my project are made at the location where the baby animals live. This can sometimes lead to challenging circumstances. The kittens were born in the breeder's bedroom and couldn´t leave this room for the first couple of weeks, so I had to build my studio there. There was hardly any free floor space, thus the only option was to build a set-up on the bed. We used a couple of big boxes to secure the background screen and the backdrop. Between the bed and the wall there was just enough room for the light, the tripod, and myself. We really had to improvise, but luckily it worked.

Die Fotos in diesem Buch wurden immer dort aufgenommen, wo die Jungtiere leben. Das brachte einige Herausforderungen mit sich. Die Kätzchen wurden im Schlafzimmer des Züchters geboren und konnten in den ersten Wochen dieses Zimmer nicht verlassen, also musste ich mein Studio dort aufbauen. Da auf dem Boden kaum Platz war, musste ich die Konstruktion auf dem Bett platzieren. Wir nahmen zwei große Kisten, um die Leinwand für den Hintergrund aufzubauen. Zwischen dem Bett und der Wand war gerade genug Platz für ein Licht, das Stativ und mich. Wir mussten improvisieren, doch glücklicherweise klappte alles.

Alle foto's van mijn project worden bij de dieren thuis gemaakt. Dit kan soms een uitdaging zijn. De kraamkamer van de kittens was op de slaapkamer van de fokker en daar moesten ze de eerste tijd blijven. Daarom zat er niets anders op dan daar mijn studio opbouwen. Er was maar weinig vrije ruimte op de vloer, dus de enige optie was om de set-up op het bed te zetten. Met een paar boxen konden we het achtergrondscherm en achtergronddoek vastzetten en er bleef zo net genoeg ruimte tussen het bed en de muur over voor de lampen en het statief. Het was een beetje improviseren, maar gelukkig is dat op de foto's niet te zien.

Kittens love to play

Kätzchen spielen liebend gerne

Kittens spelen heel erg graag

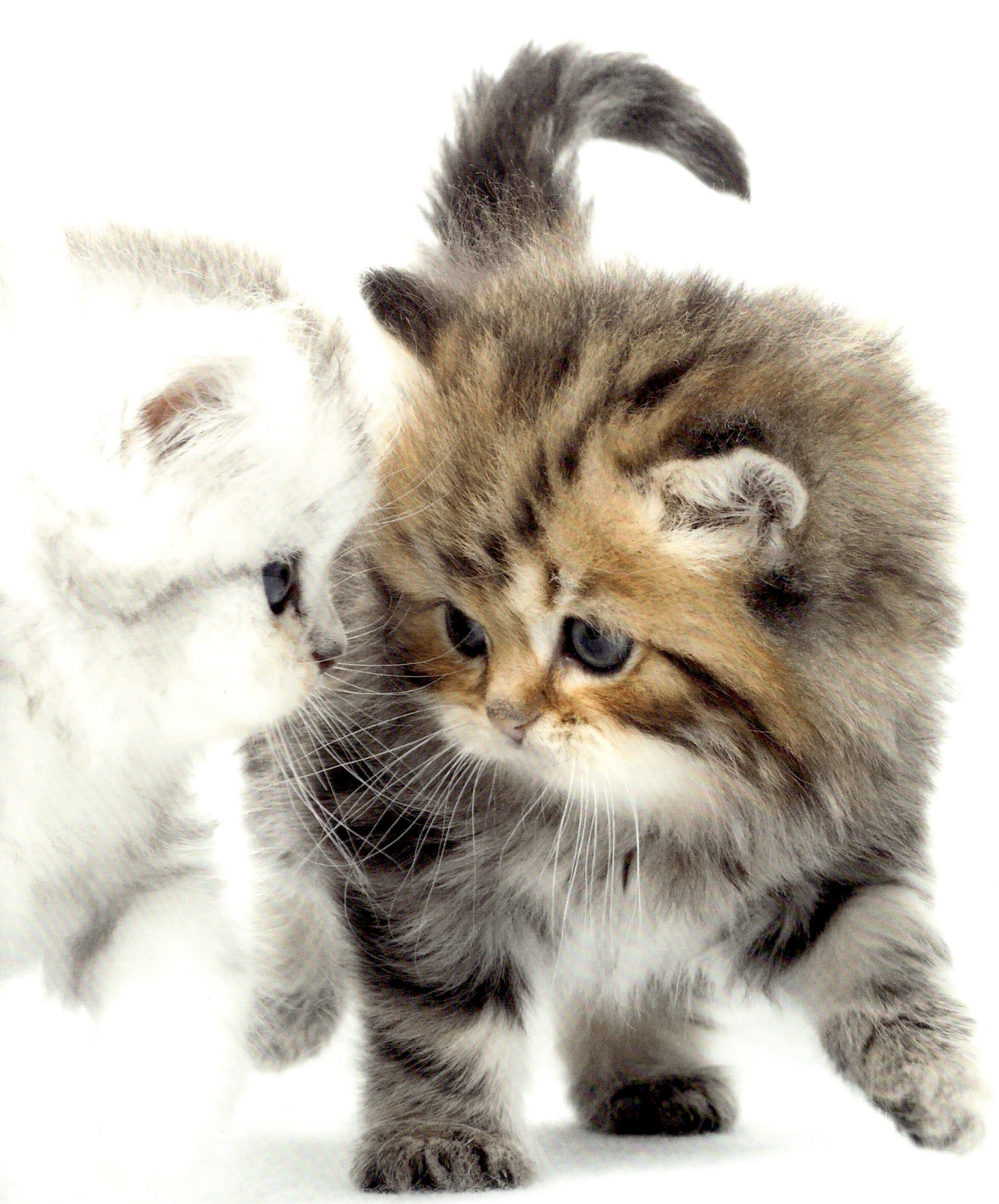

BIRDS / VÖGEL / VOGELS

MAMMALS / SÄUGETIERE / ZOOGDIEREN

INSECTS / INSEKTEN / INSECTEN

REPTILES / REPTILIEN / REPTIELEN

FISH / FISCHE / VISSEN

OTHER ANIMALS / ANDERE TIERE / ANDERE DIEREN

LAKENVELDER CATTLE

LAKENVELDER RIND

LAKENVELDER

Bos taurus

The Lakenvelder is a very distinctive cattle breed, with its white band between its legs. They can have one of two colors, black or red. It is also a very old breed. There is a description of a cow resembling this breed from the 12th century, and it can also be found in 15Th century paintings. In the last 100 years this breed has been in danger of extinction multiple times. Fortunately, at the moment it's becoming more popular again in the Netherlands, especially with petting zoos, care farms, and hobby farmers, since this breed is known to be very friendly and gentle.

Lakenvelder sind eine auffällige Rinderrasse mit einem weißen Band zwischen den Beinen. Sie können entweder schwarz oder rot sein. Sie sind eine sehr alte Rasse; schon im 12. Jahrhundert gab es Beschreibungen von Kühen, die ihnen sehr ähnlich sahen, und sie treten in Gemälden aus dem 15. Jahrhundert auf. In den letzten 100 Jahren war diese Rasse oft vom Aussterben bedroht. Glücklicherweise wird sie in den Niederlanden immer populärer, vor allem in Streichelzoos, in der sozialen Landwirtschaft und bei Hobbybauern, da Lakenvelder besonders sanfte Rinder sind.

Lakenvelders zijn door de brede band, die over hun lijf loopt, een opvallende verschijning. Hun vacht is rood of zwart. Het is ook een erg oud ras; er is een beschrijving uit de 12de eeuw van een rund dat op de Lakenvelder lijkt en ze zijn te zien op 15de-eeuwse schilderijen. In de laatste 100 jaar werden ze meerdere malen met uitsterven bedreigd, maar gelukkig zijn er de laatste jaren weer steeds meer Lakenvelders. Ze zijn geliefd bij kinder- en zorgboerderijen en hobbyboeren, omdat het een erg vriendelijk en zachtaardig ras is.

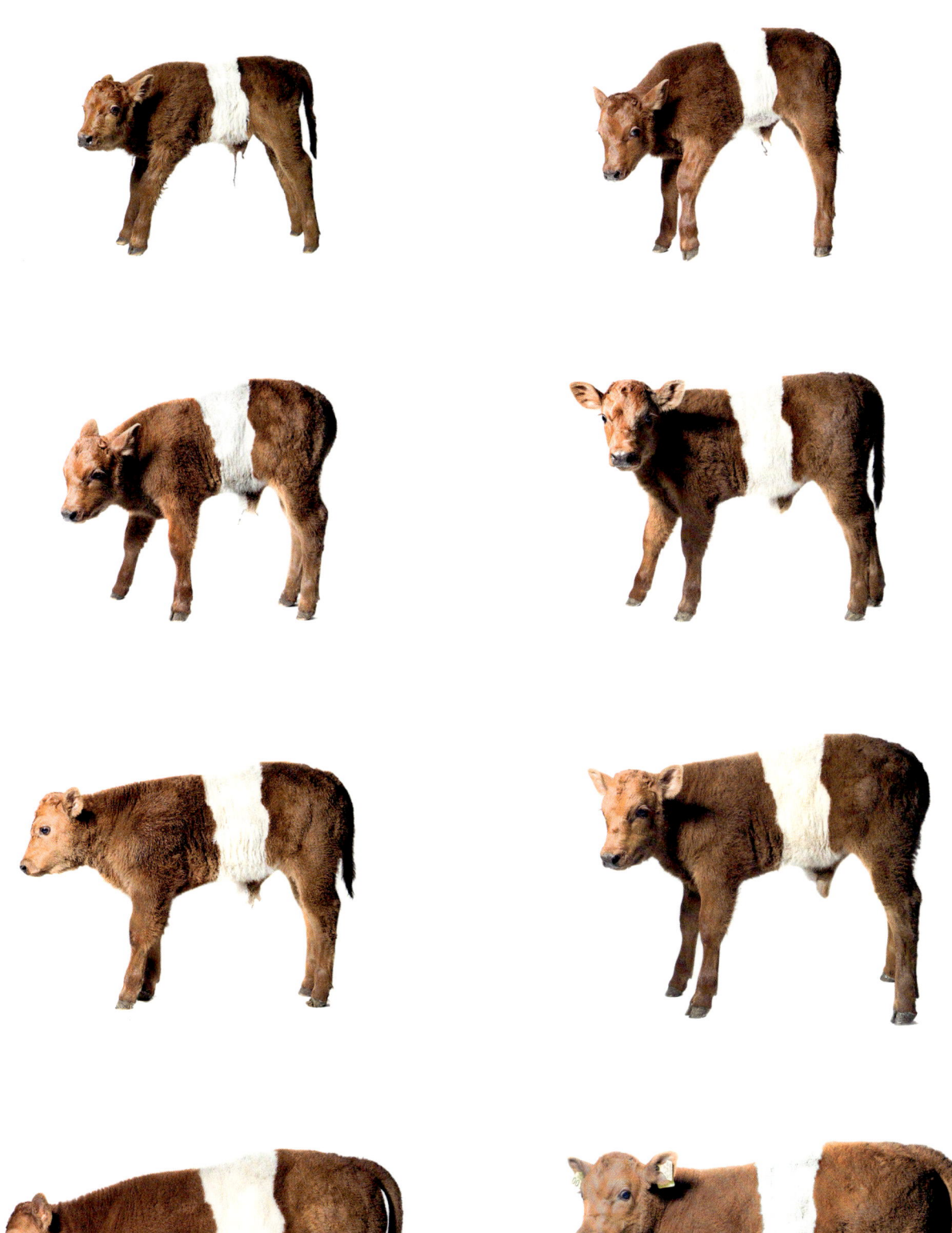

1 day old - 7 weeks old / 1 Tag alt - 7 Wochen alt / 1 dag oud - 7 weken oud

BIRDS / VÖGEL / VOGELS

MAMMALS / SÄUGETIERE / ZOOGDIEREN

INSECTS / INSEKTEN / INSECTEN

REPTILES / REPTILIEN / REPTIELEN

FISH / FISCHE / VISSEN

OTHER ANIMALS / ANDERE TIERE / ANDERE DIEREN

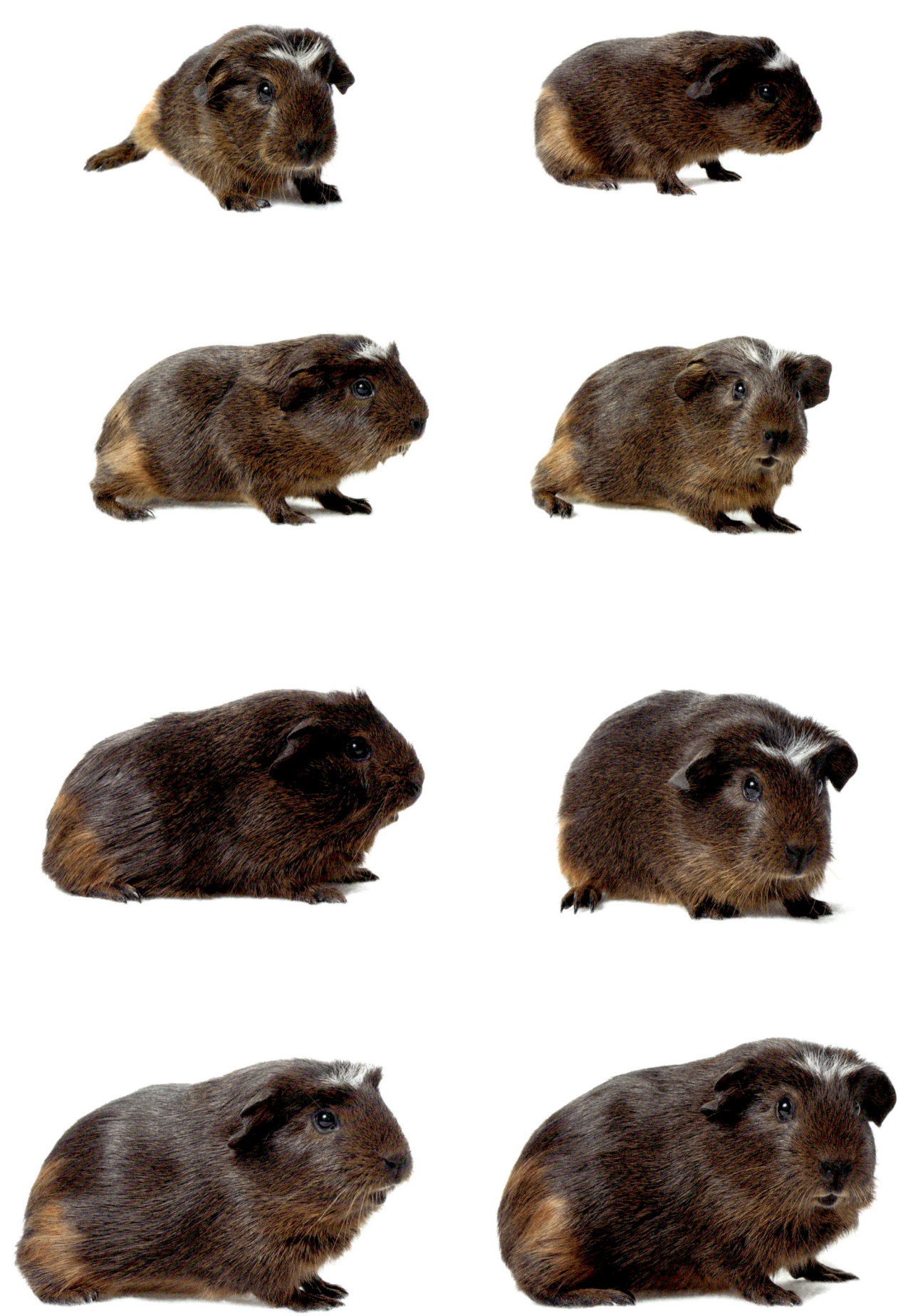

1 day old - 4 weeks old / 1 Tag alt - 4 Wochen alt / 1 dag oud - 4 weken oud

GUINEA PIG

MEERSCHWEINCHEN

CAVIA

Cavia porcellus

Sometimes an animal's name can be very confusing. Guinea pigs are not pigs or related to pigs; they are rodents. Also, they are not from Guinea; their ancestors originate from Peru. So why do people call them Guinea pigs? There are several different explanations. The Guinea part could come from the name of an old English coin, because they may have initially been sold for one guinea by sailors, or it could refer to Guyana, a country in South-America, the continent where these little rodents originate from. They are probably called pig because of the squeaking and grunting noises they make.

Manchmal können Tiernamen in die Irre führen. Meerschweinchen sind keine Schweine und auch nicht verwandt mit Schweinen; sie sind Nagetiere. Sie mussten aber tatsächlich ein Meer überqueren; ursprünglich kommen sie aus Peru. Warum aber heißen sie auf Englisch „Guinea Pigs"? Das könnte verschiedene Gründe haben. Möglicherweise bezieht sich „Guinea" auf die alte englische Münze, da die Tiere früher vielleicht von Matrosen für eine „Guinee" verkauft wurden. Vielleicht bezieht es sich auch auf Guyana, ein Land in Südamerika, dem Kontinent, auf dem diese kleinen Nager heimisch sind. Sie wurden wahrscheinlich aufgrund ihres Quiekens und Grunzens als Schweine bezeichnet.

Soms hebben dieren verwarrende namen. Cavia's worden vaak Guineese biggetjes genoemd. Het zijn echter geen varkens, maar knaagdieren en ze komen niet uit Guinea; hun voorouders komen uit Peru. Maar waarom worden ze dan toch zo genoemd? Daar zijn verschillende verklaringen voor. Guinea kan naar de oude Engelse munt 'Guinea' of 'Gientje' verwijzen, omdat deze diertjes vroeger voor één gientje verkocht werden door matrozen. Of het kan een verbastering zijn van Guyana, een land in Zuid-Amerika het continent waar deze diertjes oorspronkelijk vandaan komen. Biggetje komt waarschijnlijk van het knorrende geluid dat ze maken.

The litter size can vary from 1 to even more than 10

Die Größe des Wurfes variiert zwischen einem und mehr als zehn Tieren

Het aantal jonge cavia's in een worp kan variëren van 1 tot zelfs meer dan 10

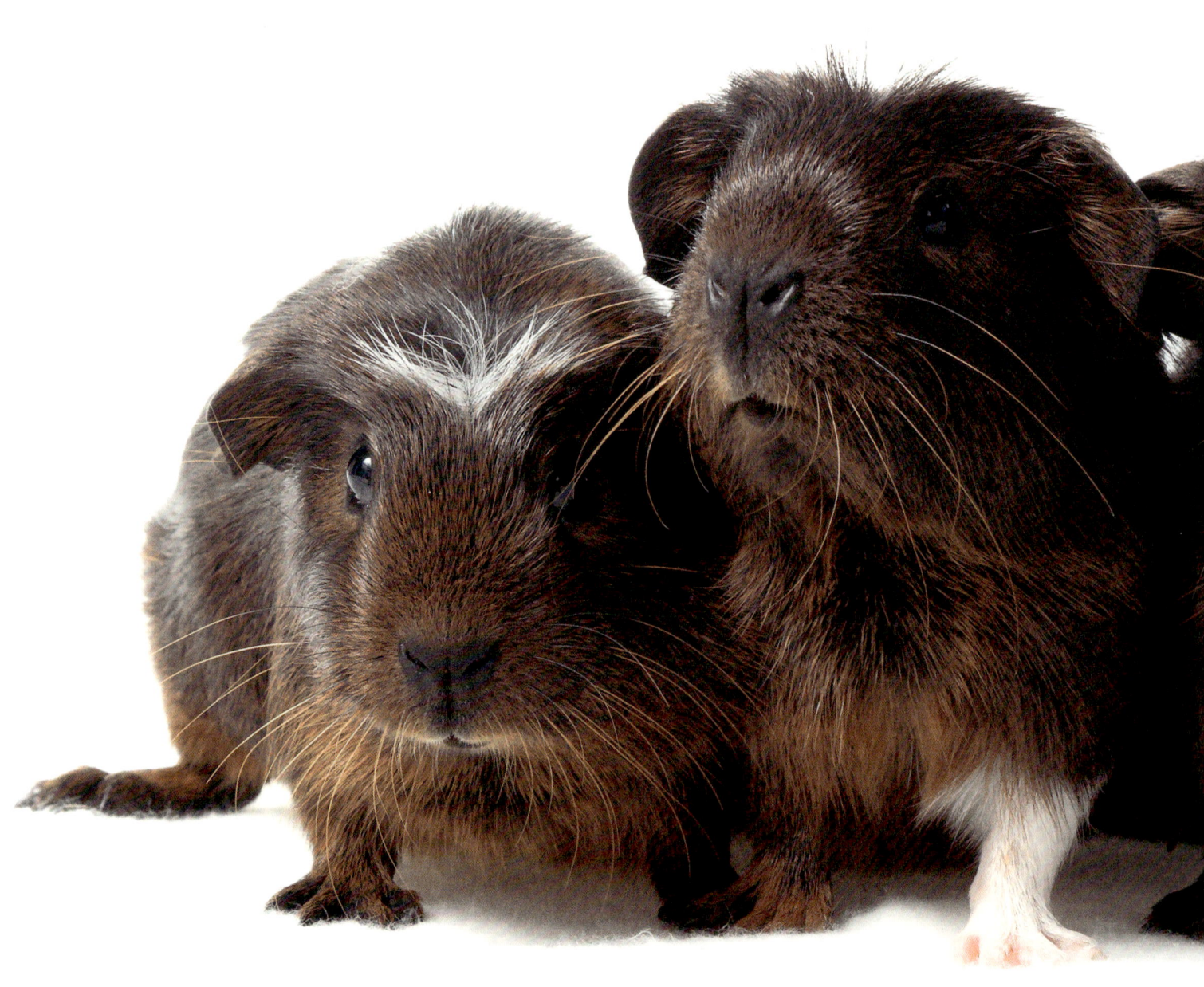

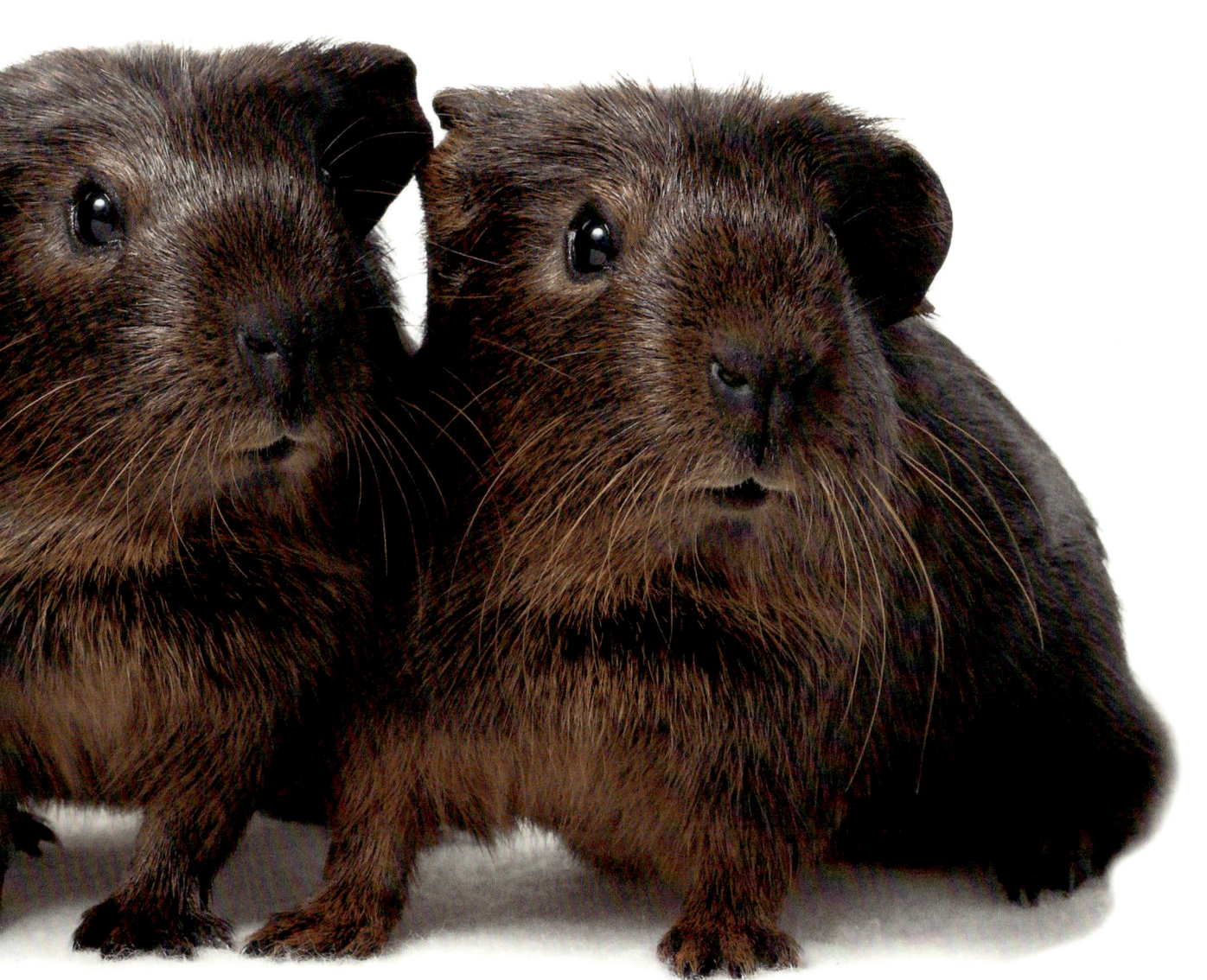

BIRDS / VÖGEL / VOGELS

INSECTS / INSEKTEN / INSECTEN

MAMMALS / SÄUGETIERE / ZOOGDIEREN

REPTILES / REPTILIEN / REPTIELEN

FISH / FISCHE / VISSEN

OTHER ANIMALS / ANDERE TIERE / ANDERE DIEREN

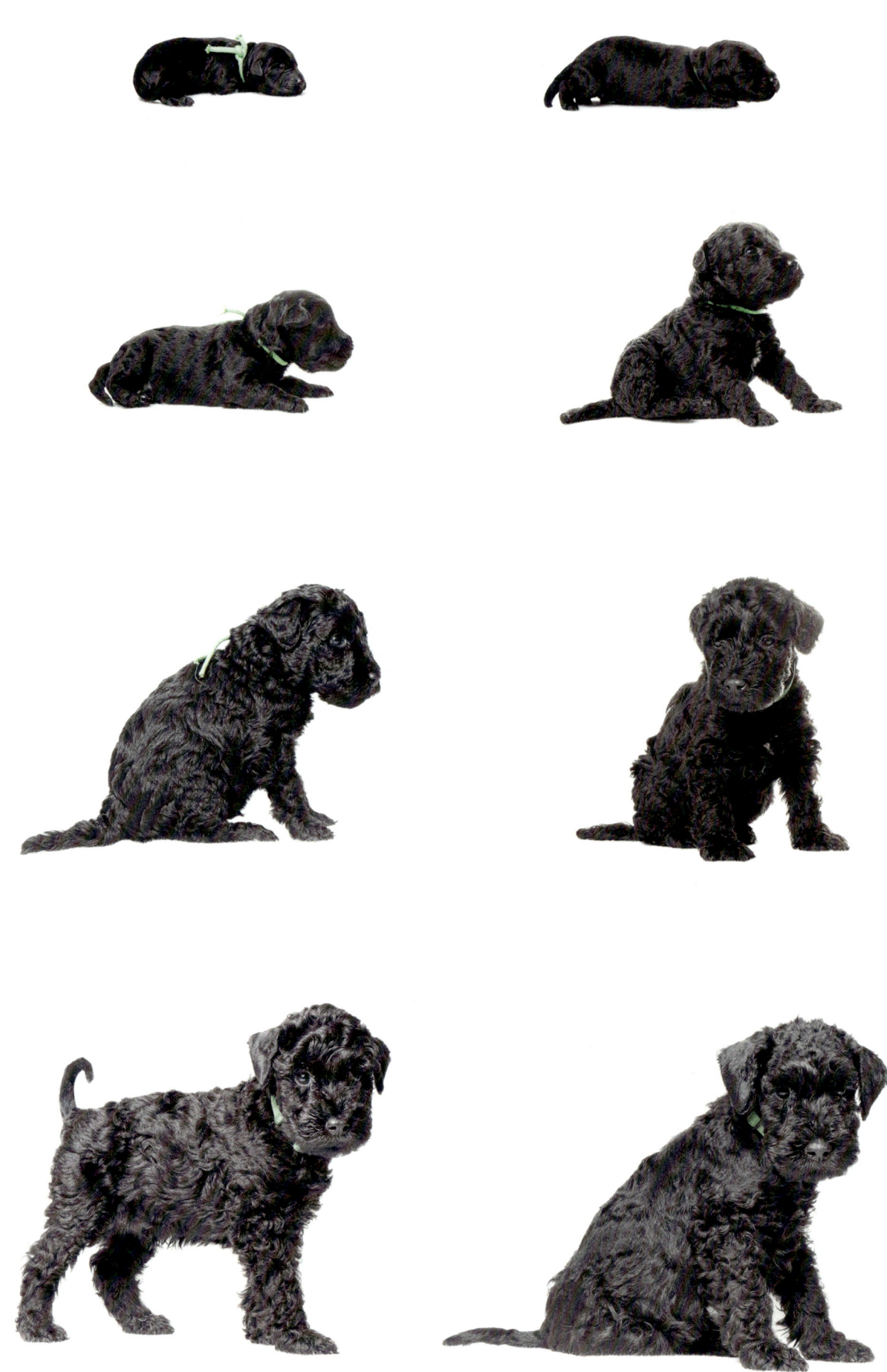

1 day old - 7 weeks old / 1 Tag alt - 7 Wochen alt / 1 dag oud - 7 weken oud

KERRY BLUE TERRIER

Canis lupus familiaris

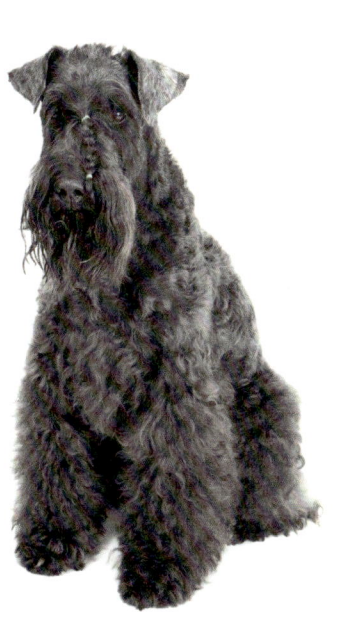
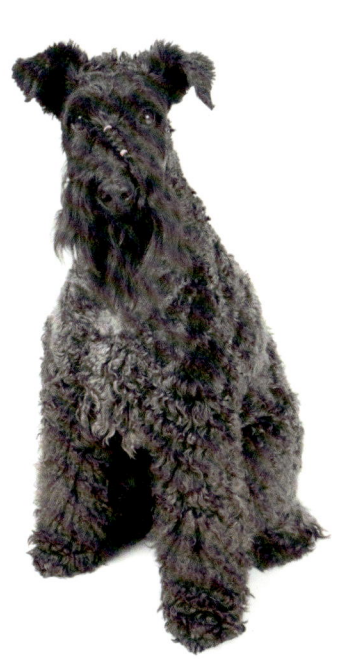

BIRDS / VÖGEL / VOGELS

MAMMALS / SÄUGETIERE / ZOOGDIEREN

INSECTS / INSEKTEN / INSECTEN

REPTILES / REPTILIEN / REPTIELEN

FISH / FISCHE / VISSEN

OTHER ANIMALS / ANDERE TIERE / ANDERE DIEREN

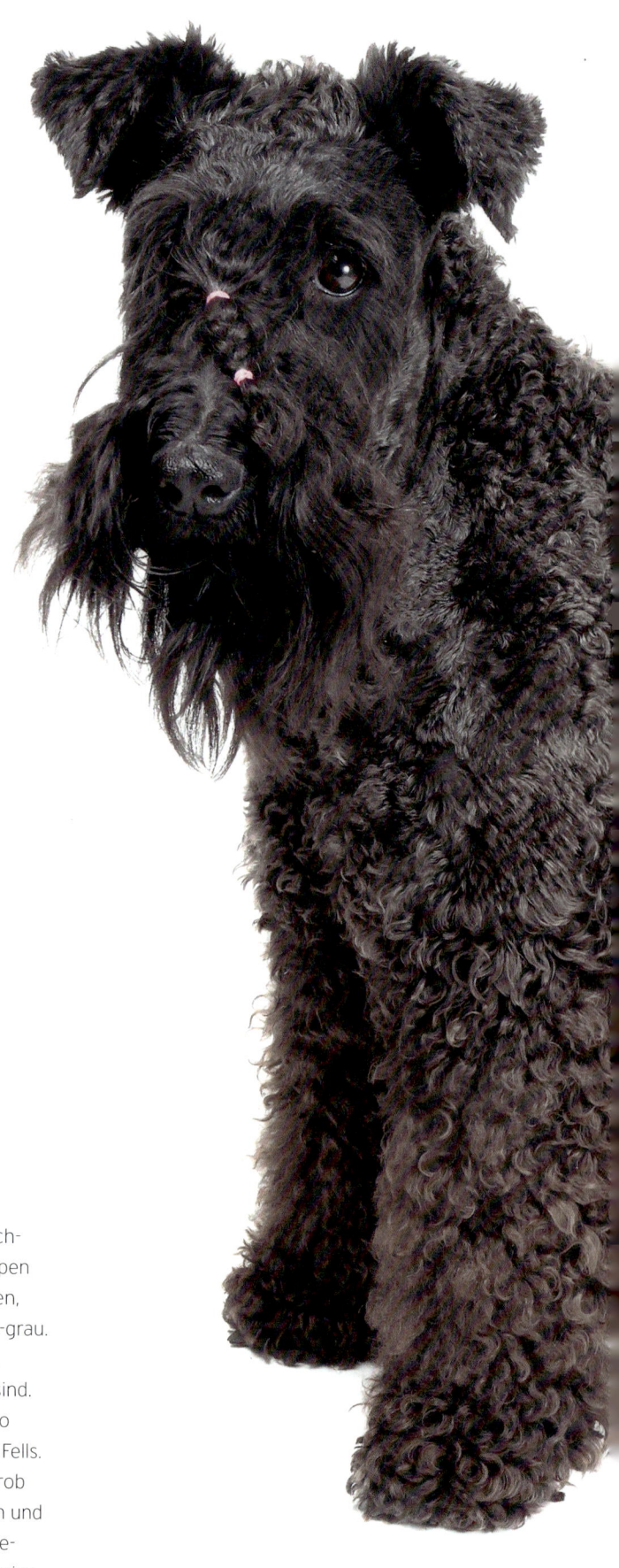

Kerry Blue Terriers have a special coat that changes color. As puppies, their coat and skin is black and as they get older, their skin and coat color will gradually change to blue-gray. This usually happens when they are between nine months and two years old. The earlier the change started, the lighter the final color will be. The coat might look sturdy from a distance, but it is actually very soft and doesn't shed. This means they are suitable for people with dog allergies and their coat has no odour when it gets wet.

Das Fell der Kerry Blue Terrier wechselt die Farbe. Fell und Haut der Welpen sind schwarz, doch je älter sie werden, desto mehr wechselt ihr Fell zu blau-grau. Dieser Wandel findet meistens statt, wenn sie neun bis zehn Monate alt sind. Je früher der Wechsel beginnt, desto heller wird die endgültige Farbe des Fells. Die Haare sehen von weitem sehr grob aus, sind aber tatsächlich sehr weich und fallen nicht aus. Somit sind sie gut geeignet für Menschen mit Hundeallergien. Das Fell bleibt geruchlos, selbst wenn es nass wird.

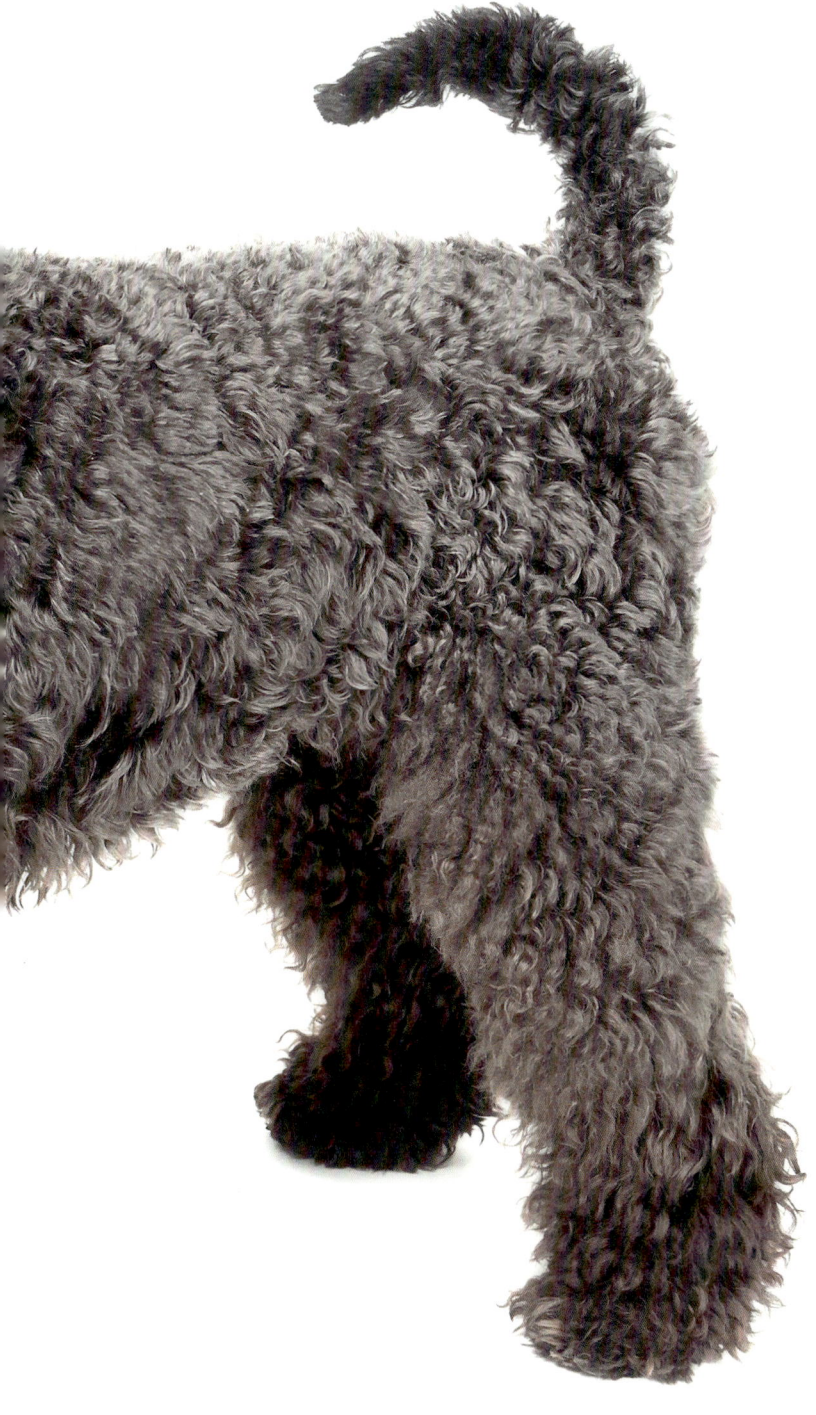

BIRDS / VÖGEL / VOGELS

INSECTS / INSEKTEN / INSECTEN

MAMMALS / SÄUGETIERE / ZOOGDIEREN

REPTILES / REPTILIEN / REPTIELEN

FISH / FISCHE / VISSEN

OTHER ANIMALS / ANDERE TIERE / ANDERE DIEREN

Kerry blue terriërs hebben een bijzondere vacht; deze verandert van kleur. Bij de geboorte zijn ze zwart, maar als ze ouder worden verandert hun huid en vacht langzaam naar blauwgrijs. Dit gebeurt meestal als ze tussen de 9 maanden en 2 jaar oud zijn. Hoe eerder de kleur begint te veranderen, hoe lichter ze uiteindelijk zullen worden. Van een afstandje ziet hun vacht er stug uit, maar deze is juist heel erg zacht. Kerry blue terriërs verharen niet, waardoor ze ook geschikt zijn voor mensen met een hondenallergie en ze niet gaan stinken als ze nat zijn.

**Newborn pups huddle together
to keep each other warm**

**Neugeborene Welpen kuscheln
sich zusammen, um sich
gegenseitig warm zu halten**

**Pasgeboren pups kruipen
dicht tegen elkaar om
warm te blijven**

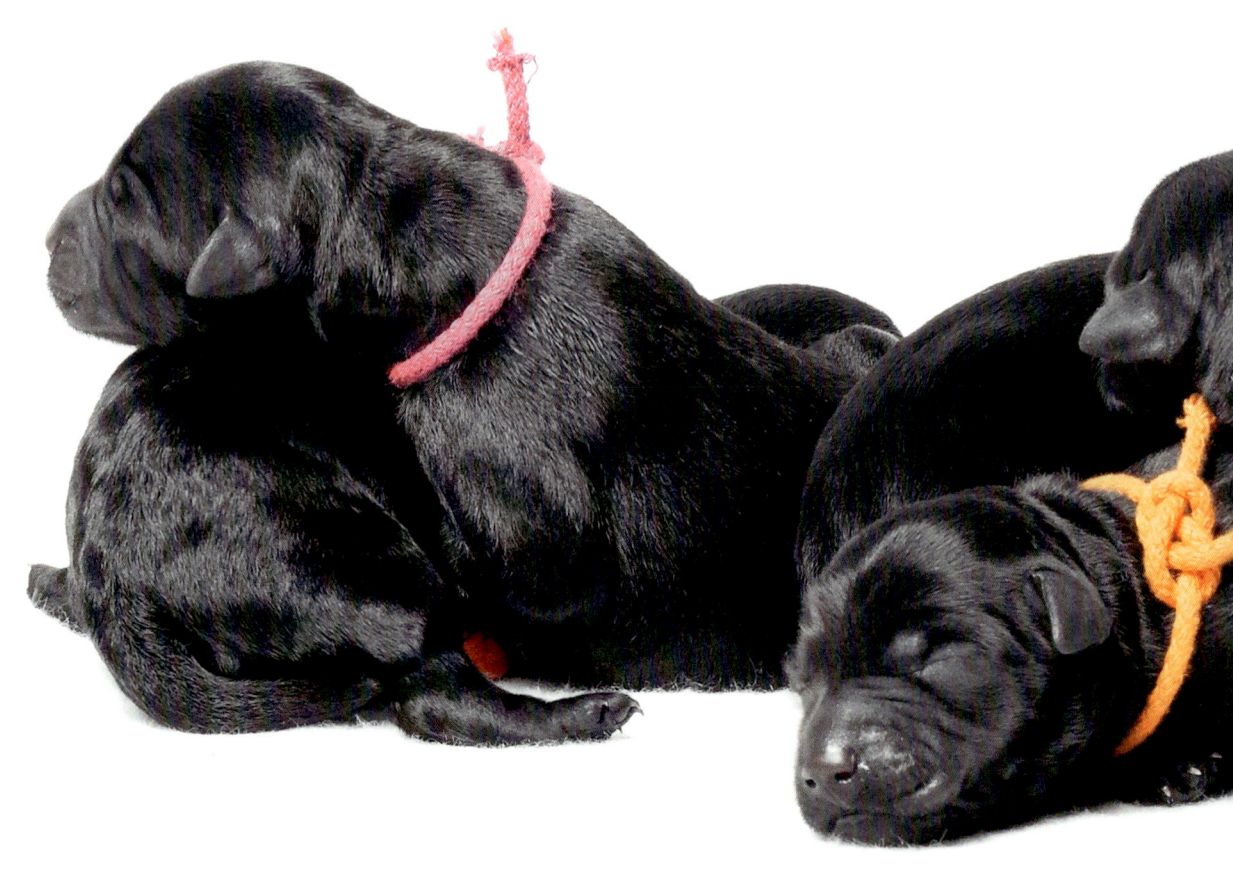

BIRDS / VÖGEL / VOGELS

MAMMALS / SÄUGETIERE / ZOOGDIEREN

INSECTS / INSEKTEN / INSECTEN

REPTILES / REPTILIEN / REPTIELEN

FISH / FISCHE / VISSEN

OTHER ANIMALS / ANDERE TIERE / ANDERE DIEREN

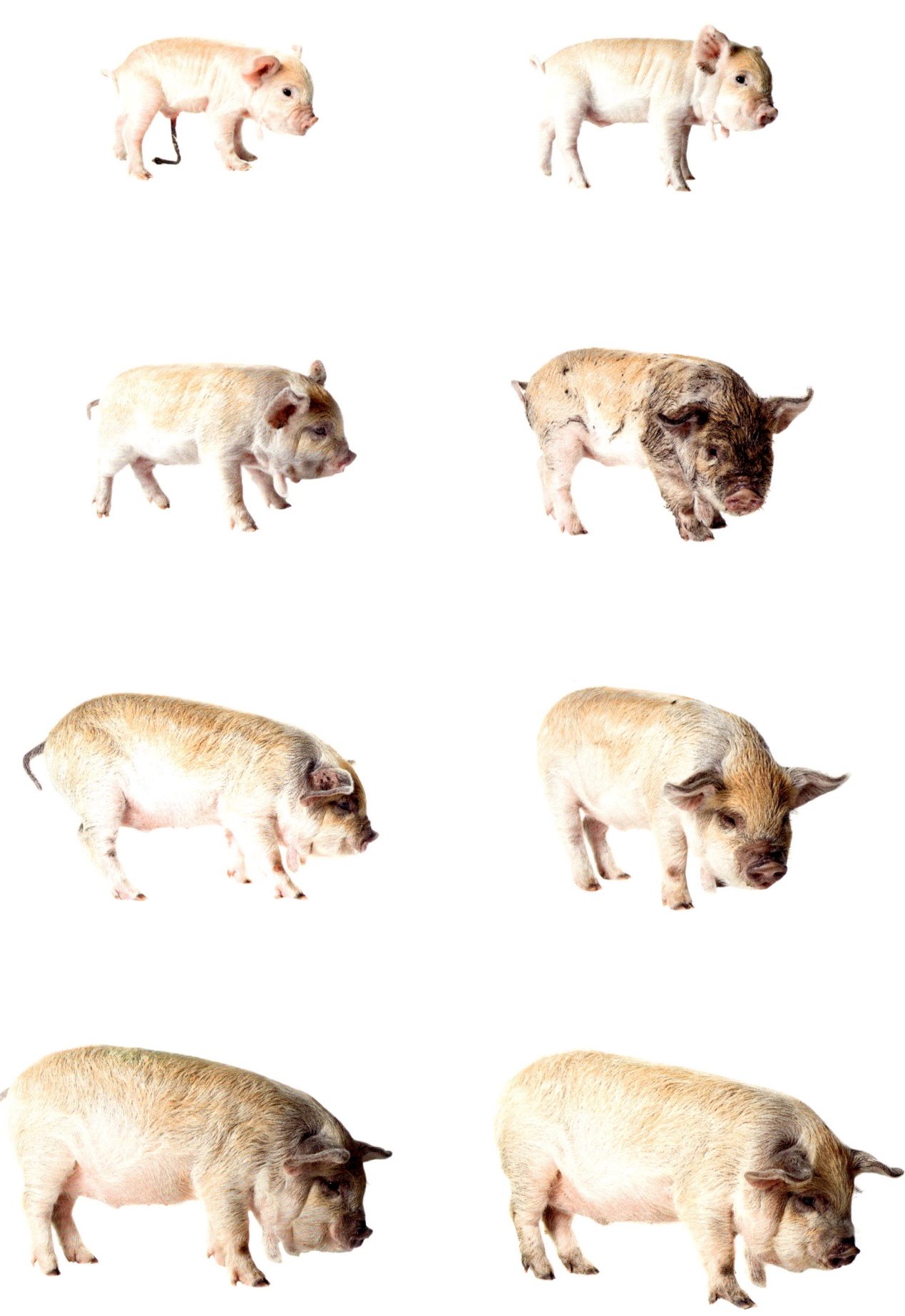

1 day old - 7 weeks old / 1 Tag alt - 7 Wochen alt / 1 dag oud - 7 weken oud

KUNEKUNE PIG
KUNEKUNE-SCHWEIN
KUNEKUNE VARKEN

Sus scrofa domesticus

BIRDS / VÖGEL / VOGELS

INSECTS / INSEKTEN / INSECTEN

MAMMALS / SÄUGETIERE / ZOOGDIEREN

REPTILES / REPTILIEN / REPTIELEN

FISH / FISCHE / VISSEN

OTHER ANIMALS / ANDERE TIERE / ANDERE DIEREN

The Kunekune pig is a New-Zealand breed. The name Kunekune means "fat and round" in the language of the Maori. One of their special features is that some of the pigs have little tassels under their chin, just like goats. These tassels are called "piri piri". The kunekune pig has many genetic variants, therefore, individuals can look quite different. There are 4 basic colors; cream, ginger, brown, and black, and there is also a spotted variety. Because they are so different, I made two series of photographs; one of a cream-colored male and one of a spotted female.

Das Kunekune-Schwein ist eine Rasse aus Neuseeland. Der Name Kunekune bedeutet „fett und rund" in der Sprache der Maori. Eine ihrer Besonderheiten sind kleine Auswüchse an ihrem Hals, wie bei Ziegen. Diese Auswüchse heißen „piri piri". Es gibt viele genetische Varianten unter Kunekune-Schweinen und individuelle Tiere unterscheiden sich oft stark voneinander. Aufgrund dieser Vielfalt gibt es hier zwei Fotostrecken: ein cremefarbenes Männchen und ein geflecktes Weibchen.

Het Kunekune varken komt oorspronkelijk uit Nieuw-Zeeland. Hun naam betekent 'dik en rond' in de taal van de Maori. Een van hun speciale kenmerken is dat sommige varkens van dit ras een soort kwastjes of sikjes onder hun kin hebben. Deze worden piri piri genoemd. Het Kunekune varken is genetisch een zeer variabel ras, waardoor de individuele dieren er verschillend uit kunnen zien. Er zijn 4 basiskleuren, crème, gember, bruin en zwart en er zijn dieren met een gevlekte vacht. Omdat ze zo verschillend kunnen zijn, heb ik twee series gemaakt; een van een crèmekleurig mannetje en een van een gevlekt vrouwtje.

**Kunekune pigs can have a
number of different colors**

**Kunekune-Schweine haben
viele verschiedene Farben**

**Kunekune biggetjes kunnen
verschillende kleuren hebben**

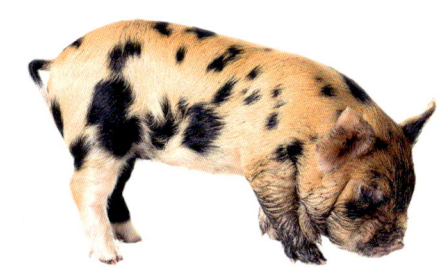
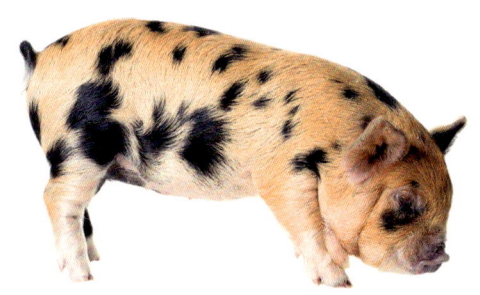
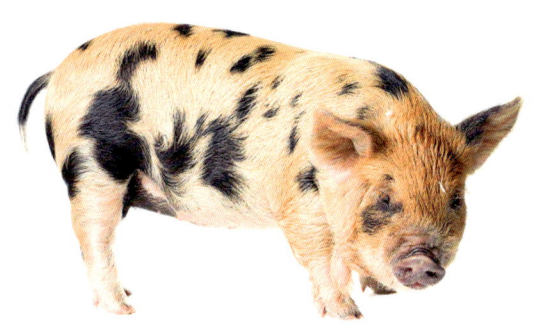
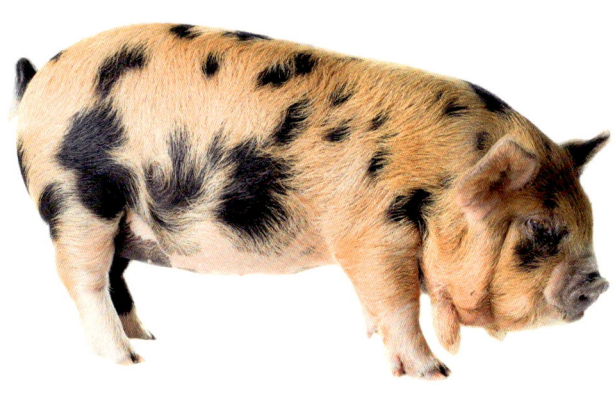
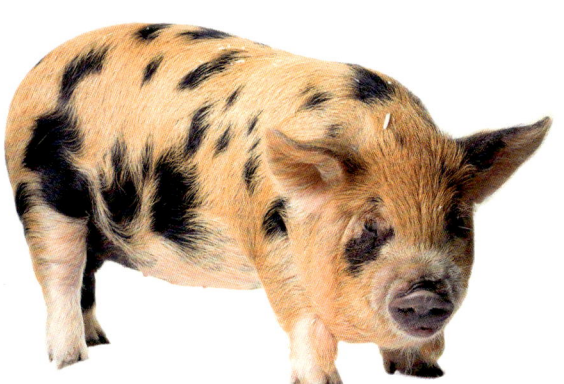

1 day old - 7 weeks old / 1 Tag alt - 7 Wochen alt / 1 dag oud - 7 weken oud

BIRDS / VÖGEL / VOGELS

INSECTS / INSEKTEN / INSECTEN

MAMMALS / SÄUGETIERE / ZOOGDIEREN

REPTILES / REPTILIEN / REPTIELEN

FISH / FISCHE / VISSEN

OTHER ANIMALS / ANDERE TIERE / ANDERE DIEREN

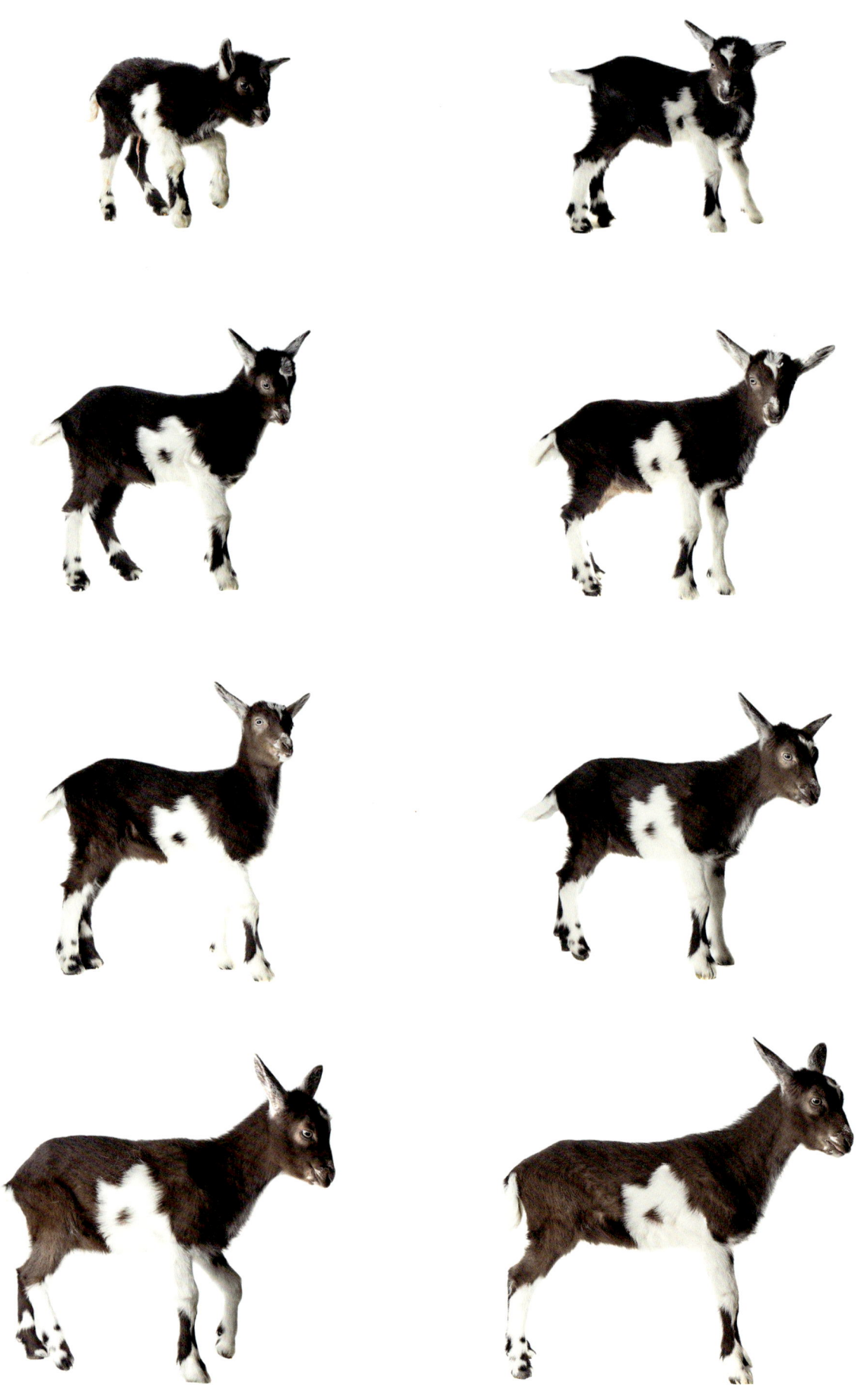

1 day old - 7 weeks old / 1 Tag alt - 7 Wochen alt / 1 dag oud - 7 weken oud

DUTCH PIED GOAT

BUNTE HOLLÄNDISCHE ZIEGE

HOLLANDSE BONTE GEIT

Capra aegagrus hircus

Even though they look very different, biologically the pygmy goat and the Dutch Pied goat are the same animal species. Goats were one of the first animals to be domesticated by humans. By selecting certain features in the original goats and pairing up males and females with these features, people were able to create different breeds. Worldwide, there are approximately 200 different goat breeds, each with its own qualities and characteristics. The Dutch Pied goat is a medium sized goat that is quite resilient and easy to maintain. They were bred as dairy goats and a single pied goat can produce between 3 and 5 liters of milk per day.

Obwohl sie sehr unterschiedlich aussehen, sind die Zwergziege und die Bunte Holländische Ziege die gleiche Tierart. Ziegen waren unter den ersten Tieren, die von Menschen als Nutztiere gehalten wurden. Indem einige Merkmale der ursprünglichen Tiere ausgewählt und Männchen und Weibchen mit diesen Merkmalen gepaart wurden, entstanden unterschiedliche Arten. Weltweit gibt es etwa 200 Ziegenarten, die allesamt charakteristische Eigenheiten aufweisen. Die Bunte Holländische ist eine mittelgroße Ziege, die recht robust und leicht zu halten ist. Sie wurde als Milchziege gezüchtet und eine einzige Bunte Holländische Ziege kann zwischen 3 und 5 Liter Milch am Tag produzieren.

Ondanks dat ze er heel anders uitzien, zijn de dwerggeit en de bonte geit biologisch gezien dezelfde diersoort. Geiten zijn één van de eerste dieren die door de mens als huisdier gehouden werden. Door bepaalde kenmerken te selecteren en mannetjes en vrouwtjes te combineren die deze specifieke kenmerken hadden, konden er verschillende rassen gefokt worden. Op dit moment zijn er wereldwijd zo'n 200 verschillende geitenrassen, allemaal met eigen eigenschappen en kwaliteiten. De Nederlandse bonte geit is een middelgroot ras, dat sterk en makkelijk te houden is. Ze zijn voornamelijk gefokt als melkgeiten. Een bonte geit kan tussen de 3 en 5 liter melk per dag geven.

PYGMY GOAT
ZWERGZIEGE
DWERGGEIT

Capra aegagrus hircus

When you look closely at the pupils of goats, you will notice that they look different from ours. While our pupils are round, goats have a horizontal and rectangular pupil. This can be explained by the fact that a goat is a prey animal. Rectangular pupils give them a panoramic view, which enables them to spot potential threats in multiple directions. When they lower their head to graze, the pupil rotates, so that it's parallel with the ground and the goat can still keep an eye out for danger. With these pupils the goats benefit from being able to spot predators as soon as they can, so they'll have enough time to run away, increasing their chance of survival.

Wenn man die Pupillen der Ziege genauer betrachtet, sieht man, dass sie anders sind als unsere. Unsere Pupillen sind rund; Ziegen haben rechteckige, horizontale Pupillen. Das liegt daran, dass Ziegen Beutetiere sind. Rechteckige Pupillen erlauben ihnen einen Panorama-blick, mit dem sie potentielle Bedrohun-gen aus allen Richtungen erfassen kön-nen. Wenn sie den Kopf senken, um zu grasen, können sie trotzdem nach Gefahr Ausschau halten. Dank dieser Pupillen können Ziegen Raubtiere so schnell wie möglich erspähen, was ihnen mehr Zeit zur Flucht verleiht und ihre Überlebens-chancen erhöht.

Als je goed naar de pupillen van een geit kijkt, dan valt gelijk op dat deze er anders uitzien dan onze eigen pupillen. Mensen hebben een ronde pupil, terwijl die van een geit de vorm van een horizontale rechthoek heeft. Dit heeft te maken met het feit dat geiten prooidieren zijn. Als ze roofdieren eerder kunnen opmerken, hebben ze meer tijd om zichzelf in veilig-heid te brengen. Dit vergroot hun kansen om te overleven. Hun rechthoekige pu-pillen zorgen ervoor dat ze een panora-misch gezichtsveld hebben, waardoor ze in meerdere richtingen potentieel gevaar kunnen opmerken. Als ze hun hoofd naar beneden draaien om te grazen, draait de pupil mee, waardoor hun blikveld parallel met de horizon loopt en ze alles goed in de gaten kunnen houden.

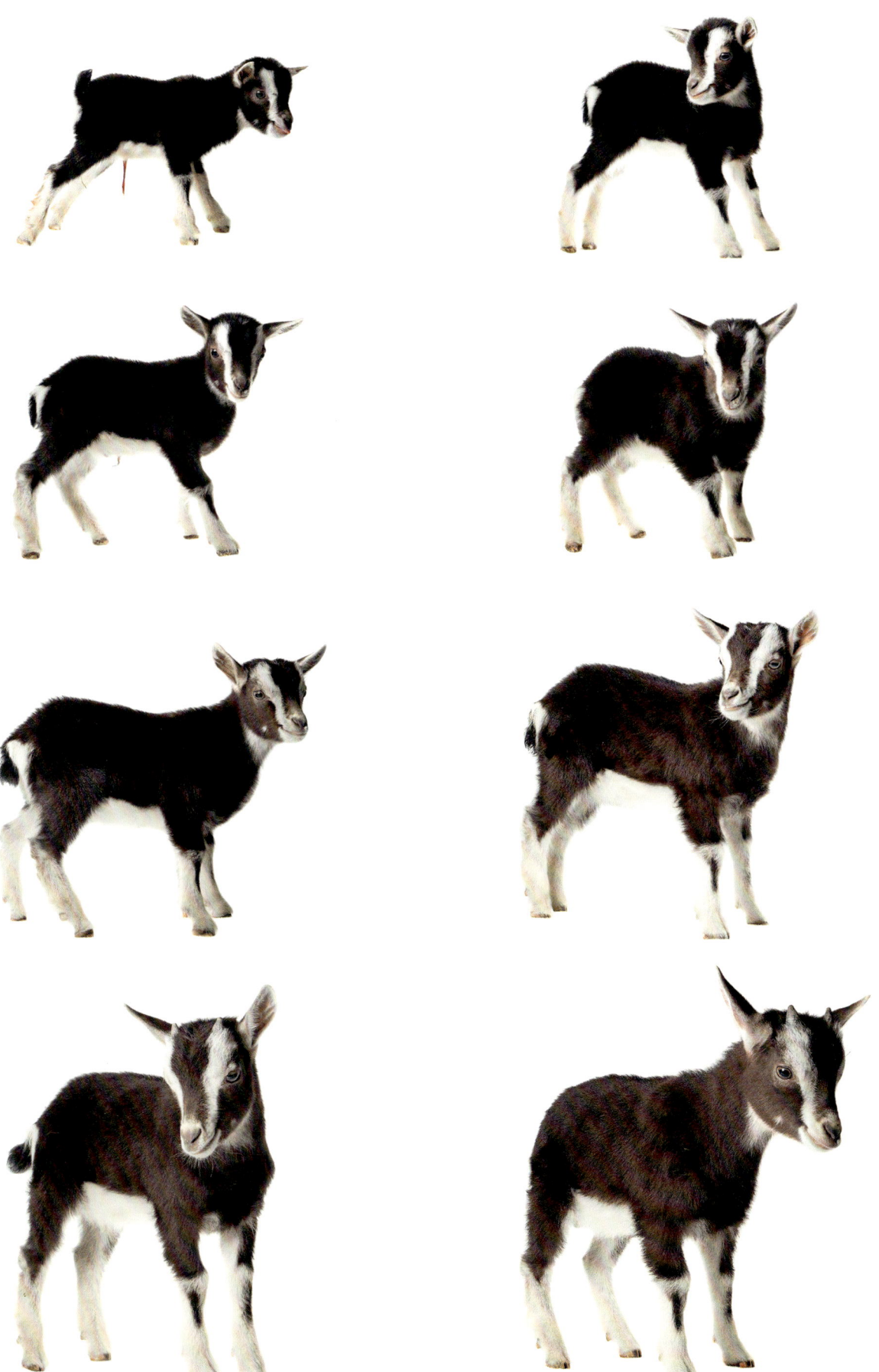

1 day old – 7 weeks old / 1 Tag alt – 7 Wochen alt / 1 dag oud – 7 weken oud

BIRDS / VÖGEL / VOGELS

MAMMALS / SÄUGETIERE / ZOOGDIEREN

INSECTS / INSEKTEN / INSECTEN

REPTILES / REPTILIEN / REPTIELEN

FISH / FISCHE / VISSEN

OTHER ANIMALS / ANDERE TIERE / ANDERE DIEREN

Goats have rectangular pupils

Ziegen haben rechteckige Pupillen

Geiten hebben rechthoekige pupillen

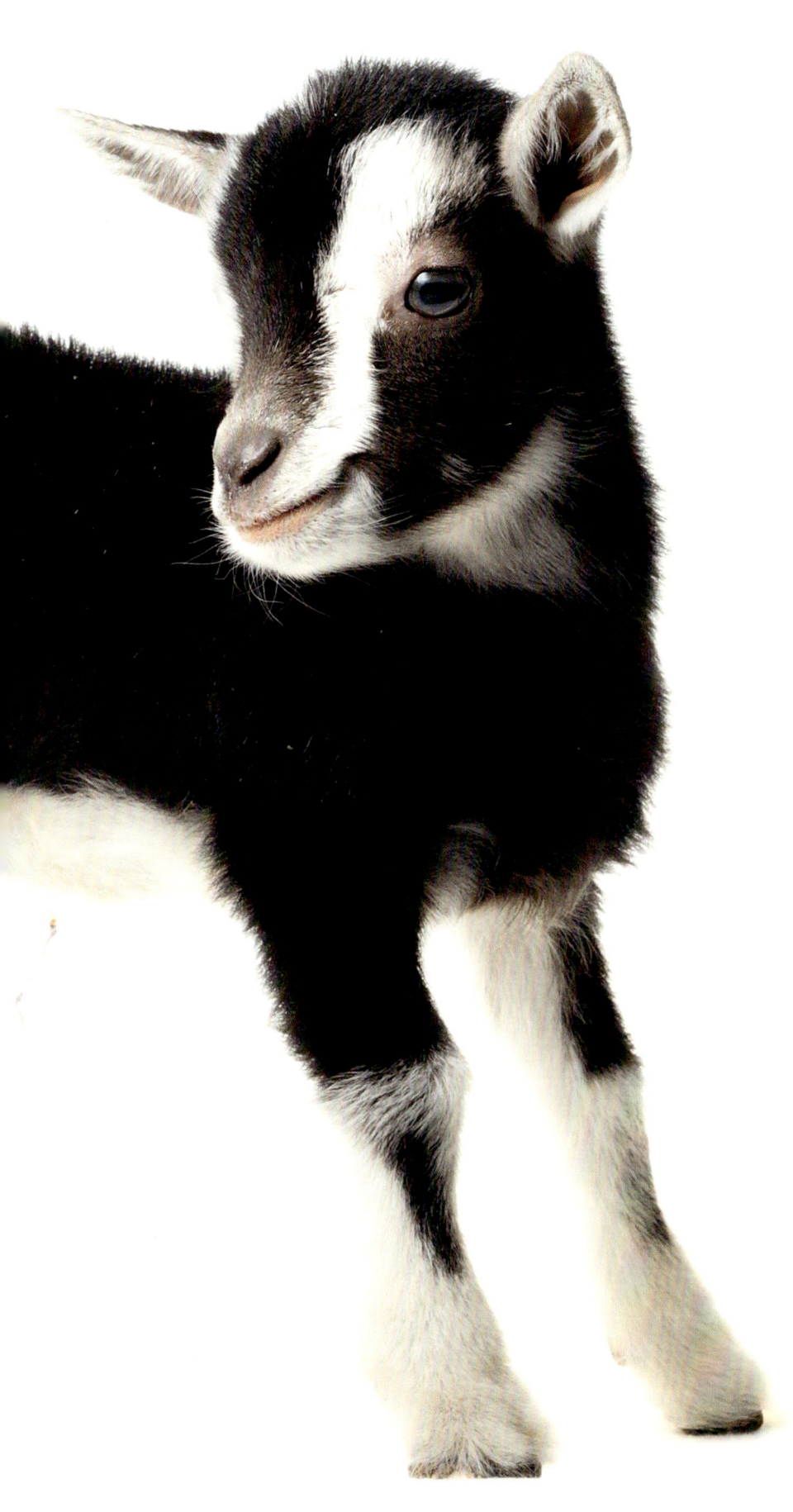

DUTCH SPOTTED SHEEP

NIEDERLÄNDISCHES BUNTES SCHAF

NEDERLANDS BONTE SCHAAP

Ovis orientalis aries

Sheep are ruminants. This means that they digest their food in two steps. At first, they chew and swallow their food as most animals do, but instead of moving it further down the digestive system, they regurgitate their food and chew it again. This allows them to get more nutrients. Because the plants they eat are harder to digest, these animals have not one but four stomachs. When lambs are born, their stomachs are adapted to digesting milk. When they are approximately 10 weeks old, most breeders give them specific feed that will help their stomachs digest solid food more easily.

Schafe sind Wiederkäuer, das heißt, sie verdauen ihre Nahrung in zwei Schritten. Zuerst kauen und schlucken sie, wie die meisten Tiere. Doch statt zur nächsten Stufe des Verdauungssystems zu wandern, wird das Futter wieder hochgewürgt und noch einmal gekaut. Dadurch können mehr Nährstoffe gewonnen werden. Da Pflanzen schwerverdaulich sind, haben diese Tiere nicht einen, sondern gleich vier Mägen. Wenn Lämmer geboren werden, können ihre Mägen nur Milch verdauen. Wenn sie etwa zehn Wochen alt sind, bekommen sie von Züchtern oft eine spezielle Art von Futter, das die Verdauung von fester Nahrung unterstützt.

Schapen zijn herkauwers. Dit wil zeggen dat ze hun voedsel in twee fasen verteren. In eerste instantie kauwen ze hun voedsel en slikken ze het door net als andere dieren, maar daarna gaat het niet vanuit de maag naar de rest van het spijsverteringskanaal, maar ze braken het weer uit om het opnieuw te kauwen. Op deze manier halen ze extra veel voedingsstoffen uit hun voedsel. Omdat de planten die ze eten zwaar te verteren zijn, hebben ze niet één maar vier magen. Als de lammetjes geboren worden, zijn hun magen alleen geschikt voor het verteren van melk. Als ze ongeveer 10 weken oud zijn, geven de meeste fokkers ze speciale brokken om ervoor te zorgen dat hun magen ook vast voedsel kunnen verteren.

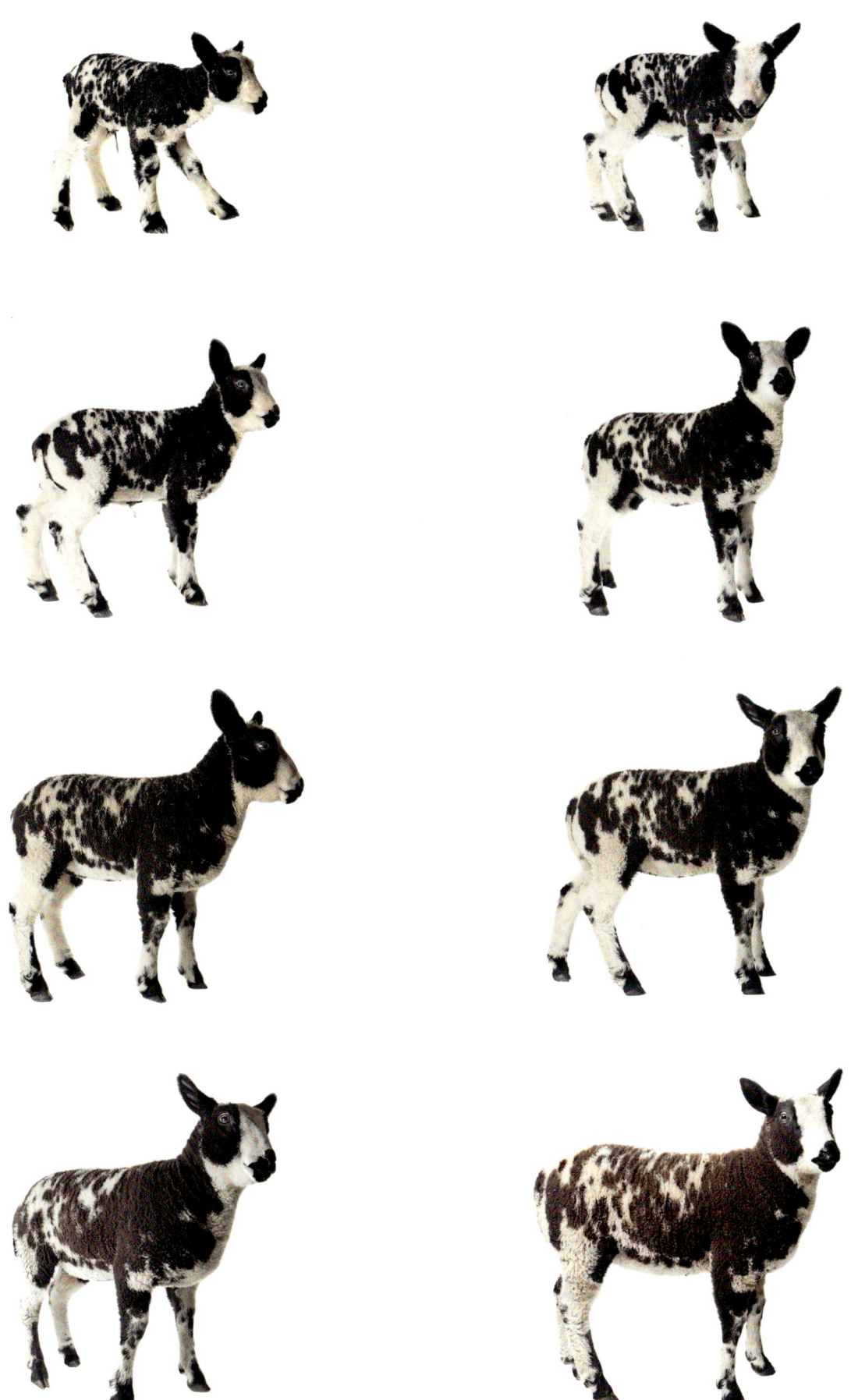

1 day old - 7 weeks old / 1 Tag alt - 7 Wochen alt / 1 dag oud - 7 weken oud

BIRDS / VÖGEL / VOGELS

INSECTS / INSEKTEN / INSECTEN

MAMMALS / SÄUGETIERE / ZOOGDIEREN

REPTILES / REPTILIEN / REPTIELEN

FISH / FISCHE / VISSEN

OTHER ANIMALS / ANDERE TIERE / ANDERE DIEREN

INSECTS
‗‗‗‗‗‗‗‗‗
INSEKTEN
‗‗‗‗‗‗‗‗‗
INSECTEN

GIANT PRICKLY STICK INSECT

AUSTRALISCHE GESPENSTSCHRECKE

AUTRALISCHE FLAPPENTAK

Extatosoma tiaratum

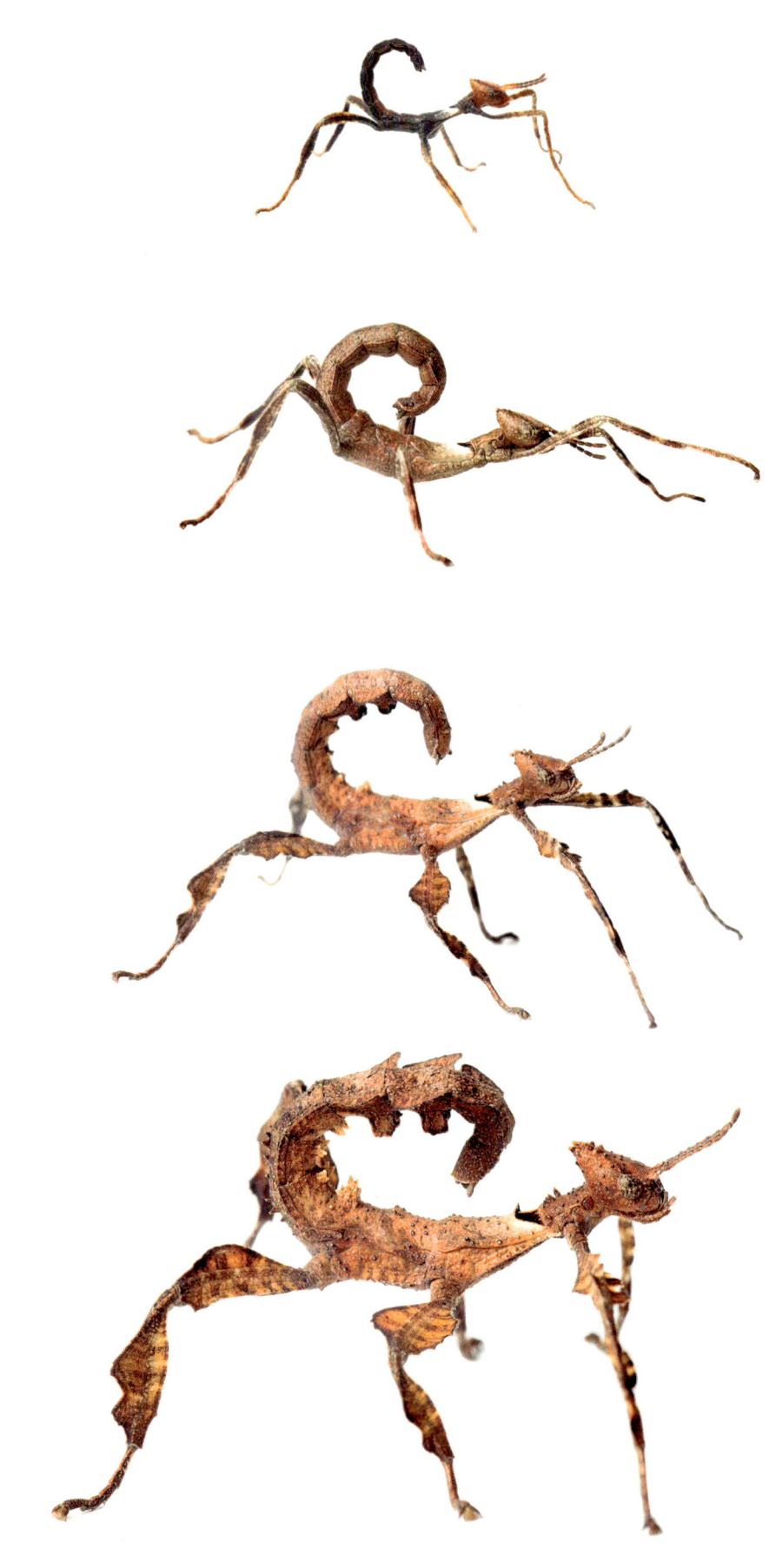

1 day old - 7 weeks old / 1 Tag alt - 7 Wochen alt / 1 dag oud - 7 weken oud

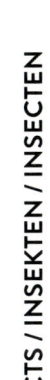

BIRDS / VÖGEL / VOGELS

MAMMALS / SÄUGETIERE / ZOOGDIEREN

INSECTS / INSEKTEN / INSECTEN

REPTILES / REPTILIEN / REPTIELEN

FISH / FISCHE / VISSEN

OTHER ANIMALS / ANDERE TIERE / ANDERE DIEREN

STICK INSECT
SAMTSCHRECKE
WANDELENDE TAK
Peruphasma schultei

1 day old - 7 weeks old / 1 Tag alt - 7 Wochen alt / 1 dag oud - 7 weken oud

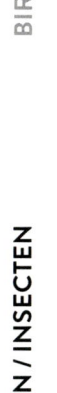

BIRDS / VÖGEL / VOGELS

MAMMALS / SÄUGETIERE / ZOOGDIEREN

INSECTS / INSEKTEN / INSECTEN

REPTILES / REPTILIEN / REPTIELEN

FISH / FISCHE / VISSEN

OTHER ANIMALS / ANDERE TIERE / ANDERE DIEREN

1 day old - 7 weeks old / 1 Tag alt - 7 Wochen alt / 1 dag oud - 7 weken oud

BIRDS / VÖGEL / VOGELS

MAMMALS / SÄUGETIERE / ZOOGDIEREN

INSECTS / INSEKTEN / INSECTEN

REPTILES / REPTILIEN / REPTIELEN

FISH / FISCHE / VISSEN

OTHER ANIMALS / ANDERE TIERE / ANDERE DIEREN

LEAF INSECT
WANDELNDES BLATT
WANDELEND BLAD

Phyllium philippinicus

Leaf insects are named after what they so skillfully resemble. They use this camouflage to blend into their environment, making them better protected against predators. But it's not just their appearance; their behavior also mimics leaves. When they feel threatened, they slowly sway from side to side like a leaf moving in the wind. They also move a bit unsteadily for the same reason. With this species, both males and females have wings, but only the males can actually use them to fly.

Das Wandelnde Blatt ist nach dem Objekt benannt, das es so kunstvoll nachahmt. Mit dieser Camouflage wird es leicht übersehen und ist vor Fressfeinden geschützt. Nicht nur sein Äußeres, auch seine Bewegungen ähneln denen eines Blattes. Wenn es sich bedroht fühlt, schwankt es langsam hin und her, um wie ein Blatt im Wind zu erscheinen. Aus dem gleichen Grund bewegt es sich auch sehr unsicher. Sowohl Männchen als auch Weibchen haben Flügel, doch nur die Männchen können tatsächlich fliegen.

Zoals hun naam al doet vermoeden lijken wandelende bladeren heel erg op blaadjes van een plant. Op deze manier vallen ze zo min mogelijk op en zijn ze veiliger voor roofdieren. Maar het is niet alleen hun uiterlijk dat op een blaadje lijkt; ze proberen zich ook te gedragen als blaadjes. Als ze zich bedreigd voelen, gaan ze zachtjes op en neer bewegen, zoals een blad in de wind beweegt. Als ze lopen schommelen ze ook een beetje om dezelfde reden. Bij deze soort hebben zowel de mannetjes als de vrouwtjes vleugels, maar alleen de mannetjes kunnen ook daadwerkelijk vliegen.

SWALLOWTAIL
RITTERFALTER
PAGE

Papilio dardanus

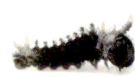

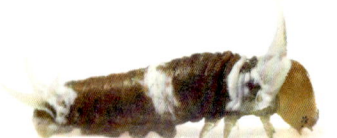

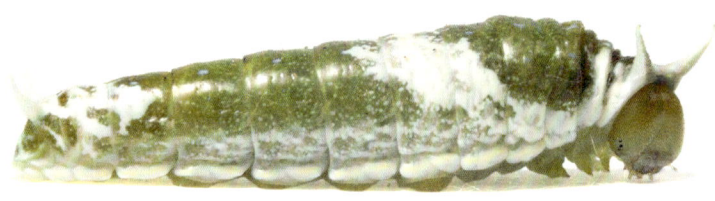

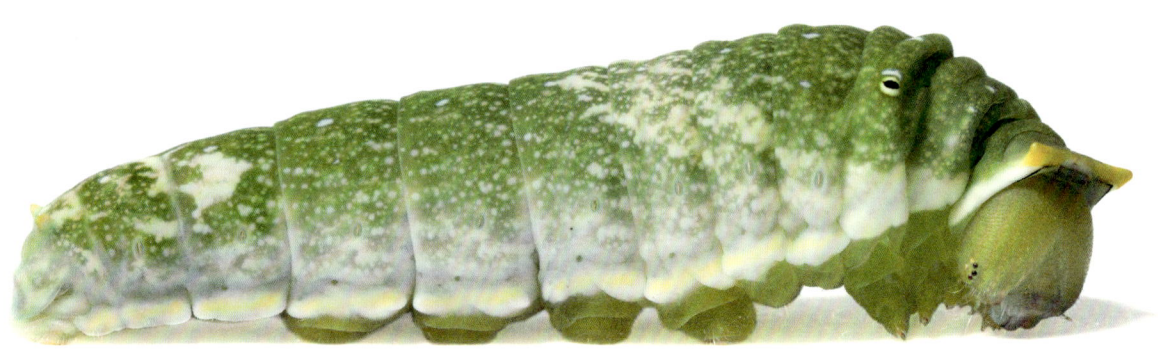

1 day old - 5 weeks old / 1 Tag alt - 5 Wochen alt / 1 dag oud - 5 weken oud

BIRDS / VÖGEL / VOGELS

MAMMALS / SÄUGETIERE / ZOOGDIEREN

INSECTS / INSEKTEN / INSECTEN

REPTILES / REPTILIEN / REPTIELEN

FISH / FISCHE / VISSEN

OTHER ANIMALS / ANDERE TIERE / ANDERE DIEREN

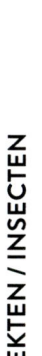

Papilio dardanus females vary in wing pattern and color

Papilio-dardanus-Weibchen haben unterschiedliche Muster und Farben

De Papilio dardanus vrouwtjes kunnen verschillende kleuren hebben

The Papilio dardanus butterfly is a very versatile butterfly. In most butterfly species, all the individuals will look the same and only differ in small ways. This species however varies greatly in color and pattern. This variability is only present in the females though; all the males look the same. Some female butterflies look very similar to another species that are distasteful to predators, and by mimicking them, the Papilio dardanus hopes to be left alone by their enemies. Other females will look almost identical to males to avoid harassment from the male butterflies of their own species.

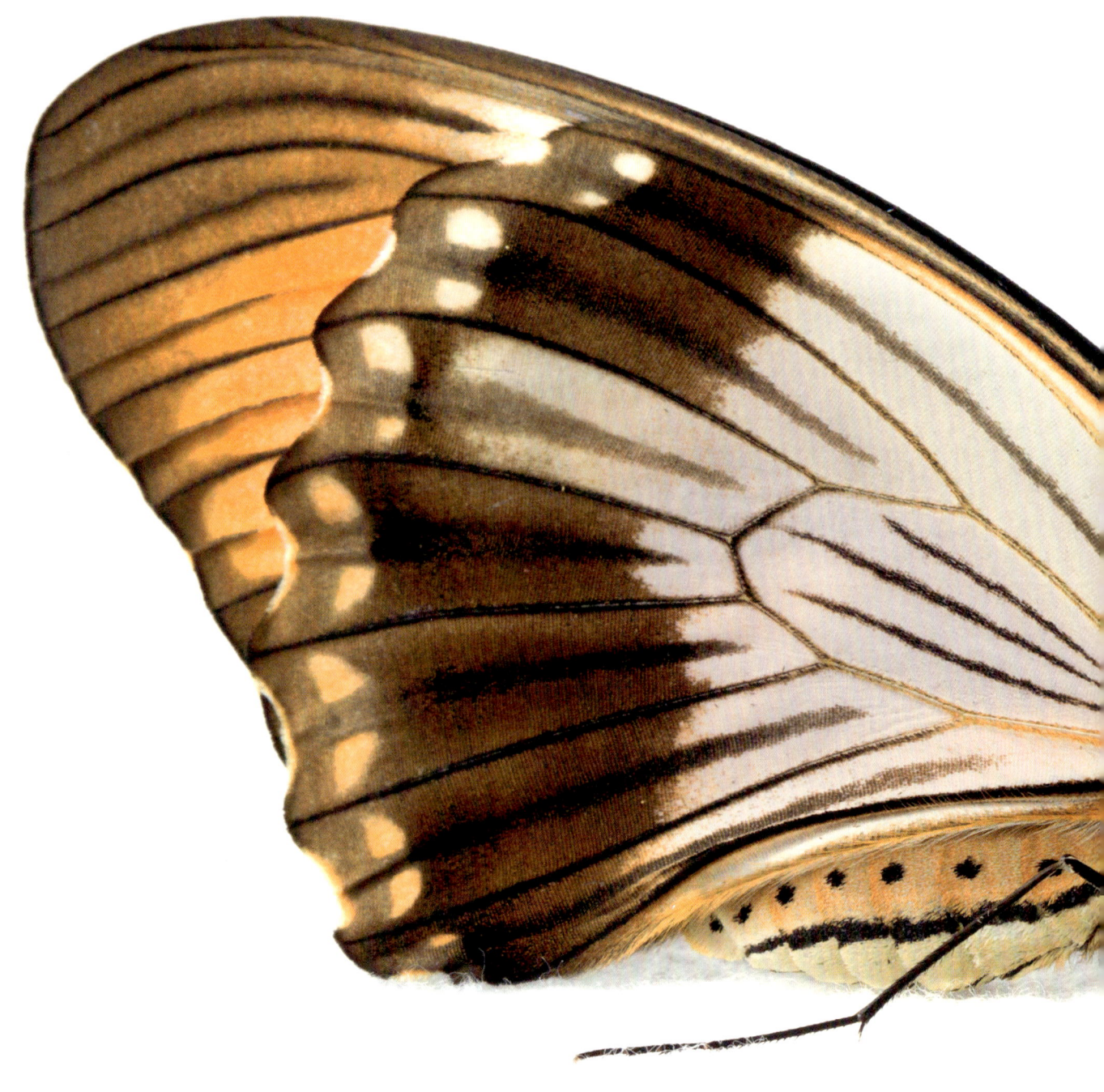

Papilio dardanus ist ein sehr vielseitiger Schmetterling. Bei den meisten Schmetterlingsarten sehen sich die individuellen Tiere alle sehr ähnlich. Bei dieser Spezies gibt es jedoch eine große Vielfalt an Farben und Mustern – wenn auch nur bei den Weibchen. Alle Männchen sehen gleich aus. Manche Weibchen ähneln einer anderen Spezies, die Fressfeinde aufgrund ihres Geschmacks meiden. Indem es diese nachahmt, kann das Papilio-dardanus-Weibchen hoffen, vor Fressfeinden sicher zu sein. Andere Weibchen sehen fast genauso aus wie Männchen, um nicht von den echten Männchen belästigt zu werden.

De Papilio dardanus is een zeer variabele vlindersoort. Bij de meeste vlinders zien de individuele dieren er hetzelfde of nagenoeg hetzelfde uit, terwijl bij deze soort een aantal verschillende kleuren en variaties voorkomen. Maar alleen bij de vrouwtjes; de mannetjes zien er allemaal hetzelfde uit. Sommige vrouwtjes lijken op andere vlindersoorten. Deze vlinders smaken vies en door op hen te lijken, hopen de Papilio dardanus vlinders een minder grote kans te lopen om opgegeten te worden. Andere vrouwtjes lijken sprekend op mannetjes, zodat ze minder door de echte mannetjes lastig gevallen worden.

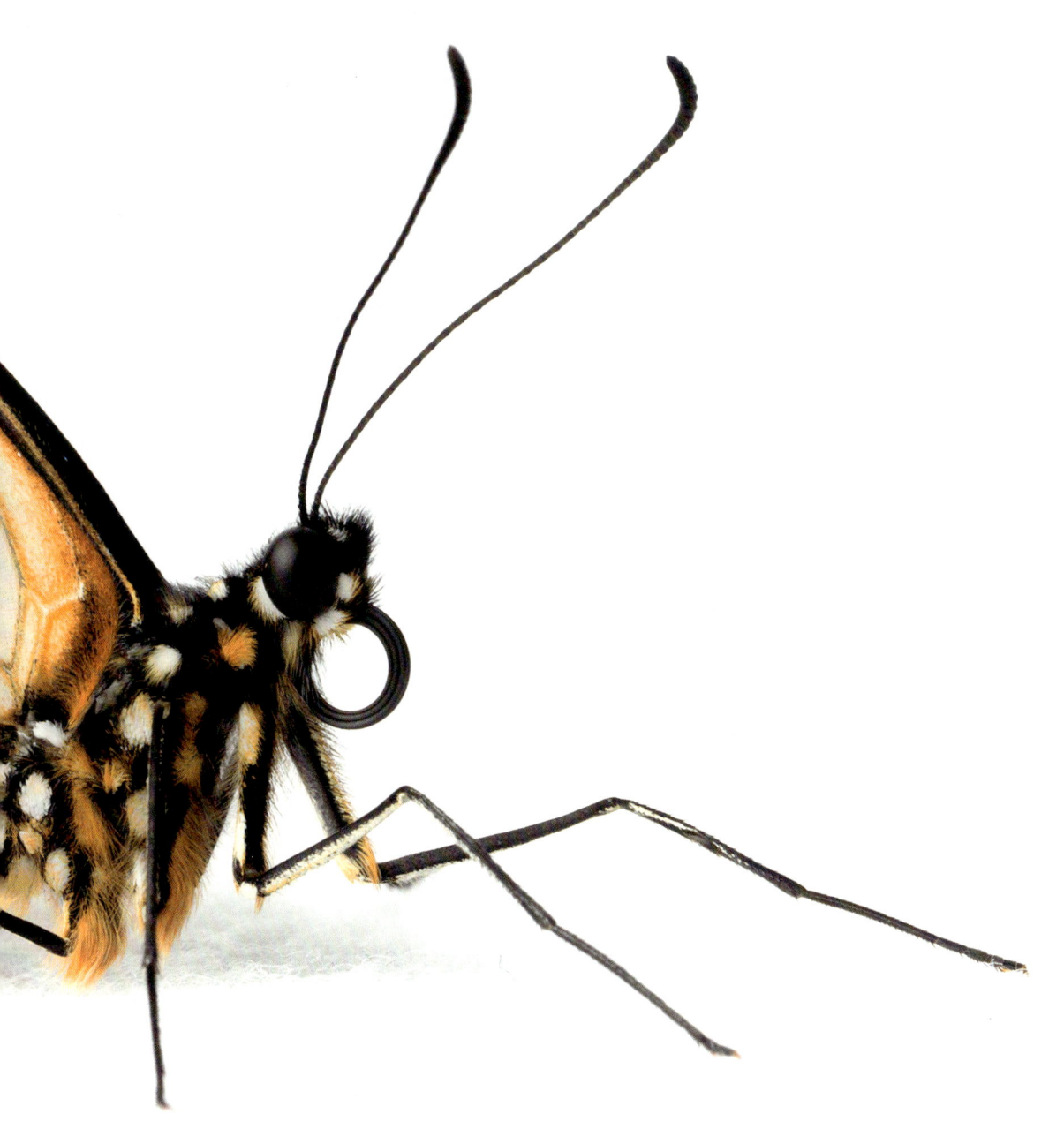

BIRDS / VÖGEL / VOGELS

MAMMALS / SÄUGETIERE / ZOOGDIEREN

INSECTS / INSEKTEN / INSECTEN

REPTILES / REPTILIEN / REPTIELEN

FISH / FISCHE / VISSEN

OTHER ANIMALS / ANDERE TIERE / ANDERE DIEREN

**Some mimic other butterfly species
to stay safe from predators**

**Einige von ihnen ahmen andere
Schmetterlinge nach, um sich vor
Fressfeinden zu schützen**

**Sommige lijken op andere vlinders
om roofdieren te ontwijken**

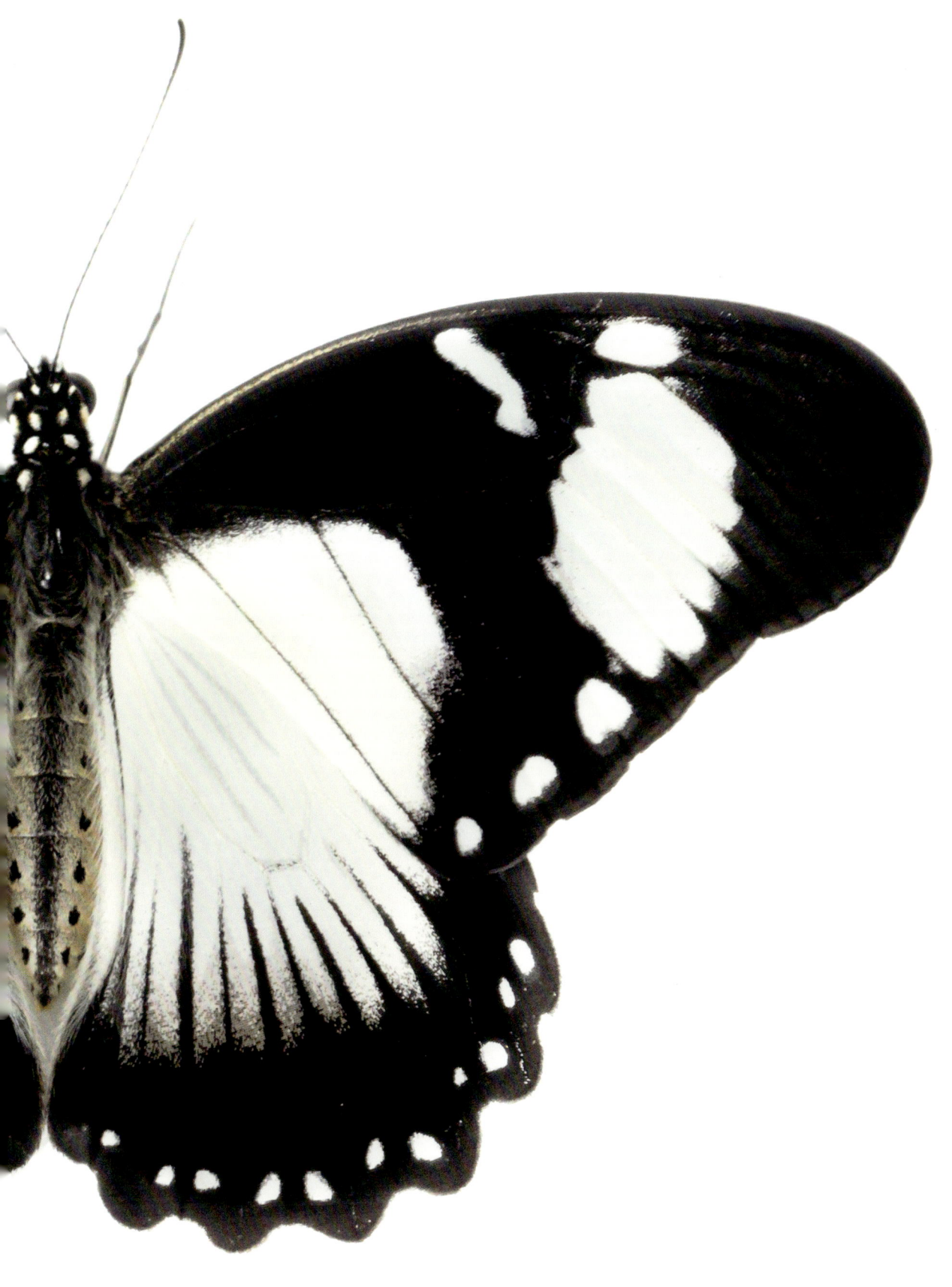

BIRDS / VÖGEL / VOGELS

MAMMALS / SÄUGETIERE / ZOOGDIEREN

INSECTS / INSEKTEN / INSECTEN

REPTILES / REPTILIEN / REPTIELEN

FISH / FISCHE / VISSEN

OTHER ANIMALS / ANDERE TIERE / ANDERE DIEREN

As pupae, they try to blend in by mimicking a leaf

Als Puppen tarnen sie sich, indem sie Blätter nachahmen

Als pop zien ze eruit als een blaadje om niet op te vallen

BIRDS / VÖGEL / VOGELS

MAMMALS / SÄUGETIERE / ZOOGDIEREN

INSECTS / INSEKTEN / INSECTEN

REPTILES / REPTILIEN / REPTIELEN

FISH / FISCHE / VISSEN

OTHER ANIMALS / ANDERE TIERE / ANDERE DIEREN

LARGE WHITE
GROSSER KOHLWEISSLING
GROOT KOOLWITJE
Pieris brassicae

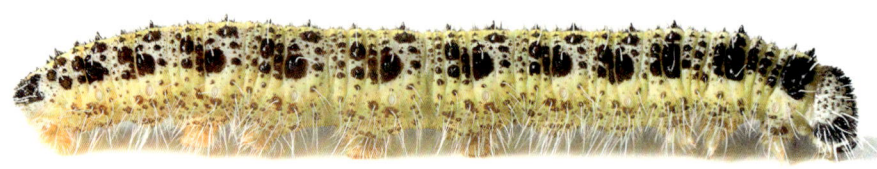

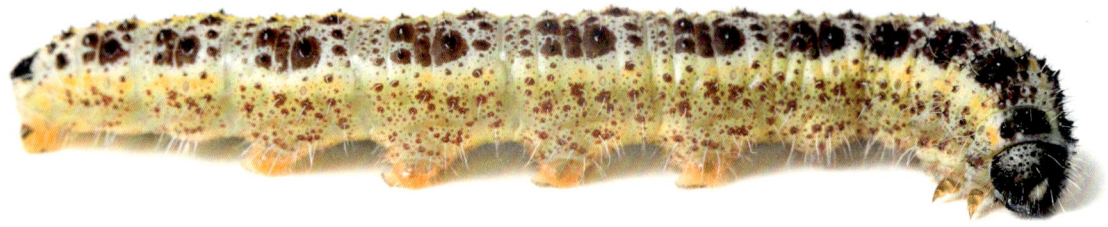

1 day old - 3 weeks old / 1 Tag alt - 3 Wochen alt / 1 dag oud - 3 weken oud

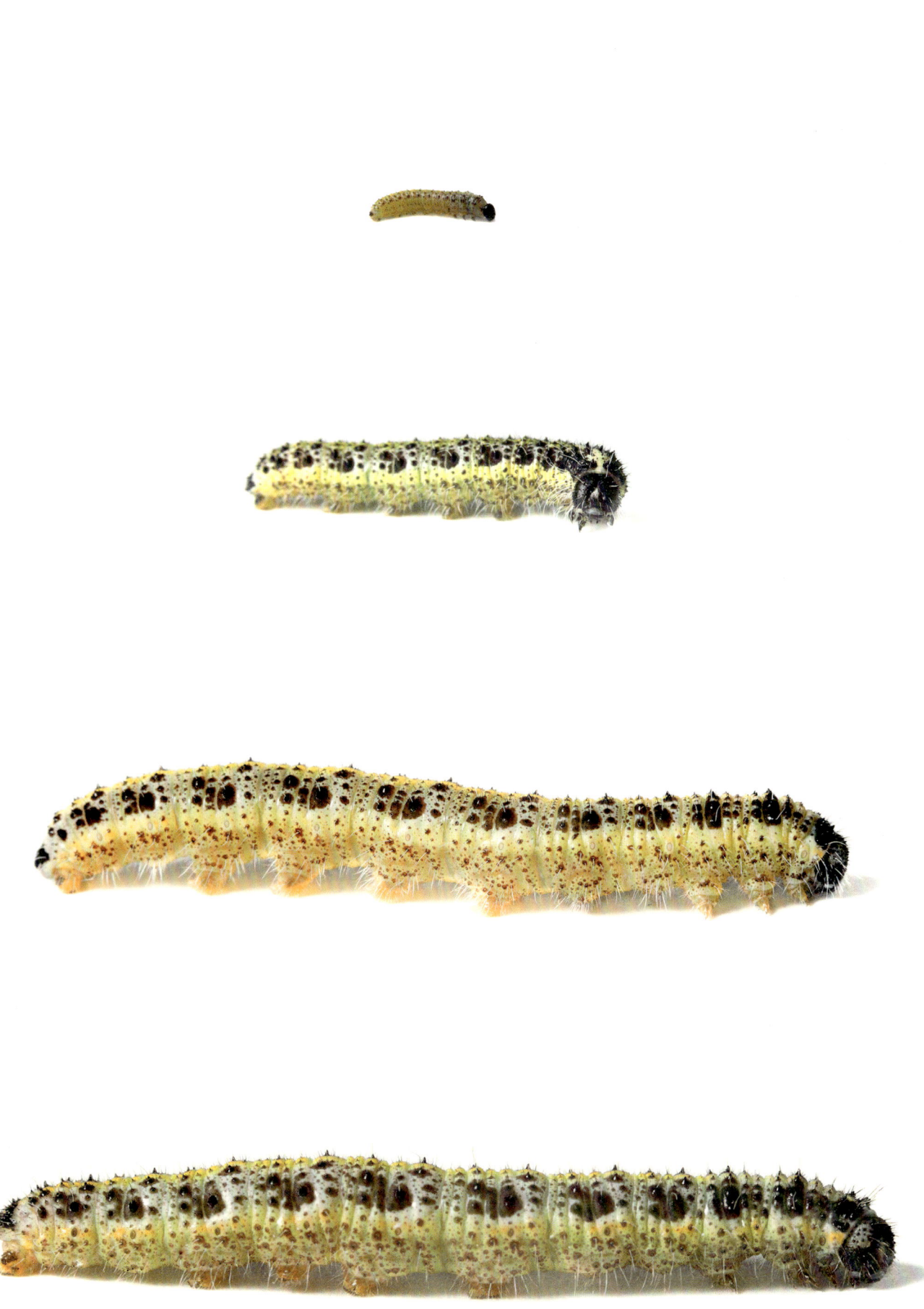

The pupa of a Large White

Die Puppe eines Großen Kohlweißlings

De pop van een Groot Koolwitje

While I was working on the photographs of the Large White, one thing became very clear to me; pesticides in our garden are a very big problem. Because I needed plants to feed insects like the caterpillar, I had to make sure that they were free of toxins. I found out that finding pesticide-free plants is a lot harder than I thought. To help native species like the Large White, I started growing my own plants and bought some seeds to grow Cauliflower and Calendula, planting them in my garden. These plants are used by different species of butterfly to lay eggs on and are a safe spot for a new generation of these beautiful creatures.

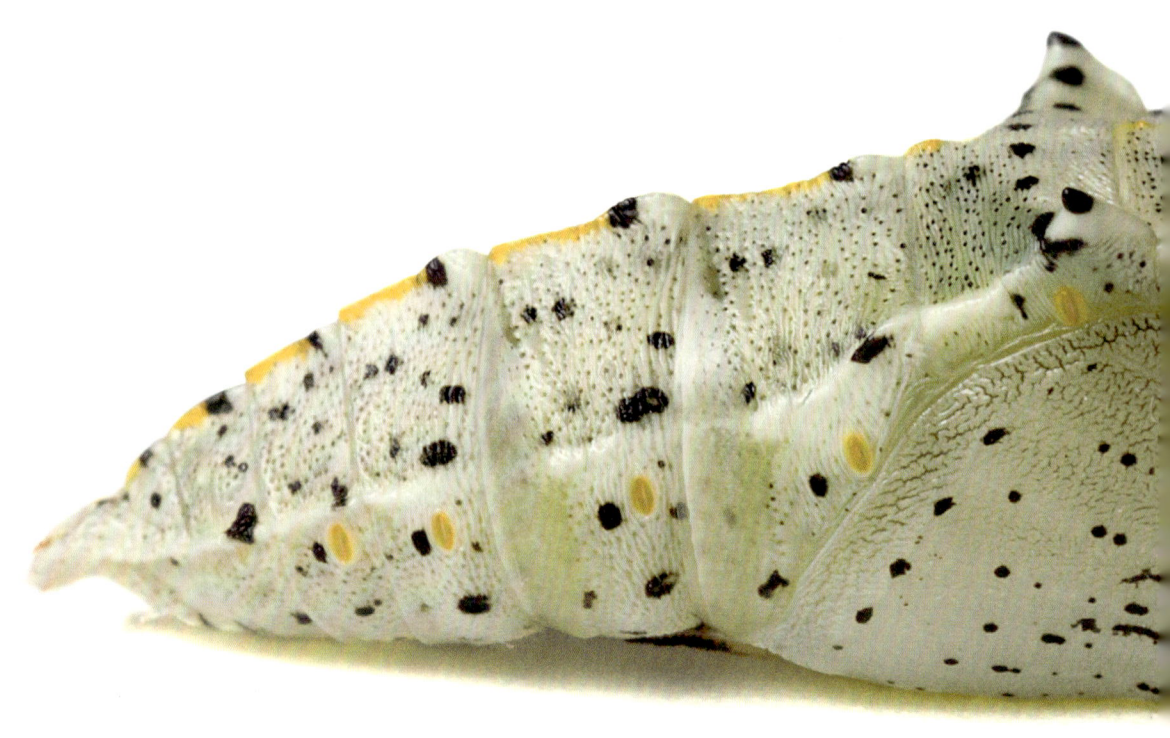

Als ich Aufnahmen des Großen Kohl-weißlings machte, wurde mir eine Sache völlig klar: Pestizide in unseren Gärten sind ein großes Problem. Ich brauchte Pflanzen, um Insekten und Raupen zu füttern, und ich musste sicherstellen, dass diese Pflanzen keine Giftstoffe ent-hielten. Pestizidfreie Pflanzen zu finden war deutlich schwerer als erwartet. Um einheimische Arten wie den Großen Kohlweißling zu unterstützen, begann ich, meine eigenen Pflanzen anzubauen. Ich kaufte Blumenkohl- und Ringelblumensa-men und pflanzte sie in meinem Garten. Auf diesen Pflanzen legen verschiedene Schmetterlingsarten ihre Eier ab; sie sind ein sicherer Ort für die nächste Genera-tion dieser bezaubernden Tiere.

Tijdens het fotograferen van de serie van het Grote Koolwitje werd me duidelijk dat pesticiden in onze tuinen een groot probleem zijn. Voor een aantal series, zoals deze, heb ik veilige, niet bespoten planten nodig als voedsel voor de dieren. Deze blijken maar weinig te worden ver-kocht. Om een aantal inheemse soorten te helpen, ben ik begonnen om zelf een aantal planten te kweken. Ik heb zaadjes gekocht van onder andere bloemkool en Calendula en heb deze in mijn tuin geplant. Deze planten worden door verschillende vlinders en andere insecten gebruikt om eitjes te leggen en zijn zo een veilig plekje voor een nieuwe genera-tie om op te groeien.

BIRDS / VÖGEL / VOGELS

INSECTS / INSEKTEN / INSECTEN

MAMMALS / SÄUGETIERE / ZOOGDIEREN

REPTILES / REPTILIEN / REPTIELEN

FISH / FISCHE / VISSEN

OTHER ANIMALS / ANDERE TIERE / ANDERE DIEREN

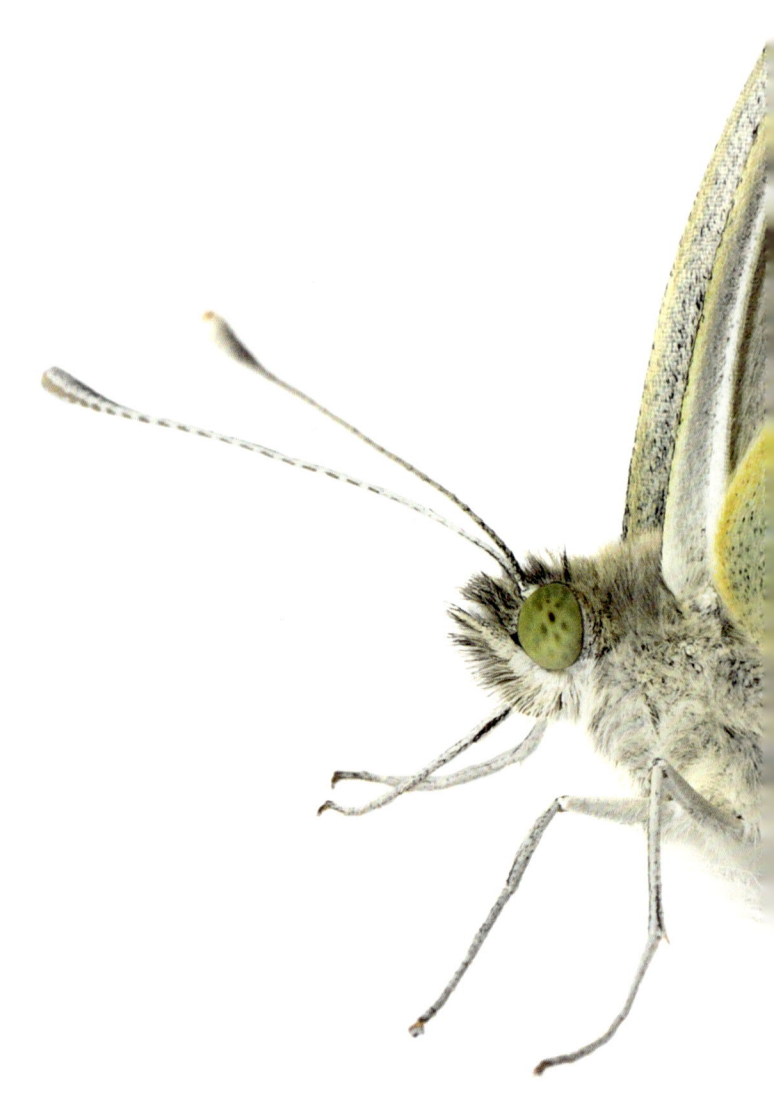

FISH / FISCHE / VISSEN

OTHER ANIMALS / ANDERE TIERE / ANDERE DIEREN

REPTILES / REPTILIEN / REPTIELEN

INSECTS / INSEKTEN / INSECTEN

MAMMALS / SÄUGETIERE / ZOOGDIEREN

BIRDS / VÖGEL / VOGELS

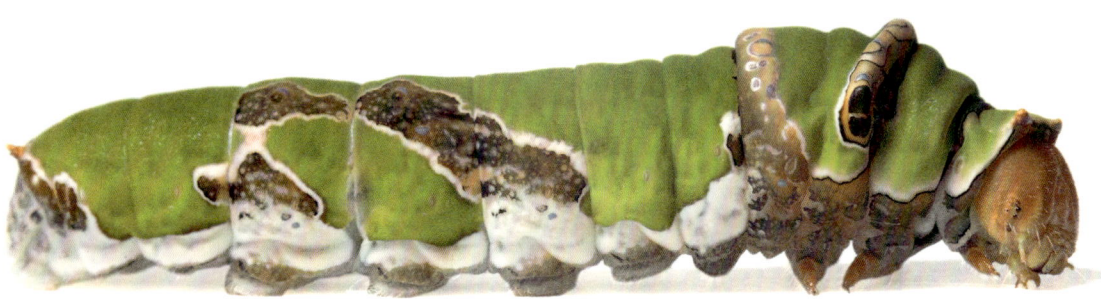

1 day old - 4 weeks old / 1 Tag alt - 4 Wochen alt / 1 dag oud - 4 weken oud

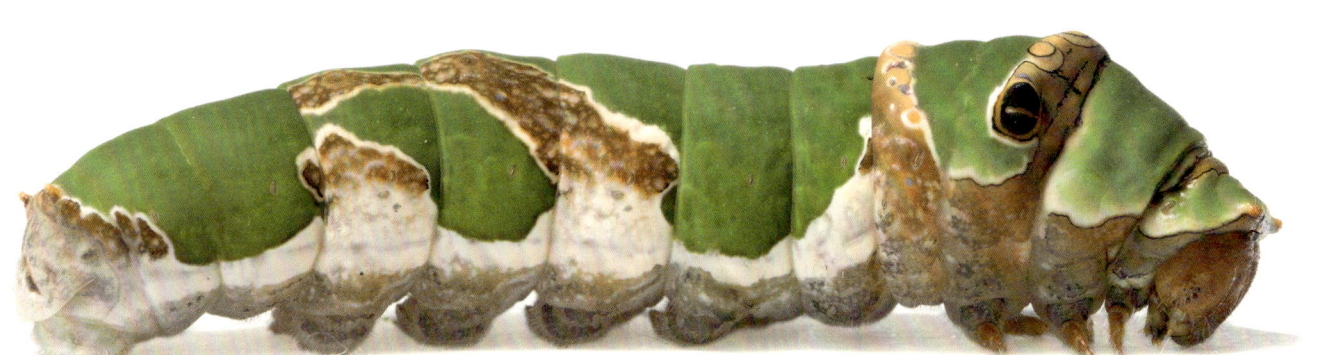

BIRDS / VÖGEL / VOGELS

MAMMALS / SÄUGETIERE / ZOOGDIEREN

INSECTS / INSEKTEN / INSECTEN

REPTILES / REPTILIEN / REPTIELEN

FISH / FISCHE / VISSEN

OTHER ANIMALS / ANDERE TIERE / ANDERE DIEREN

**Papilio Demodocus pupae
resembling a piece of wood**

**Eine Papilio-demodocus-Puppe,
die aussieht wie ein Stück Holz**

**De Papilio demodocus pop ziet
eruit als een stukje hout**

When you are a small caterpillar you have to be smart to protect yourself against predators. The Papilio demodocus is very inventive in deceiving its enemies. When they are really small, the caterpillars look like bird droppings. They don't look very appetizing, so most predators leave them alone. When they get too big to convincingly pose as droppings, they completely transform overnight. Now their defense is an orange/red, forked organ which emits a strong scent that their enemies really dislike. And when they pupate, they manage to not stand out by adjusting the color of their cocoon to their environment. Very smart for such a small creature.

Als kleine Raupe muss man schlau sein, um sich zu verteidigen. Papilio demodocus ist sehr einfallsreich, wenn es darum geht, Fressfeinden zu entkommen. Wenn sie ganz klein ist, sieht die Raupe aus wie Vogelkot – nicht sehr appetitlich, daher wird sie in Ruhe gelassen. Wenn sie für diesen Trick zu groß ist, verändert sie sich schlagartig und grundlegend. Nun ist ihr Schutzschild ein orange-rotes, gespaltenes Organ, das einen starken, unangenehmen Geruch verströmt. Wenn sie sich verpuppt, passt sie die Farbe ihres Kokons an die Umgebung an. Sehr clever für so ein kleines Tier.

Als kleine rups moet je slim zijn om jezelf tegen roofdieren te beschermen. De Papilio demodocus weet op een zeer ingenieuze manier zijn vijanden op een verkeerd been te zetten. Als ze nog heel klein zijn, lijken de rupsen op vogelpoep. Dat wil natuurlijk niemand eten, dus worden ze met rust gelaten. Op het moment dat hun vogelpoepvermomming niet meer geloofwaardig is, omdat ze te groot geworden zijn, veranderen ze in één nacht volledig. Vanaf nu bestaat hun verdediging uit een oranje/rood gevorkt orgaan, waarmee ze een hele sterke en vervelende geur uitscheiden. Als ze verpoppen hebben ze ook nog het vermogen om hun uiterlijk aan te passen aan hun omgeving, zodat ze minder opvallen. Erg slim voor zo'n klein diertje.

BIRDS / VÖGEL / VOGELS

MAMMALS / SÄUGETIERE / ZOOGDIEREN

INSECTS / INSEKTEN / INSECTEN

REPTILES / REPTILIEN / REPTIELEN

FISH / FISCHE / VISSEN

OTHER ANIMALS / ANDERE TIERE / ANDERE DIEREN

Males and females can only be distinguished by the spot on their rear wings

Männchen und Weibchen lassen sich nur durch den Fleck auf den Hinterflügeln unterscheiden

Mannetjes en vrouwtjes hebben als enige verschil één plekje op hun achtervleugel

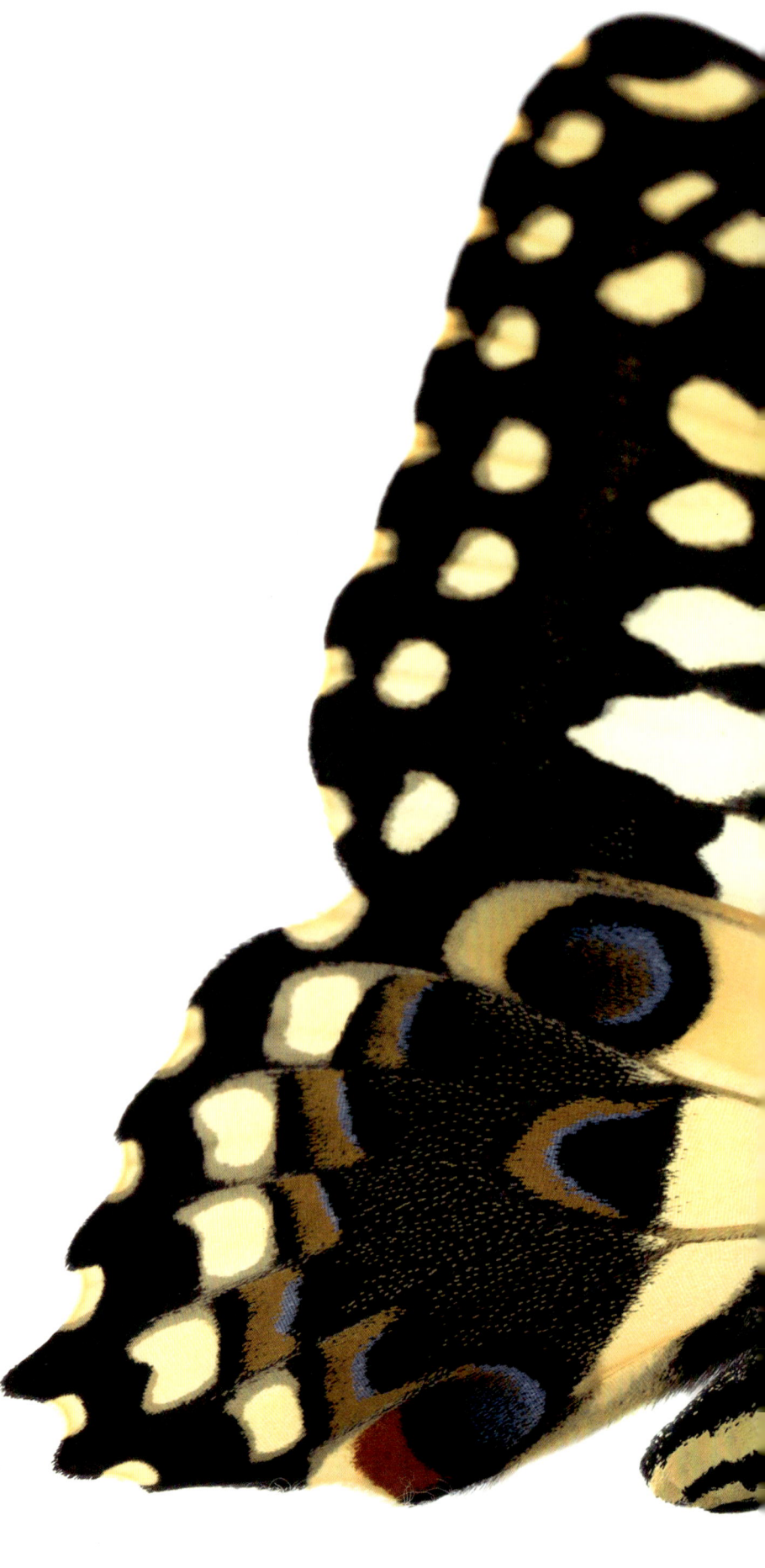

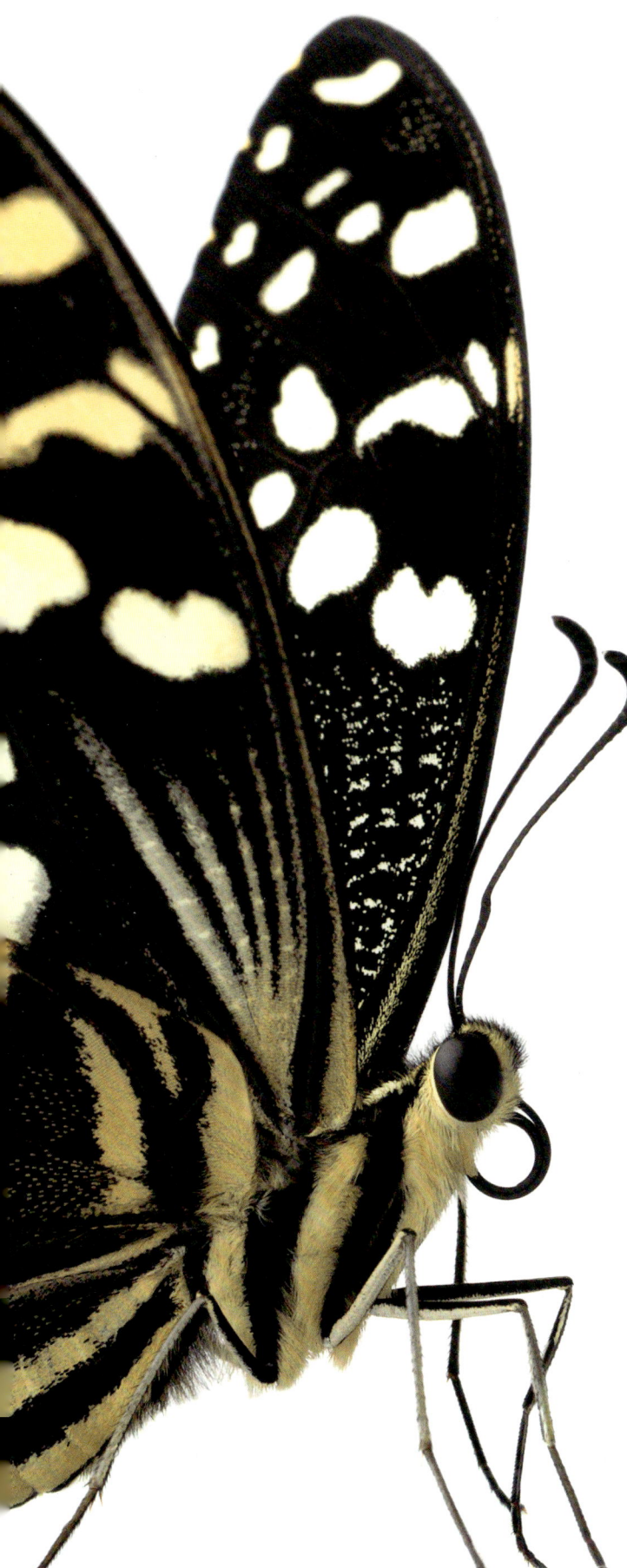

BIRDS / VÖGEL / VOGELS

MAMMALS / SÄUGETIERE / ZOOGDIEREN

INSECTS / INSEKTEN / INSECTEN

REPTILES / REPTILIEN / REPTIELEN

FISH / FISCHE / VISSEN

OTHER ANIMALS / ANDERE TIERE / ANDERE DIEREN

SMALL WHITE
KLEINER KOHLWEISSLING
KLEIN KOOLWITJE

Pieris rapae

1 day old - 2 weeks old / 1 Tag alt - 2 Wochen alt / 1 dag oud - 2 weken oud

BIRDS / VÖGEL / VOGELS

MAMMALS / SÄUGETIERE / ZOOGDIEREN

INSECTS / INSEKTEN / INSECTEN

REPTILES / REPTILIEN / REPTIELEN

FISH / FISCHE / VISSEN

OTHER ANIMALS / ANDERE TIERE / ANDERE DIEREN

The pupa of a Small White

Die Puppe eines Kleinen Kohlweißlings

De pop van een Klein Koolwitje

The role a dad plays in the care for his offspring can vary; some dads raise their young on their own, some work together with the female, some defend the territory to keep their offspring safe, but in a lot of cases their only role is to fertilize the females eggs. This is the case in most butterfly species, however the Small White is an exception. With this species, the male not only transfers his sperm to the female, he also transfers important nutrients that the female needs for the development of the eggs.

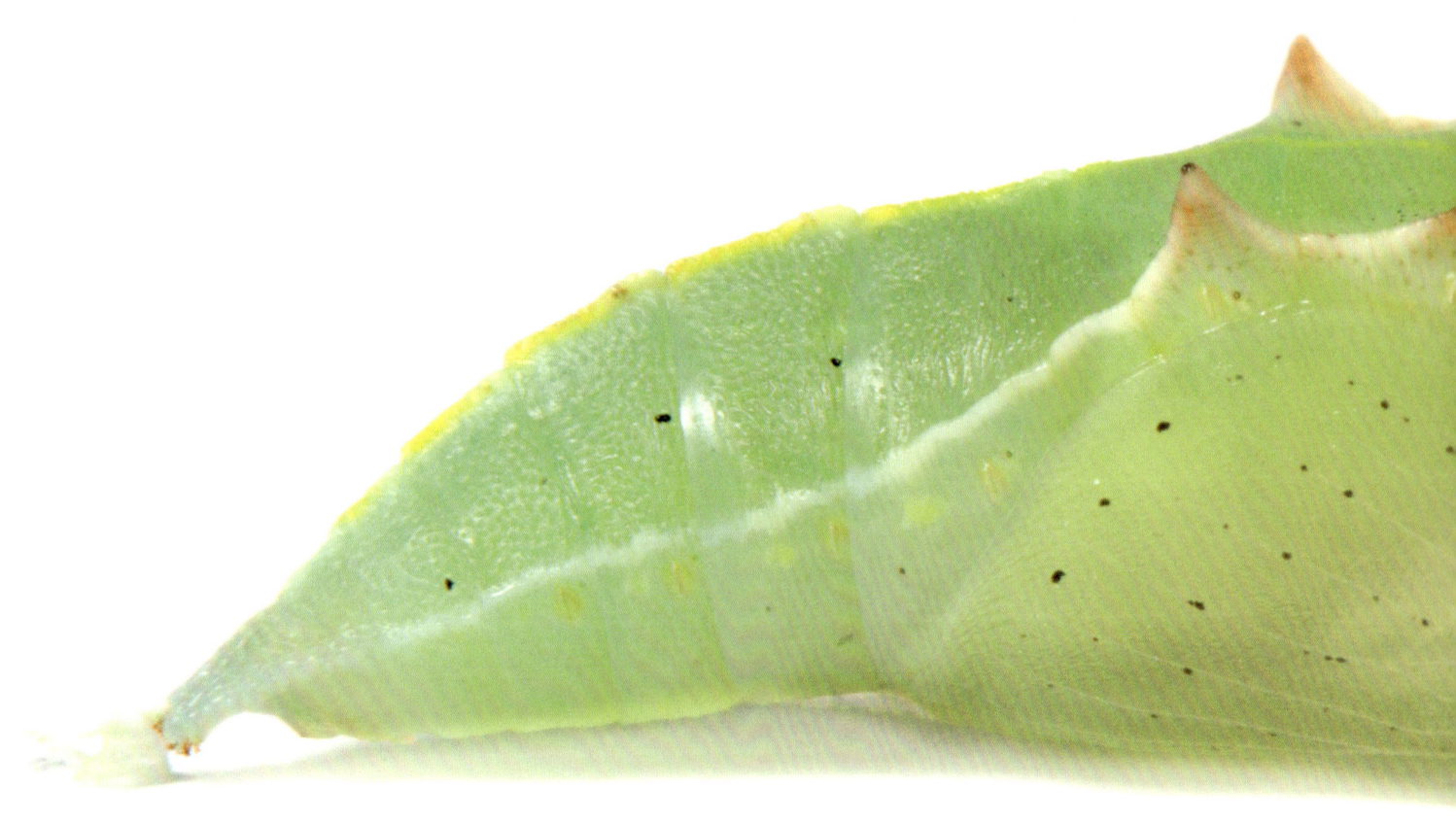

Väter spielen ganz unterschiedliche Rollen bei der Aufzucht ihrer Kinder. Manche Väter erziehen ihre Jungen alleine, manche arbeiten mit dem Weibchen zusammen, manche verteidigen das Revier, um die Jungtiere zu schützen – doch oftmals ist ihre einzige Rolle, die Eier des Weibchens zu befruchten. Das ist bei den meisten Schmetterlingsarten der Fall, doch der Kleine Kohlweißling ist die Ausnahme. Bei dieser Spezies gibt das Männchen dem Weibchen nicht nur sein Sperma, sondern auch wichtige Nährstoffe, die das Weibchen während der Eientwicklung brauchen wird.

Vaders spelen op verschillende manieren een rol bij de opvoeding van hun nakomelingen. Sommige vaders zorgen alleen voor hun jongen, andere werken samen met het vrouwtje, weer andere hebben de taak om het territorium te verdedigen, maar in de meeste gevallen bestaat hun taak alleen uit het bevruchten van de eitjes. Dat laatste is het geval bij de meeste vlindersoorten, maar het Kleine Koolwitje is hierop een uitzondering. Bij deze soort geeft het mannetje, naast sperma, ook voedingsstoffen, die nodig zijn voor de ontwikkeling van de eitjes door aan het vrouwtje.

BIRDS / VÖGEL / VOGELS

MAMMALS / SÄUGETIERE / ZOOGDIEREN

INSECTS / INSEKTEN / INSECTEN

REPTILES / REPTILIEN / REPTIELEN

FISH / FISCHE / VISSEN

OTHER ANIMALS / ANDERE TIERE / ANDERE DIEREN

The wings of a Small White are between 21 and 27mm in size

Die Flügelspanne eines Kleinen Kohlweißlings beträgt 21 bis 27mm

De vleugels van een Klein koolwitje zijn tussen de 21 en 27mm

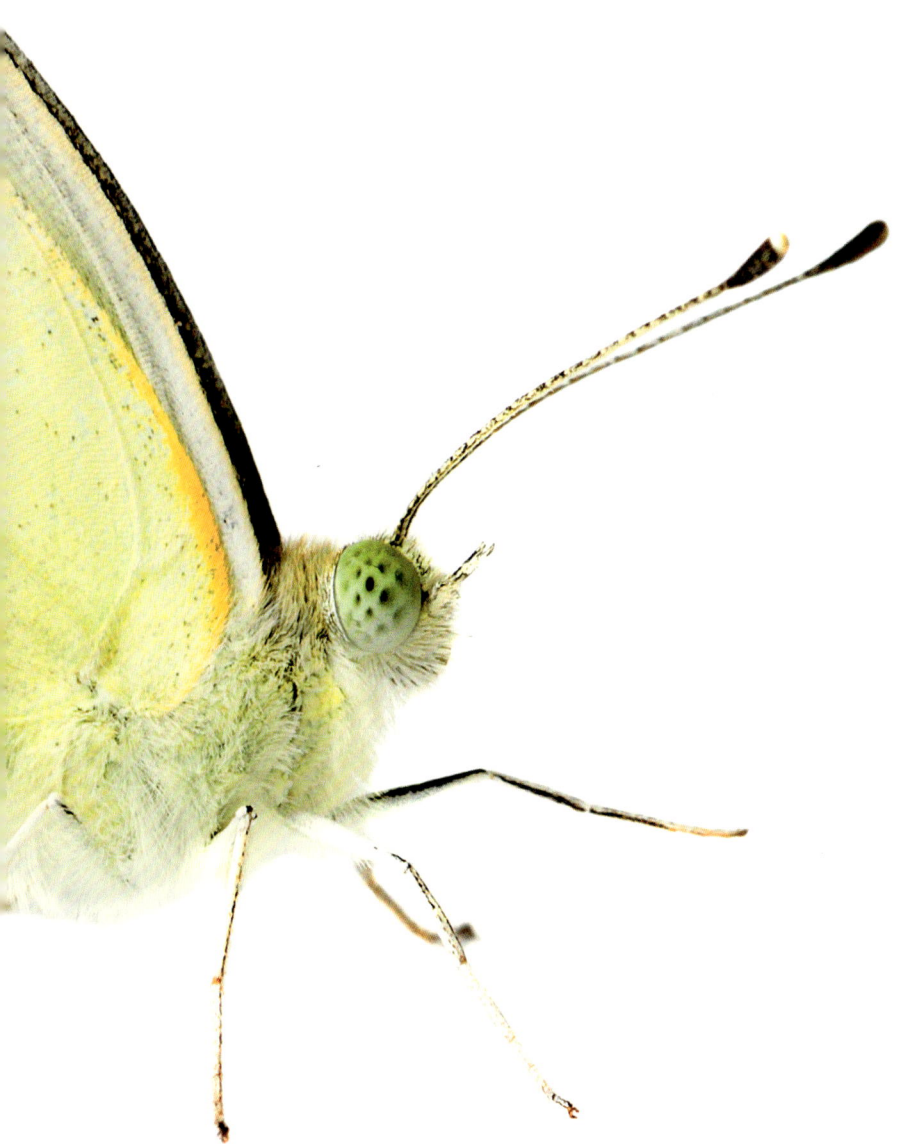

BIRDS / VÖGEL / VOGELS

MAMMALS / SÄUGETIERE / ZOOGDIEREN

INSECTS / INSEKTEN / INSECTEN

REPTILES / REPTILIEN / REPTIELEN

FISH / FISCHE / VISSEN

OTHER ANIMALS / ANDERE TIERE / ANDERE DIEREN

FOX MOTH

BROMBEERSPINNER

VEELVRAAT NACHTVLINDER

Macrothylacia rubi

1 day old - 7 weeks old / 1 Tag alt - 7 Wochen alt / 1 dag oud - 7 weken oud

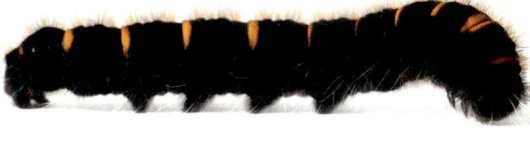

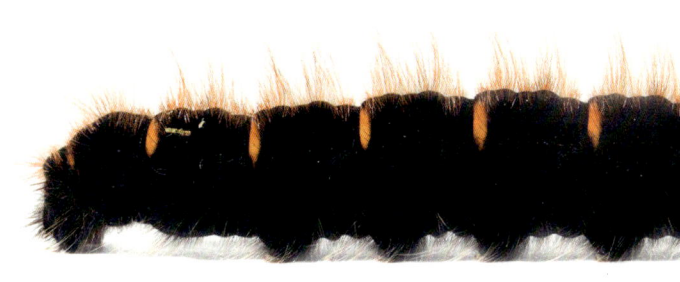

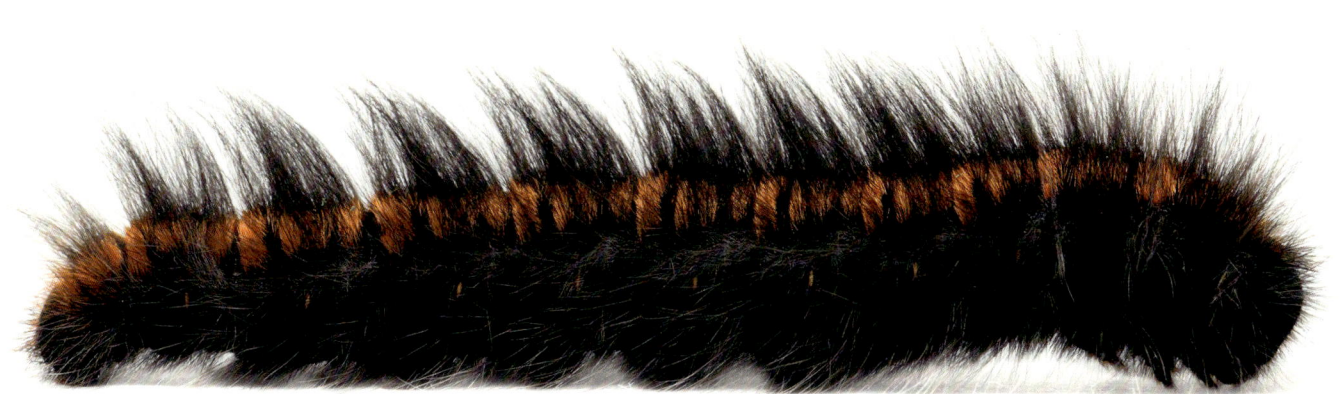

INSECTS / INSEKTEN / INSECTEN

FISH / FISCHE / VISSEN

The body of the Fox Moth is covered by hairs that can irritate the skin

Der Körper des Brombeer-spinners ist mit feinen Haaren überzogen, die die Haut des Menschen reizen können

De veelvraat rups is behaard. Deze haren kunnen huid-irritatie veroorzaken

Butterflies employ different strategies to survive the winter cold. Some migrate to warmer climates, however the hardier species hibernate as butterflies at the mercy of the elements and other species hibernate as eggs, pupae, or caterpillars. The Fox Moth is one of those species that hibernate as a caterpillar. The eggs hatch in the beginning of summer and for a couple of months the caterpillars eat as much as they can. In early fall, they look for a safe spot where they are protected from the elements and predators. In spring they come out, have a last meal and soak up some sunlight before they start to pupate.

Schmetterlinge haben diverse Methoden, um den kalten Winter zu überstehen. Manche ziehen in wärmere Gebiete, robustere Schmetterlingsarten halten Winterschlaf, andere Arten überdauern den Winter als Eier, Puppen oder Raupen. Der Brombeerspinner ist eine jener Schmetterlingsarten, die als Raupe überwintert. Die Eier schlüpfen am Anfang des Sommers und ein paar Monate lang fressen die Raupen so viel sie können. Im frühen Herbst suchen sie sich einen Ort, der Schutz vor den Elementen und vor Fressfeinden bietet. Im Frühling kommen sie heraus, verzehren eine letzte Mahlzeit und baden im Sonnenlicht, bevor sie sich verpuppen.

Vlinders hebben verschillende manieren waarop ze de winter doorkomen. Sommige vertrekken naar warmere oorden, de stoere soorten overwinteren gewoon als vlinder, waarbij ze aan de elementen overgeleverd zijn en andere soorten overwinteren als eitje, rups of pop. De veelvraat is één van de soorten die als rups overwintert. De eitjes van deze soort komen aan het begin van de zomer uit en in de eerste maanden van hun leven proberen de rupsen vooral zoveel mogelijk te eten. Vandaar ook hun naam. Zodra het herfst wordt, gaan ze op zoek naar een veilig plekje om te overwinteren. In de lente komen ze weer tevoorschijn, eten ze een laatste maaltijd en genieten ze nog van een paar laatste zonnestralen, voordat ze beginnen met verpoppen.

BIRDS / VÖGEL / VOGELS

MAMMALS / SÄUGETIERE / ZOOGDIEREN

INSECTS / INSEKTEN / INSECTEN

REPTILES / REPTILIEN / REPTIELEN

FISH / FISCHE / VISSEN

OTHER ANIMALS / ANDERE TIERE / ANDERE DIEREN

Male Fox Moths also fly during the day, while the females only fly at night

Brombeerspinner-Männchen fliegen auch tagsüber, Weibchen fliegen nur nachts

Veelvraat mannetjes vliegen ook overdag, terwijl de vrouwtjes alleen's nachts vliegen

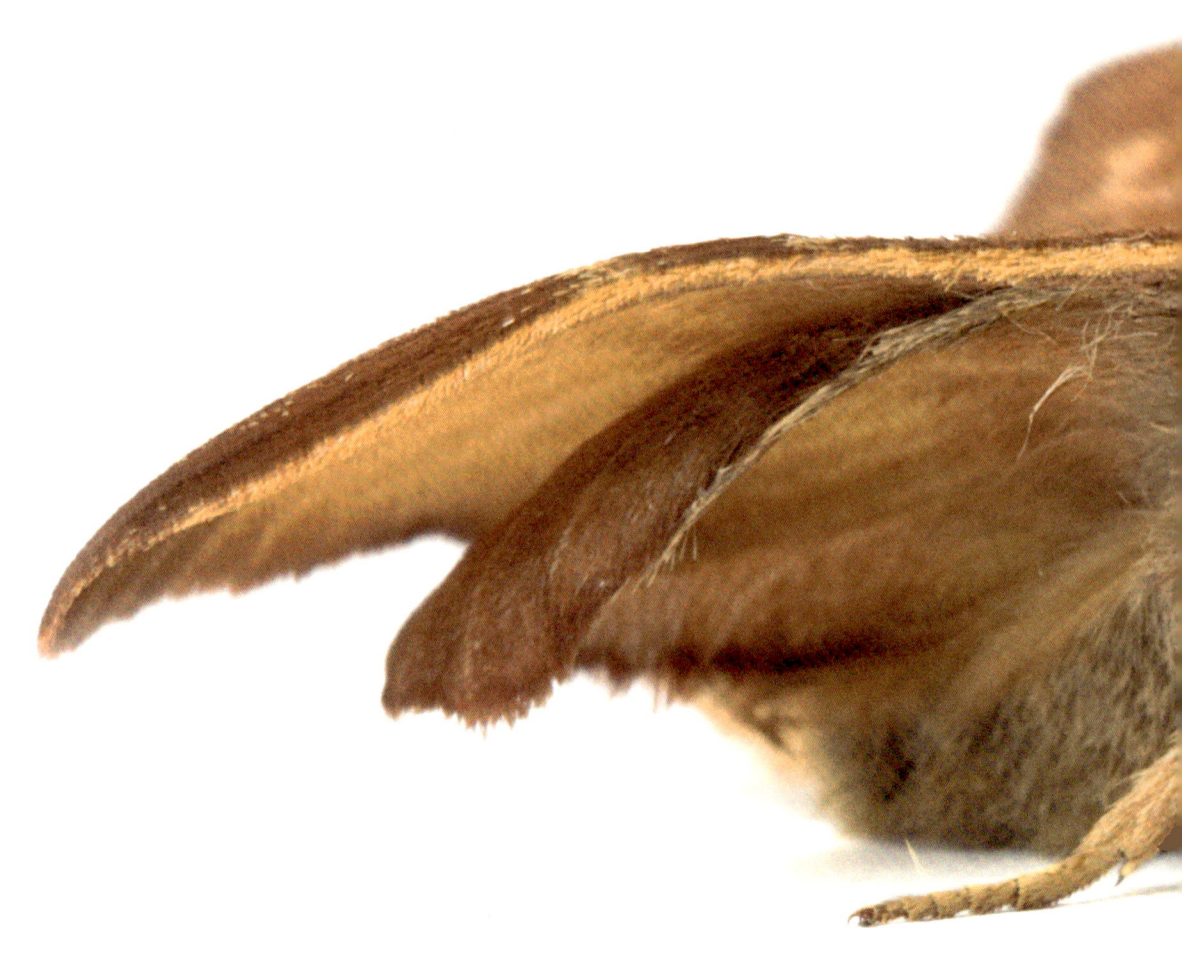

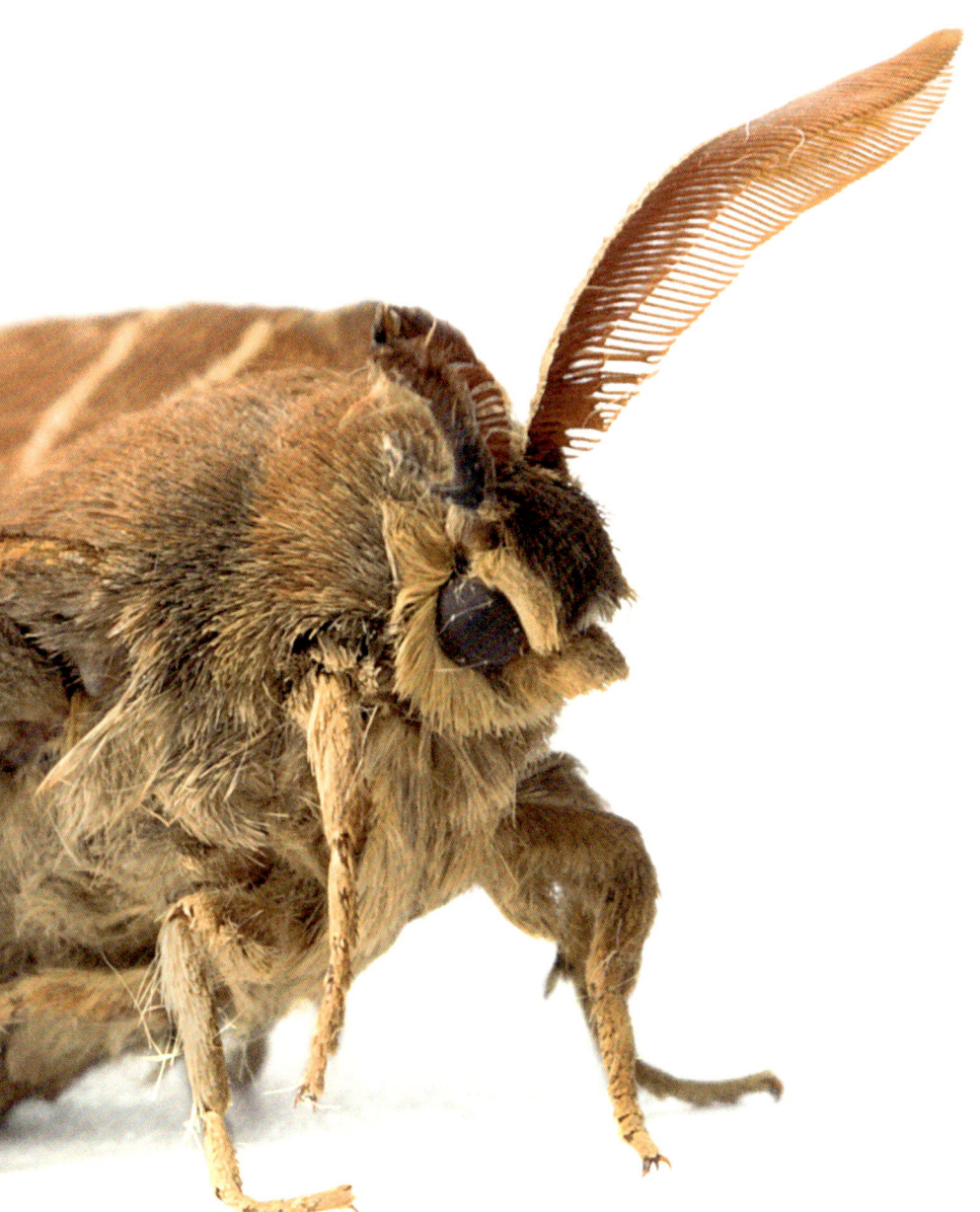

FISH / FISCHE / VISSEN

INSECTS / INSEKTEN / INSECTEN

BIRDS / VÖGEL / VOGELS

MAMMALS / SÄUGETIERE / ZOOGDIEREN

REPTILES / REPTILIEN / REPTIELEN

OTHER ANIMALS / ANDERE TIERE / ANDERE DIEREN

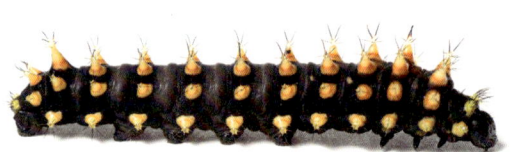

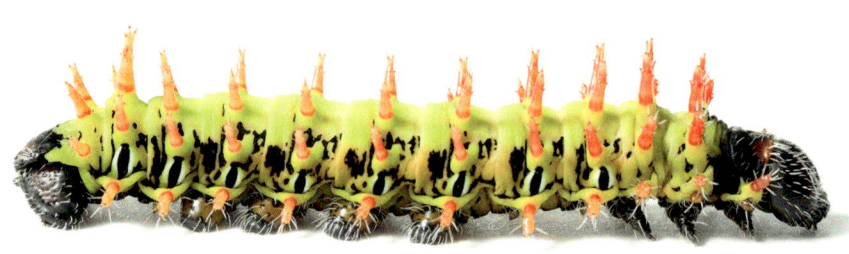

1 day old - 4 weeks old / 1 Tag alt - 4 Wochen alt / 1 dag oud - 4 weken oud

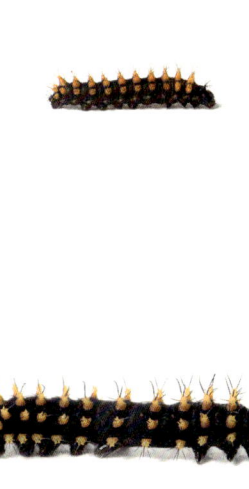
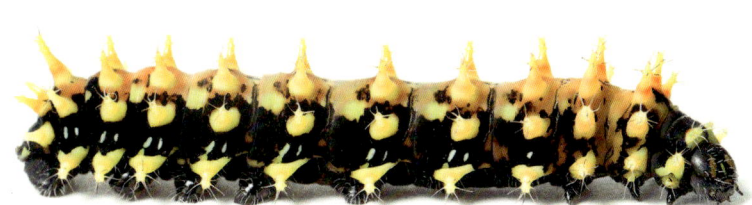
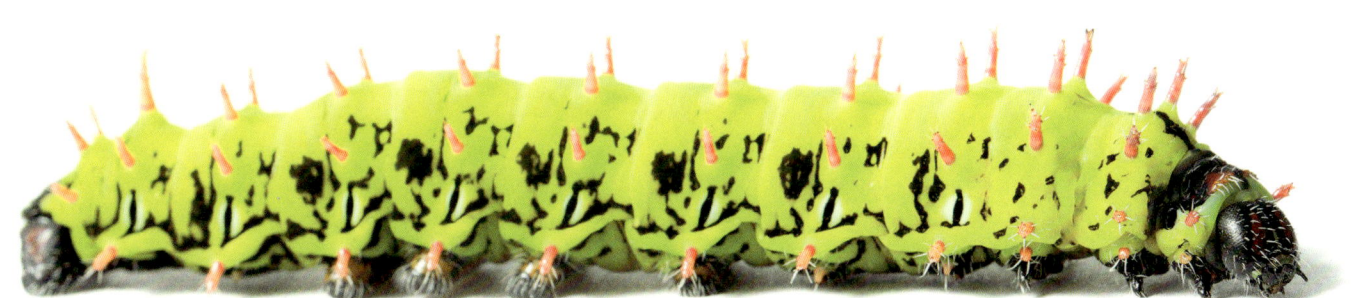

BIRDS / VÖGEL / VOGELS

MAMMALS / SÄUGETIERE / ZOOGDIEREN

INSECTS / INSEKTEN / INSECTEN

REPTILES / REPTILIEN / REPTIELEN

FISH / FISCHE / VISSEN

OTHER ANIMALS / ANDERE TIERE / ANDERE DIEREN

Before it starts to pupate, the caterpillar spins a protective cocoon

Bevor sie sich verpuppt, spinnt die Raupe einen schützenden Kokon

Voordat hij begint te verpoppen, spint de rups een beschermende cocon

Sometimes nature can be very effective, even though it may also seem a bit unkind to us humans. The Suraka Silk Moth is a very beautiful moth that lives on the island of Madagascar. In all the stages of its life this little creature has a clear purpose. As a caterpillar its main objective is to eat as much as it can so it can grow quickly and have enough energy and nutrients to change into a moth. Once it has emerged from its cocoon its main goal is to find a partner and reproduce. Because looking for food can take away time from this objective, when they become moths they no longer have a mouth and digestive system and no longer eat; they can survive on the nutrients they have taken in as a caterpillar.

Die Natur ist sehr effizient, auch wenn sie uns Menschen oft gnadenlos erscheint. Antherina suraka ist eine wunderschöne Motte, die auf Madagaskar heimisch ist. Dieses Tier verfolgt in jedem Lebensstadium eine bestimmte Absicht. Die Raupe will hauptsächlich so viel fressen wie möglich, damit sie schnell wachsen kann und genug Energie und Nährstoffe hat, um sich in eine Motte zu verwandeln. Wenn sie aus ihrem Kokon geschlüpft ist, will sie sich paaren und fortpflanzen. Da die Nahrungssuche zu viel Zeit in Anspruch nehmen und von diesem Ziel ablenken würde, haben die Motten gar keinen Mund oder Verdauungstrakt und können nicht mehr fressen. Sie zehren von den Nährstoffen, die sie noch als Raupe aufgenommen haben.

Soms komen sommige dingen in de natuur op ons mensen wreed over, terwijl ze wel erg effectief zijn. De Antherina suraka is een nachtvlinder uit Madagaskar. In alle stadia van zijn leven heeft dit diertje een duidelijk doel voor ogen. Als rups is zijn belangrijkste taak zoveel mogelijk te eten, zodat hij snel kan groeien en genoeg voedingsstoffen binnenkrijgt voor de metamorfose naar vlinder. Zodra hij als vlinder uit zijn cocon tevoorschijn komt, heeft hij maar één taak; een partner vinden en zich voortplanten. Omdat elke minuut die ze aan andere dingen besteden, zoals het zoeken naar eten, niet aan dit doel besteed kan worden, is het effectiever als ze niet zouden hoeven te eten. Daarom hebben deze diertjes als vlinder geen spijsverteringsstelsel meer; alle voedingsstoffen die ze nodig hebben als vlinder krijgen ze binnen en slaan ze op in het rupsenstadium, zodat ze daar later op kunnen teren.

BIRDS / VÖGEL / VOGELS

MAMMALS / SÄUGETIERE / ZOOGDIEREN

INSECTS / INSEKTEN / INSECTEN

REPTILES / REPTILIEN / REPTIELEN

FISH / FISCHE / VISSEN

OTHER ANIMALS / ANDERE TIERE / ANDERE DIEREN

Males have bigger feathered antennas

Männchen haben größere gefiederte Antennen

Mannetjes hebben grotere, bevederde antennes

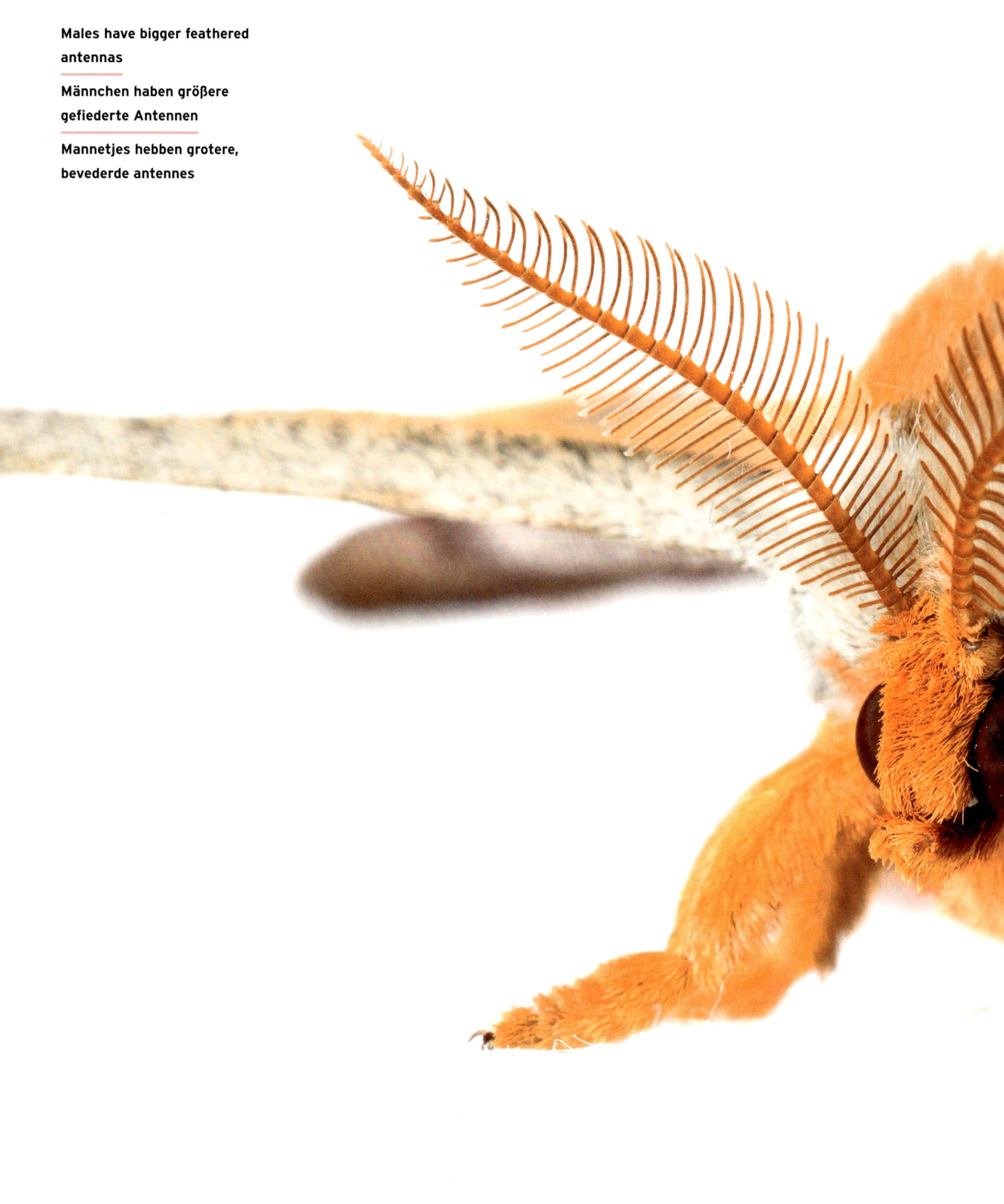

As a moth, they only live for a few days

Die Motten leben nur wenige Tage

Als vlinder worden ze maar een paar dagen oud

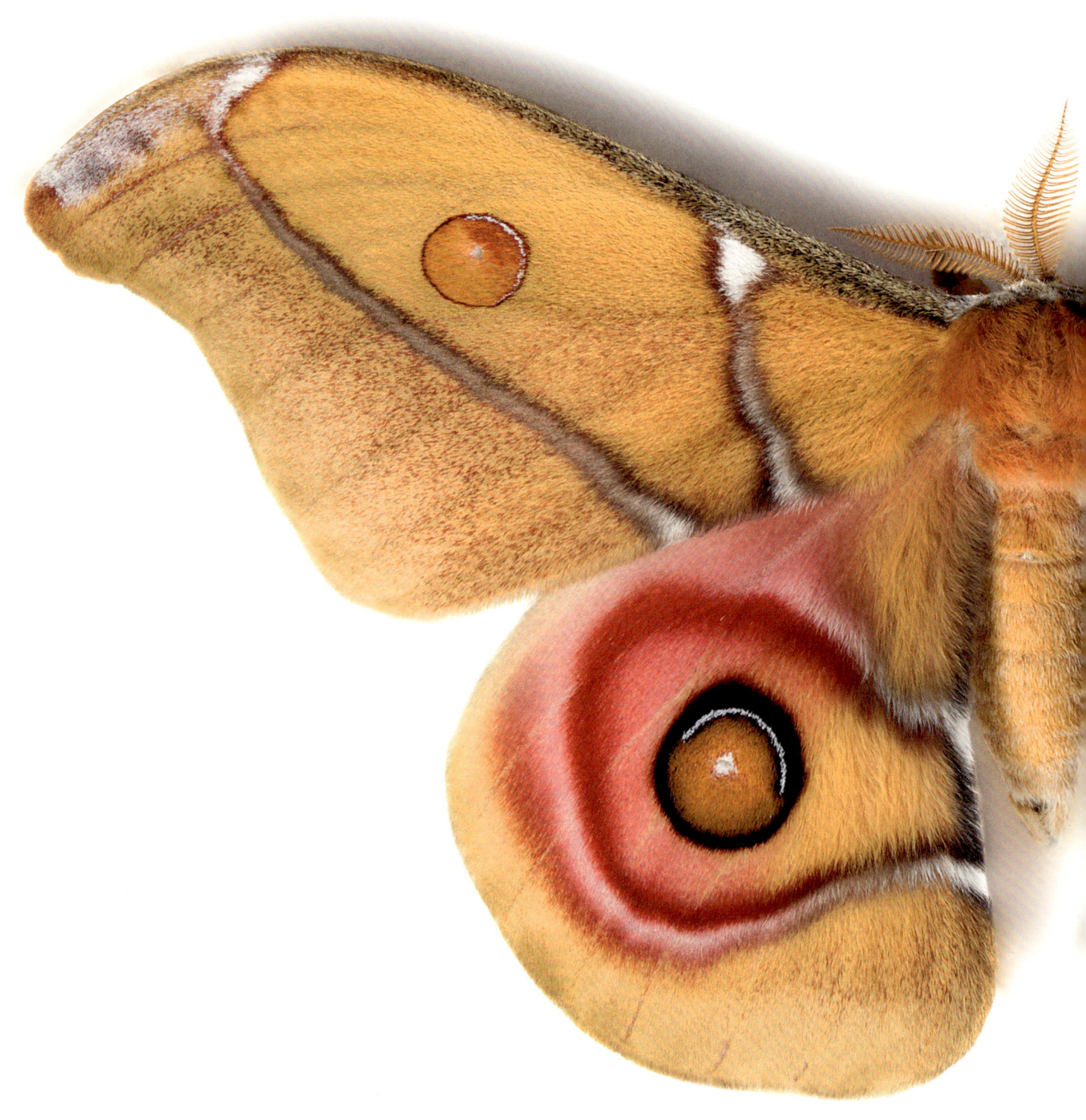

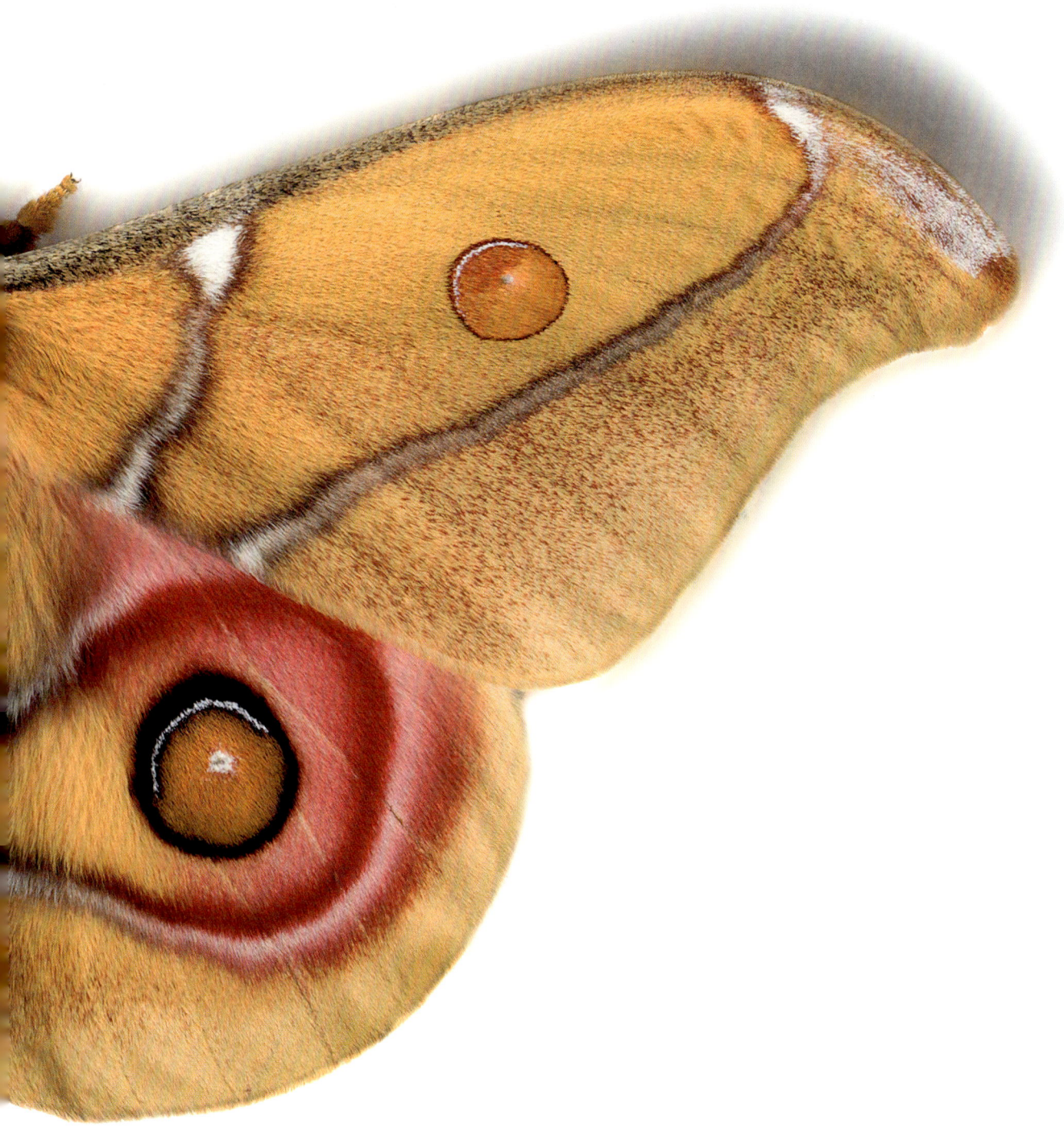

BIRDS / VÖGEL / VOGELS

MAMMALS / SÄUGETIERE / ZOOGDIEREN

INSECTS / INSEKTEN / INSECTEN

REPTILES / REPTILIEN / REPTIELEN

FISH / FISCHE / VISSEN

OTHER ANIMALS / ANDERE TIERE / ANDERE DIEREN

TWO SPOTTED LADYBUG
ZWEIPUNKT-MARIENKÄFER
TWEESTIPPELIG LIEVEHEERSBEESTJE

Adalia bipunctata

1 day old - 2 weeks old / 1 Tag alt - 2 Wochen alt / 1 dag oud - 2 weken oud

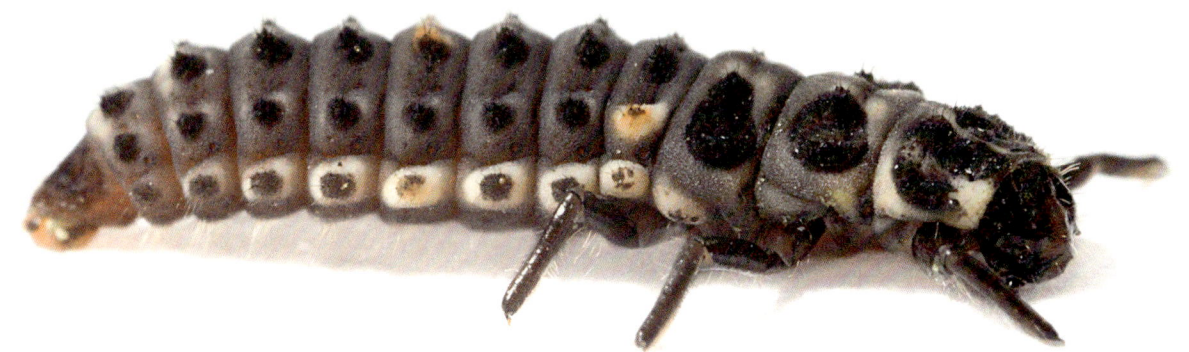

BIRDS / VÖGEL / VOGELS

MAMMALS / SÄUGETIERE / ZOOGDIEREN

INSECTS / INSEKTEN / INSECTEN

REPTILES / REPTILIEN / REPTIELEN

FISH / FISCHE / VISSEN

OTHER ANIMALS / ANDERE TIERE / ANDERE DIEREN

The larva of these ladybug are being sold as a environmentally friendly cure against lice

Die Larven dieser Marienkäfers kann man als umweltfreundliches Mittel gegen Läuse kaufen

De larven van deze soort zijn te koop om op een milieuvriendelijke manier luizen te bestijden

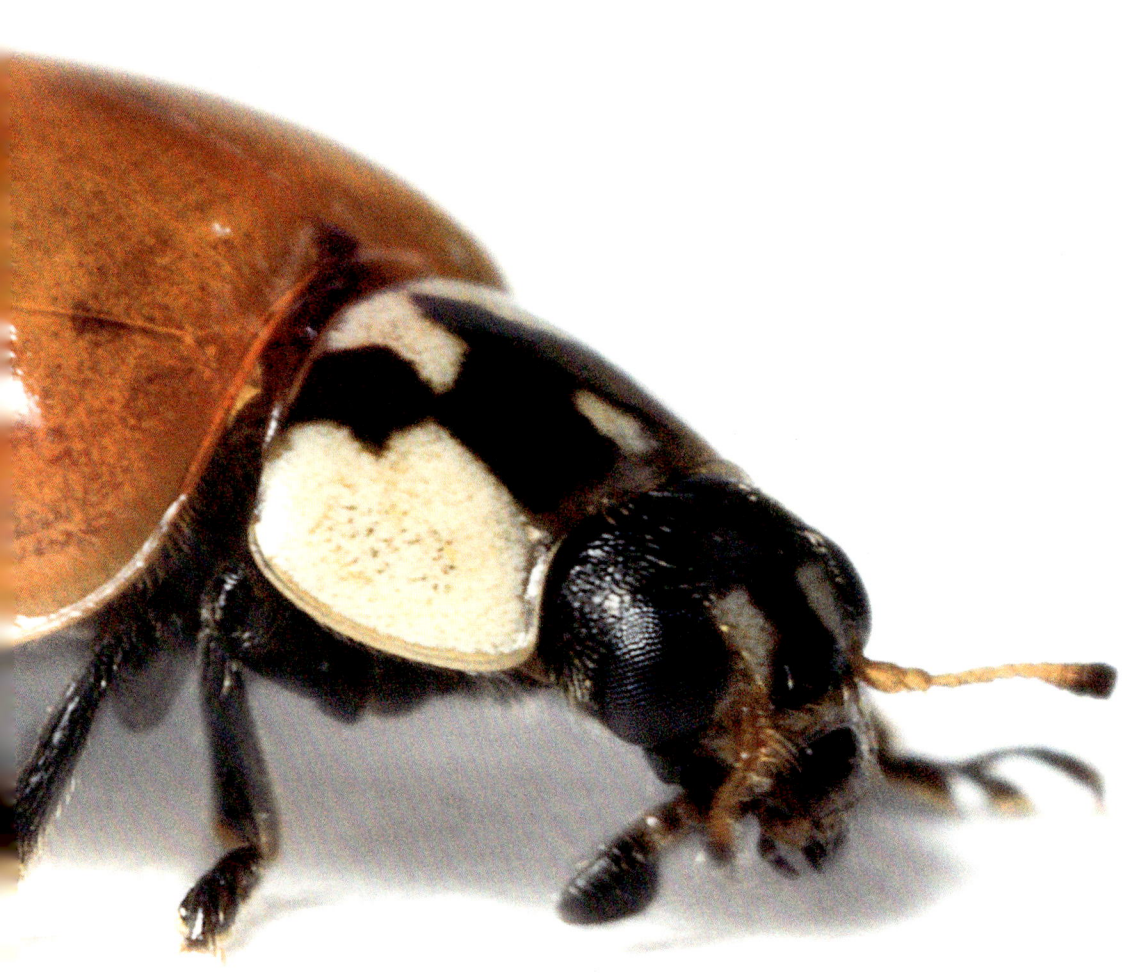

BIRDS / VÖGEL / VOGELS

MAMMALS / SÄUGETIERE / ZOOGDIEREN

INSECTS / INSEKTEN / INSECTEN

REPTILES / REPTILIEN / REPTIELEN

FISH / FISCHE / VISSEN

OTHER ANIMALS / ANDERE TIERE / ANDERE DIEREN

MEALWORM
MEHLWURM
MEELWORM

Tenebrio molitor

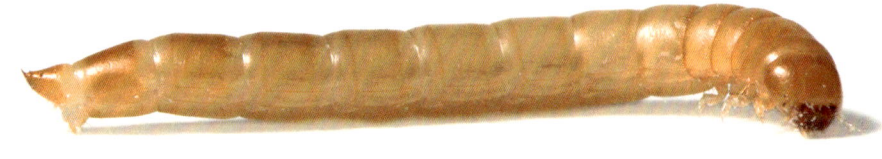

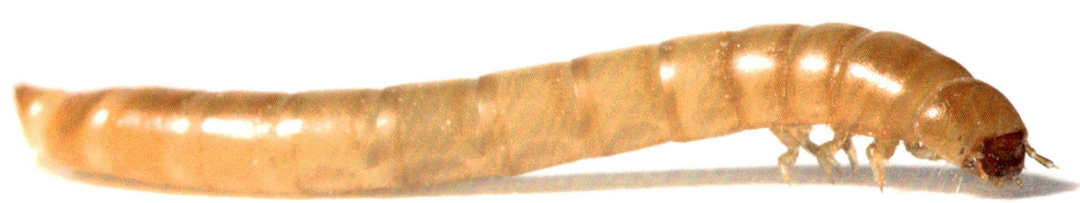

1 day old - 14 weeks old / 1 Tag alt - 14 Wochen alt / 1 dag oud - 14 weken oud

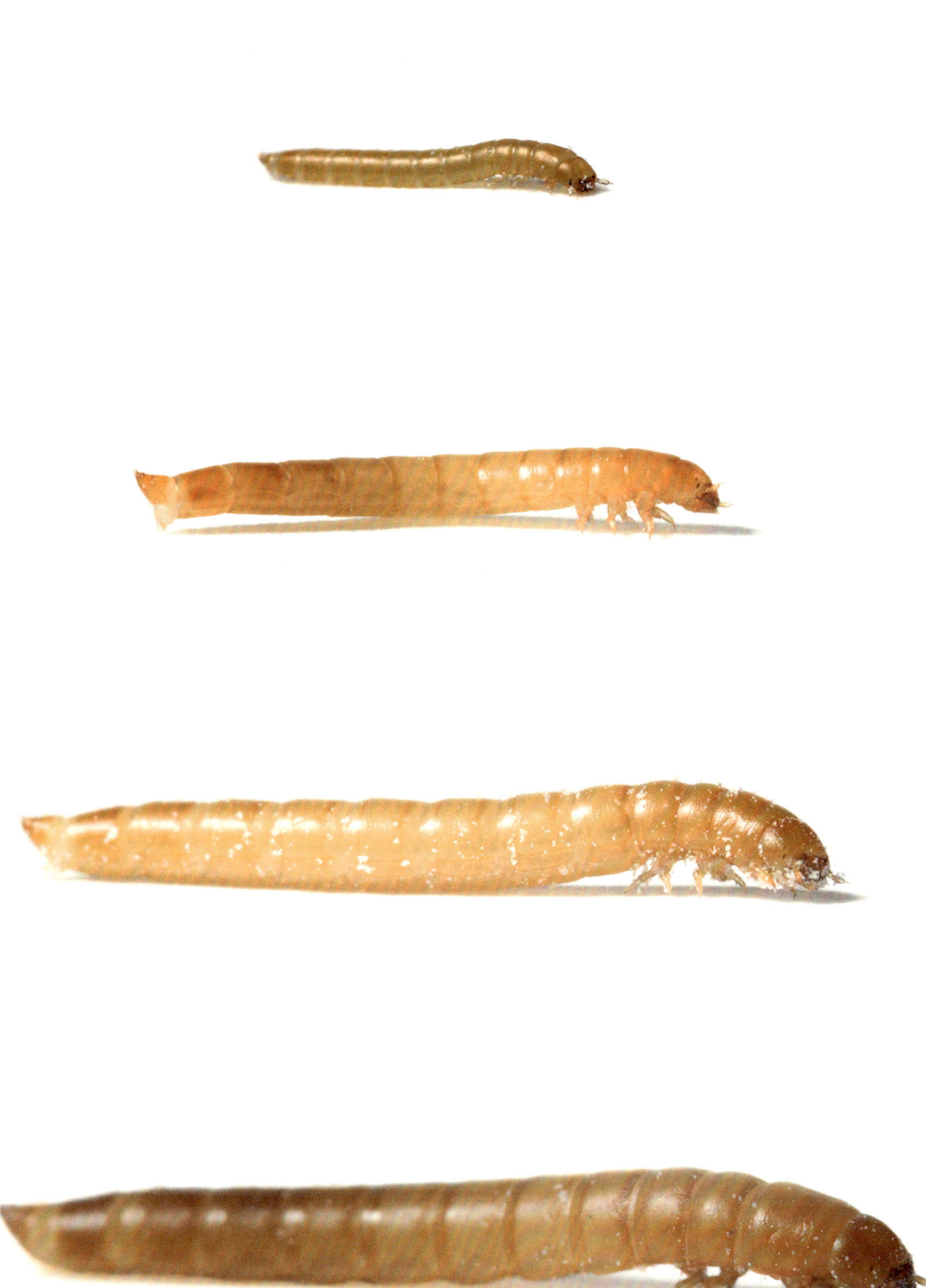

BIRDS / VÖGEL / VOGELS

MAMMALS / SÄUGETIERE / ZOOGDIEREN

INSECTS / INSEKTEN / INSECTEN

REPTILES / REPTILIEN / REPTIELEN

FISH / FISCHE / VISSEN

OTHER ANIMALS / ANDERE TIERE / ANDERE DIEREN

Even though we all know the larva as mealworms, they are actually a beetle species

Auch wenn wir die Larven als Mehlwürmer kennen, handelt es sich eigentlich um eine Käferart

Ondanks dat we ze allemaal als meelwormen kennen is hun soortnaam eigenlijk meeltor

BIRDS / VÖGEL / VOGELS

MAMMALS / SÄUGETIERE / ZOOGDIEREN

INSECTS / INSEKTEN / INSECTEN

REPTILES / REPTILIEN / REPTIELEN

FISH / FISCHE / VISSEN

OTHER ANIMALS / ANDERE TIERE / ANDERE DIEREN

REPTILES
REPTILIEN
REPTIELEN

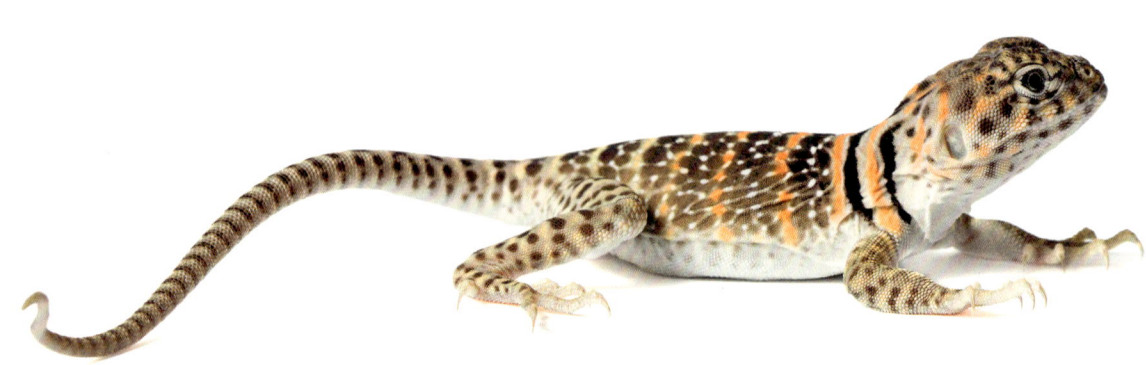

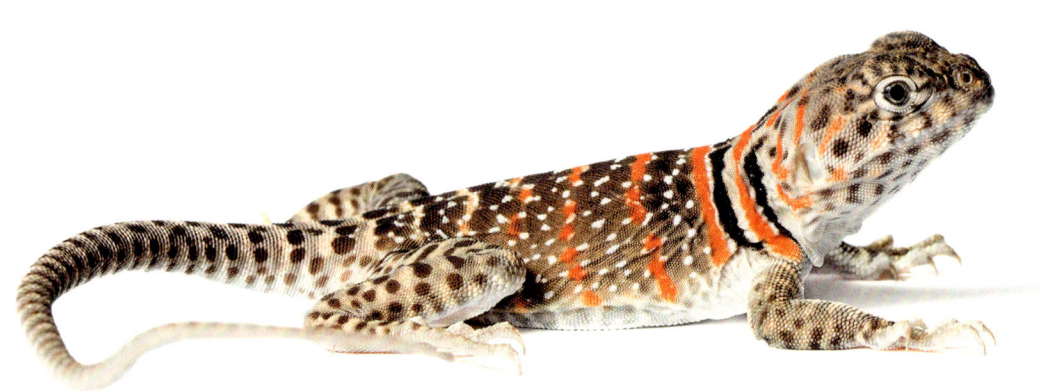

1 day old - 7 weeks old / 1 Tag alt - 7 Wochen alt / 1 dag oud - 7 weken oud

BIRDS / VÖGEL / VOGELS

MAMMALS / SÄUGETIERE / ZOOGDIEREN

INSECTS / INSEKTEN / INSECTEN

REPTILES / REPTILIEN / REPTIELEN

FISH / FISCHE / VISSEN

OTHER ANIMALS / ANDERE TIERE / ANDERE DIEREN

**Reptile eggs have a flexible,
leather-like shell**

**Reptilieneier haben elastische,
lederartige Schalen**

**Reptieleneieren hebben een
zachte, leerachtige schaal**

Collared Lizards live in dry areas of the United States and Mexico. They can run on their back legs, lifting their front legs off the ground, making them very good runners. By running this way, they can reach speeds up to 16 miles per hour. They are also really smart reptiles. During one of the photo shoots I moved them to the studio in a small container. One of them immediately realized I hadn't closed the lid properly, so he found out how to open it and got out by himself. Fortunately, he seemed a bit surprised he had escaped as well, because I found him still sitting next to the container.

Der **Halsbandleguan lebt in** trockenen Gebieten in den USA und Mexiko. Er kann sehr schnell auf seinen Hinterbeinen laufen und hebt dabei die Vorderbeine hoch. Mit dieser Lauftechnik erreicht er bis zu 26 km/h. Außerdem sind diese Leguane sehr intelligent. Einmal brachte ich sie in einem kleinen Container ins Studio, um Aufnahmen zu machen. Einer von ihnen bemerkte sofort, dass ich den Deckel nicht richtig geschlossen hatte, erkannte, wie er ihn selbst öffnen konnte, und entkam. Zum Glück schien auch er sehr überrascht von seiner gelungenen Flucht, und als ich ihn später fand, saß er noch immer neben dem Container.

Halsbandleguanen leven in droge gebieden in de Verenigde Staten en Mexico. Het zijn erg goede hardlopers, omdat ze op hun achterpoten, met hun voorpoten los van de grond, kunnen rennen. Hierdoor kunnen ze snelheden bereiken tot 26 kilometer per uur. Het zijn ook erg slimme reptielen. Tijdens een van de fotosessies heb ik ze in een doorzichtig bakje naar de studio gedragen. Een van de leguaantjes had gelijk door dat ik de deksel niet helemaal goed dicht gedaan had en had vervolgens ook door hoe hij deze zelf open kon krijgen, zodat hij uit het bakje kon kruipen. Blijkbaar schrok hij daar zelf ook een beetje van, want toen ik hem vond zat hij nog netjes naast het bakje en kon ik hem snel weer in veiligheid brengen.

BIRDS / VÖGEL / VOGELS

MAMMALS / SÄUGETIERE / ZOOGDIEREN

INSECTS / INSEKTEN / INSECTEN

REPTILES / REPTILIEN / REPTIELEN

FISH / FISCHE / VISSEN

OTHER ANIMALS / ANDERE TIERE / ANDERE DIEREN

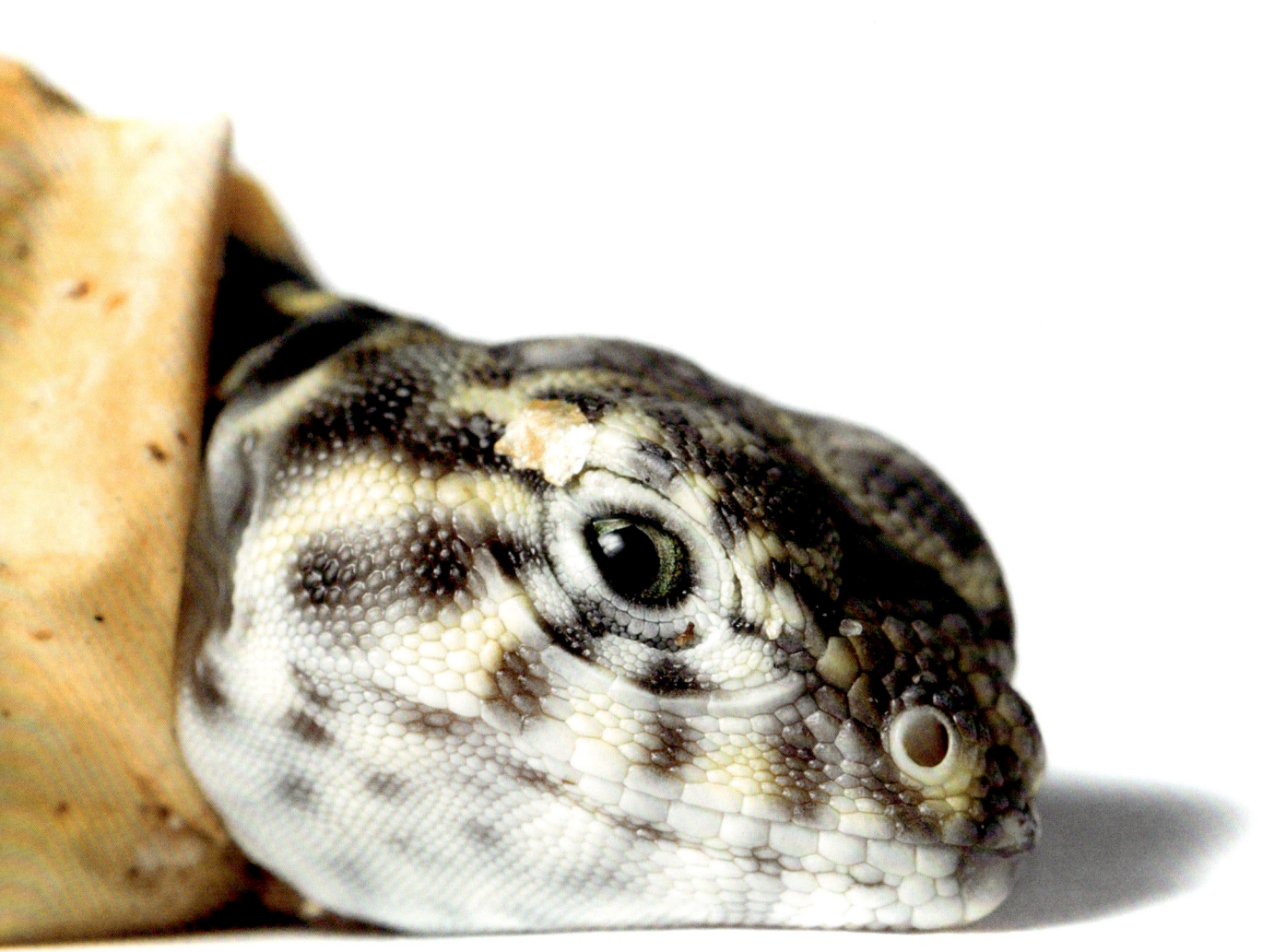

CRESTED GECKO
KRONENGECKO
WIMPERGEKKO

Correlophus ciliatus

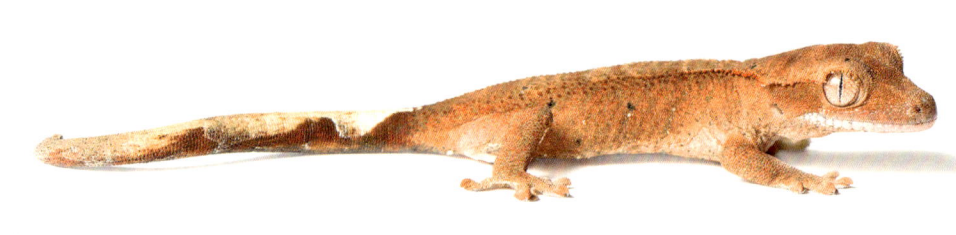

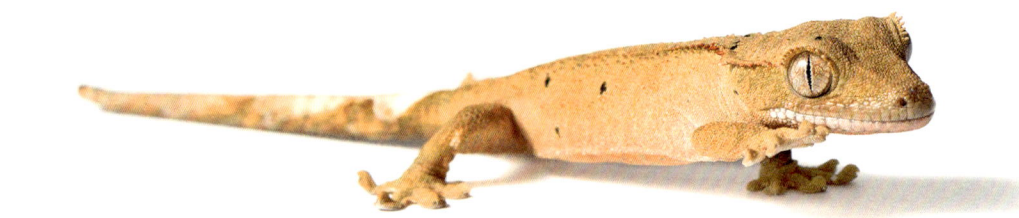

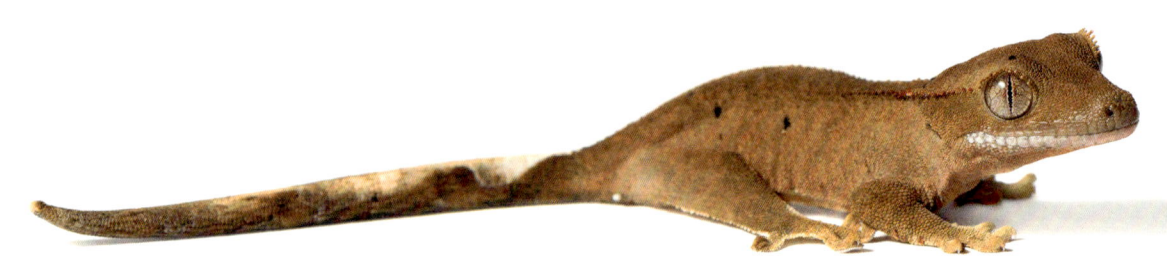

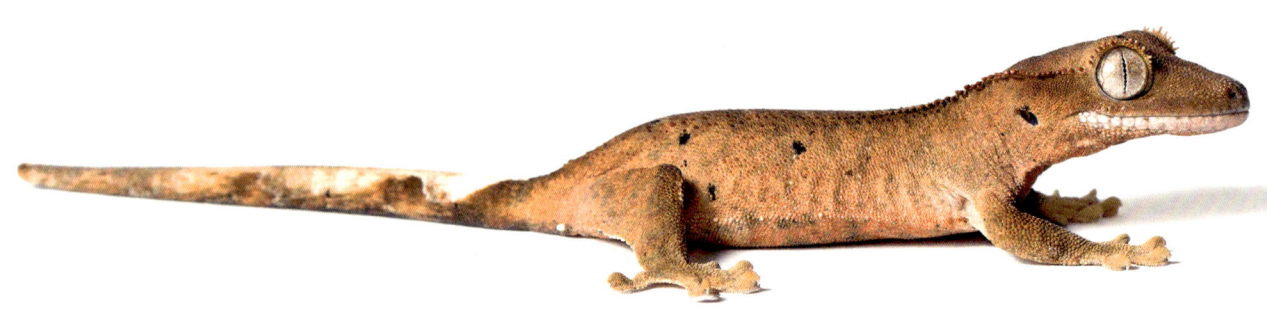

1 day old - 7 weeks old / 1 Tag alt - 7 Wochen alt / 1 dag oud - 7 weken oud

BIRDS / VÖGEL / VOGELS

MAMMALS / SÄUGETIERE / ZOOGDIEREN

INSECTS / INSEKTEN / INSECTEN

REPTILES / REPTILIEN / REPTIELEN

FISH / FISCHE / VISSEN

OTHER ANIMALS / ANDERE TIERE / ANDERE DIEREN

This adult female's skin pattern is called Harlequin

Das Muster dieses Weibchens wird als „Harlequin" bezeichnet

De kleurvariatie van dit volwassen vrouwtje heet Harlequin

Crested Geckos were considered to be extinct until the early nineties, when they were rediscovered and became very popular pet reptiles. Their skin can have a wide variety of different colors and patterns, and they can also change their skin color themselves. Although they don't change as extremely as, for example, a chameleon, it is still enough to look quite different. Crested geckos are nocturnal, so they sleep during the day. Because they don't want to stand out, in the daytime their skin is quite pale with little contrast. At night they come out to feed and show their full potential; their colors become much brighter and their skin pattern becomes clearly visible.

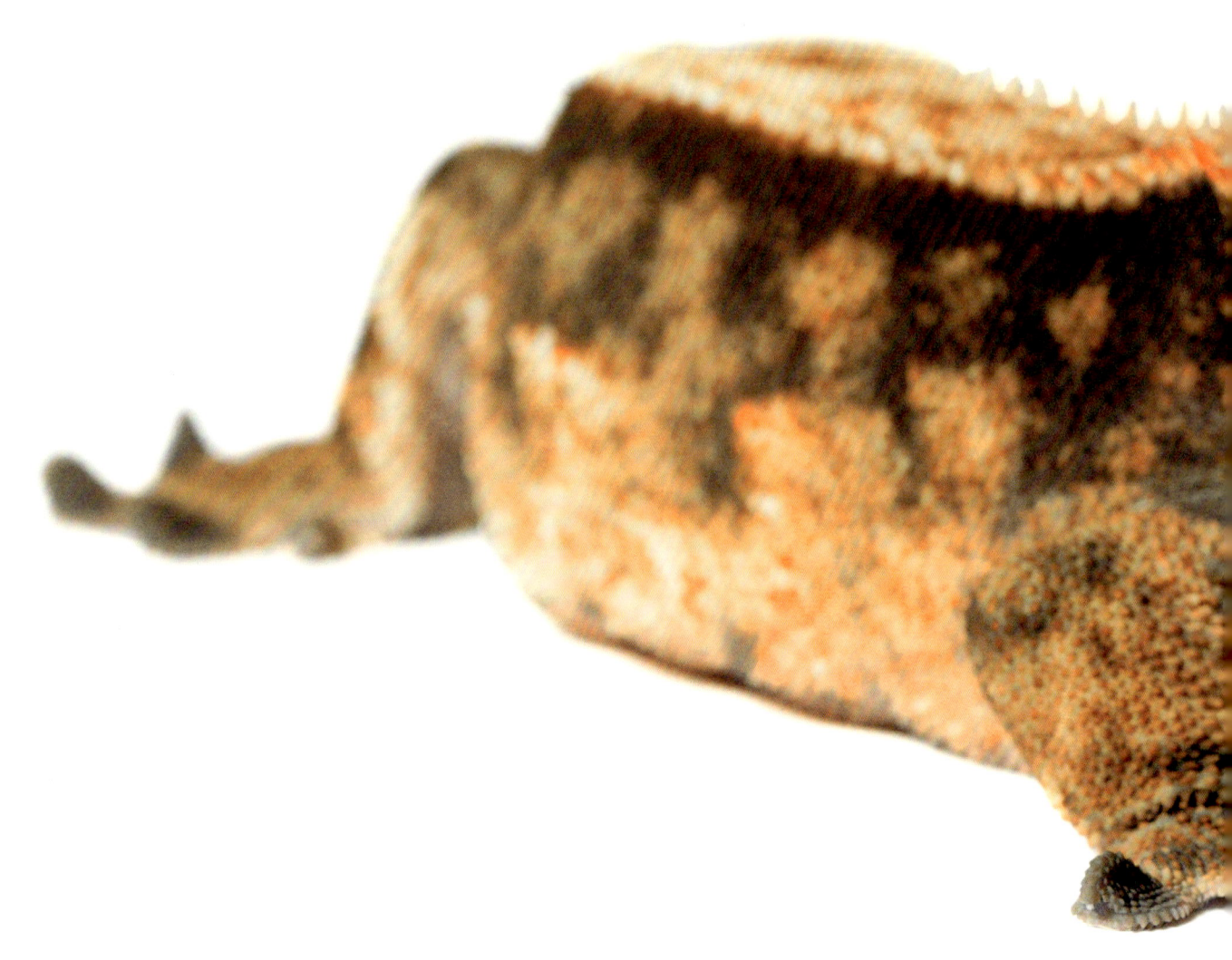

Der Kronengecko galt bis Anfang der Neunzigerjahre als ausgestorben, wurde dann aber wiederentdeckt und ein beliebtes Haustier. Seine Haut weist viele unterschiedliche Farben und Muster auf, und er kann ihre Farbe selbst ändern. Diese Veränderungen sind zwar nicht so extrem wie beispielsweise die eines Chamäleons, doch der Unterschied ist deutlich zu sehen. Kronengeckos sind nachtaktiv und schlafen tagsüber. Da sie nicht auffallen wollen, ist ihre Haut tagsüber eher blass mit wenig Kontrast. Nachts suchen sie Futter und zeigen ihr volles Potenzial: Ihre Farben werden intensiver und ihre Muster treten deutlicher hervor.

Er werd lange tijd gedacht dat wimpergekko's uitgestorven waren, maar in het begin van de jaren negentig werden ze herontdekt en sinds die tijd zijn het populaire huisdieren geworden. Ze kunnen een groot aantal verschillende kleuren en tekeningen hebben, maar ze kunnen ook zelf hun kleur veranderen. Niet zo sterk als bij bijvoorbeeld een kameleon, maar ze kunnen er wel zeer verschillend uitzien. Wimpergekko's zijn nachtdieren, waardoor ze overdag slapen. Omdat ze niet teveel willen opvallen zijn ze overdag bleek en hebben ze weinig contrast. 's Nachts worden ze actief om te eten en dan laten ze hun volle kleurenpracht zien; hun kleur wordt veel feller en hun tekening wordt veel duidelijker zichtbaar.

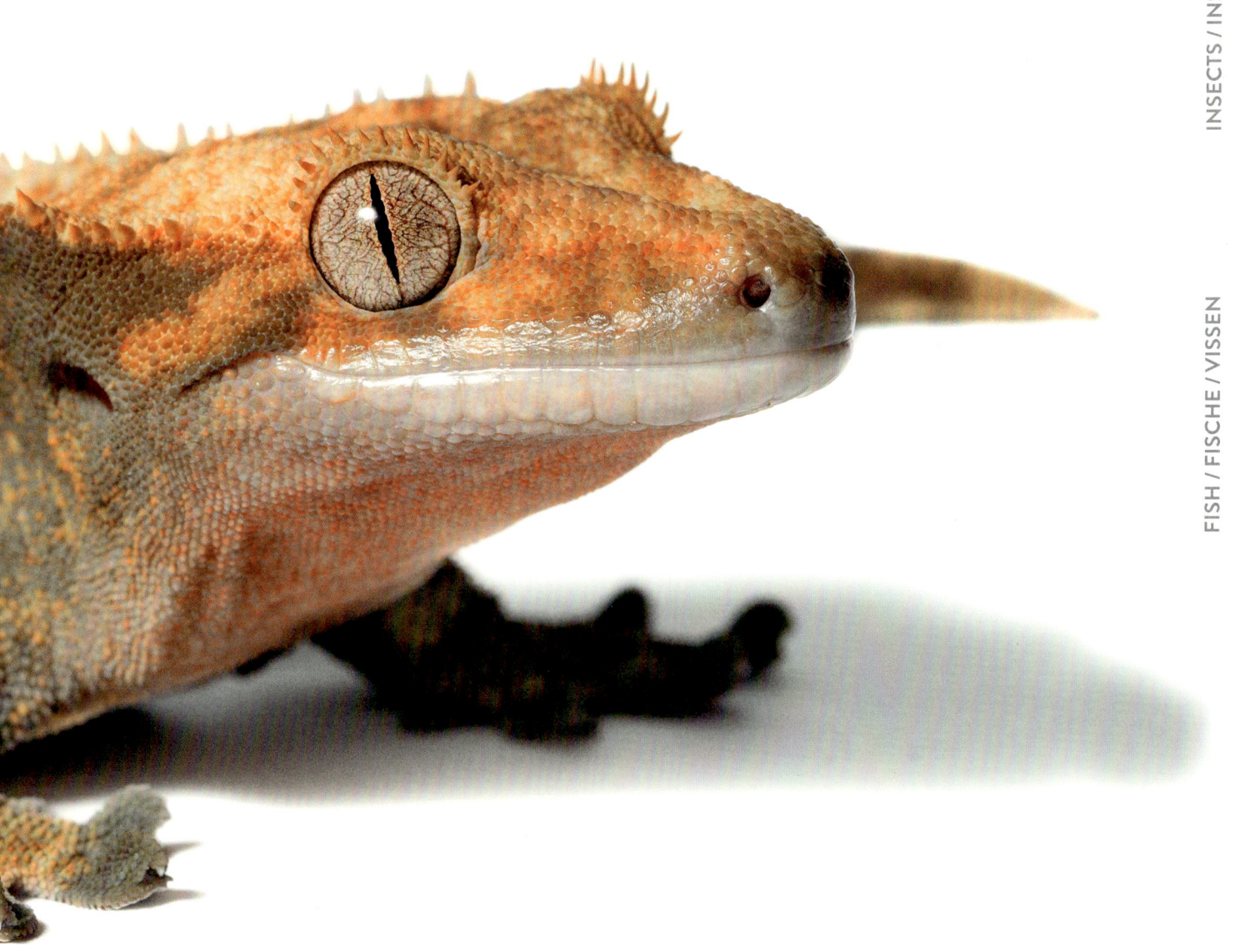

BIRDS / VÖGEL / VOGELS

MAMMALS / SÄUGETIERE / ZOOGDIEREN

INSECTS / INSEKTEN / INSECTEN

REPTILES / REPTILIEN / REPTIELEN

FISH / FISCHE / VISSEN

OTHER ANIMALS / ANDERE TIERE / ANDERE DIEREN

GARGOYLE GECKO
HÖCKERKOPFGECKO
GARGOYLE GEKKO

Rhacodactylus auriculatus

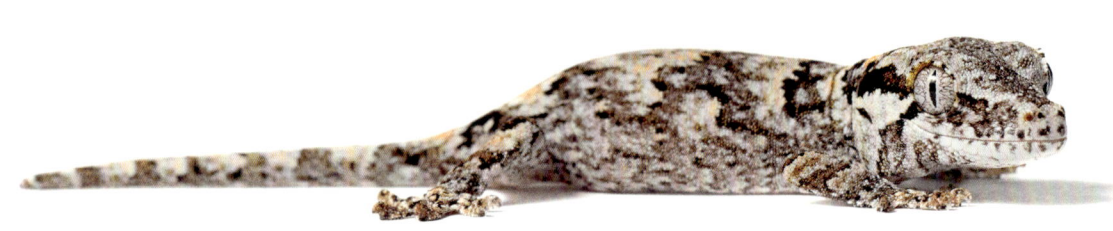

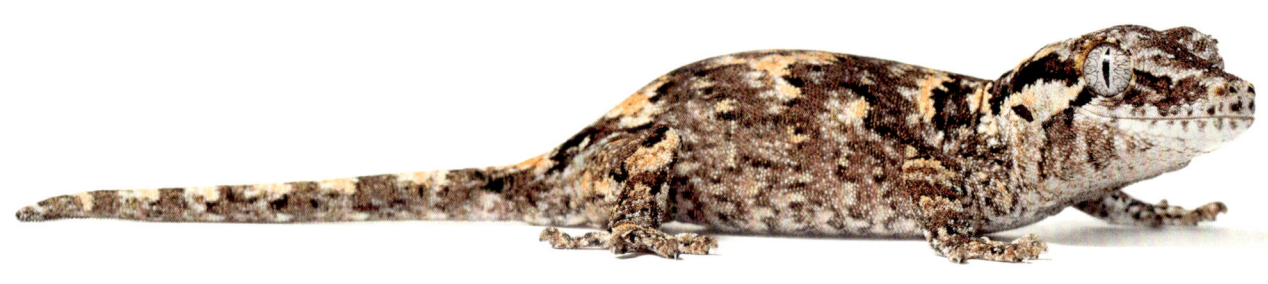

1 day old - 7 weeks old / 1 Tag alt - 7 Wochen alt / 1 dag oud - 7 weken oud

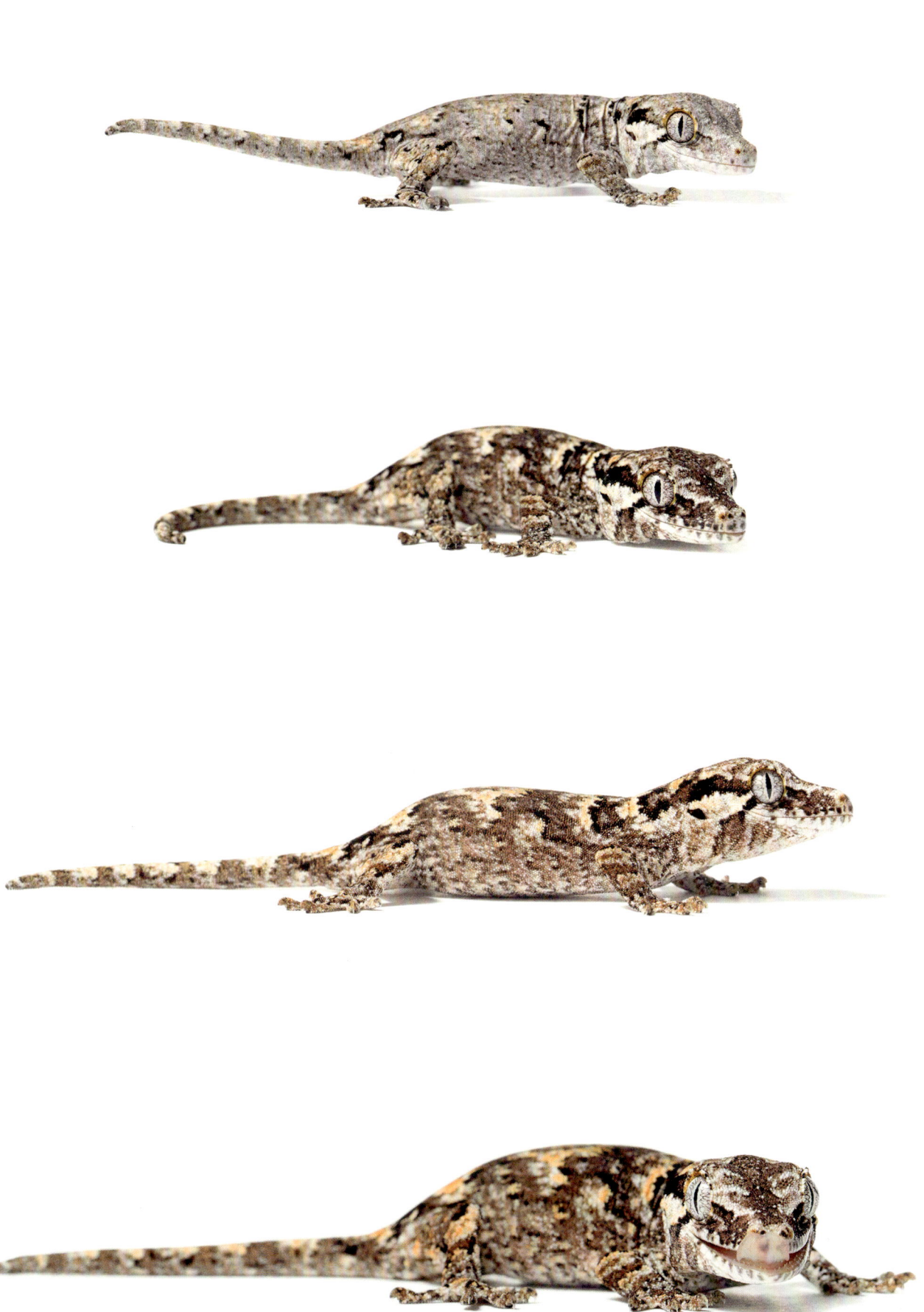

Gargoyle Geckos live in New-Caledonia, a group of islands near Australia

Höckerkopfgeckos sind in Neu-kaledonien, einer Inselgruppe nahe Australien, heimisch

Gargoyle gekko's komen uit Nieuw-Caledonië een eiland-engroep bij Australië

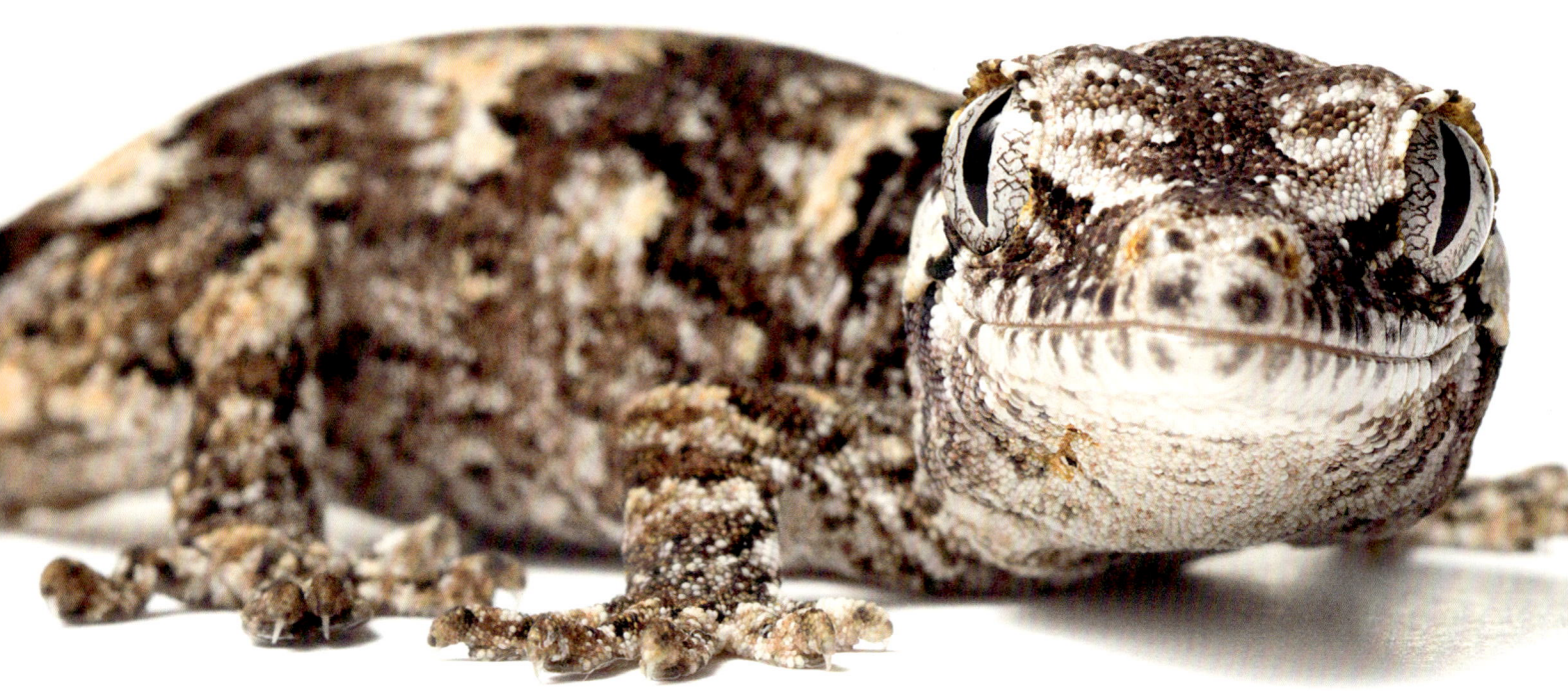

BIRDS / VÖGEL / VOGELS

INSECTS / INSEKTEN / INSECTEN

MAMMALS / SÄUGETIERE / ZOOGDIEREN

REPTILES / REPTILIEN / REPTIELEN

FISH / FISCHE / VISSEN

OTHER ANIMALS / ANDERE TIERE / ANDERE DIEREN

Most geckos, like the Gargoyle Gecko, have a very good trick to outsmart possible predators. They can throw off their tail in a threatening situation. To a predator it looks like there are suddenly two animals instead of one and it will get confused about which of the two he should chase or grab. Even if this hesitation lasts for no more than a few seconds, this is just what the gecko needs to gain an advantage and get away. In most cases, the tail will keep moving for a while after the gecko has detached it, which adds to the predator's confusion. It will take a couple of weeks, but in most cases the tail grows back completely.

Der Höckerkopfgecko hat, wie auch viele andere Geckos, einen guten Trick, um Fressfeinde zu überlisten: In bedrohlichen Situationen wirft er seinen Schwanz ab. Für den Angreifer sieht es so aus, als gäbe es plötzlich zwei Tiere statt einem, und er weiß nicht, nach welchem von beiden er schnappen soll. Selbst wenn diese Verwirrung nur wenige Sekunden anhält, kann der Gecko etwas Vorsprung gewinnen und entkommen. Oft bewegt sich der Schwanz noch eine Weile, nachdem der Gecko ihn abgeworfen hat, was den Verfolger noch mehr verwirrt. Innerhalb von ein paar Wochen wächst der Schwanz fast immer wieder zu seiner vollen Länge.

De gargoyle gekko heeft, net als de meeste andere gekko´s, een slimme truc om roofdieren om de tuin te leiden. In noodgevallen kunnen ze hun staart afgooien. Er zijn dan opeens twee stukken gekko in plaats van één, waardoor hun vijand in verwarring wordt gebracht. Een paar seconden is al voldoende voor de gekko om te kunnen ontsnappen. Vaak blijft de staart ook nog bewegen, waardoor het roofdier helemaal niet meer weet waar hij achteraan moet gaan. De staart groeit meestal binnen een paar weken weer volledig terug.

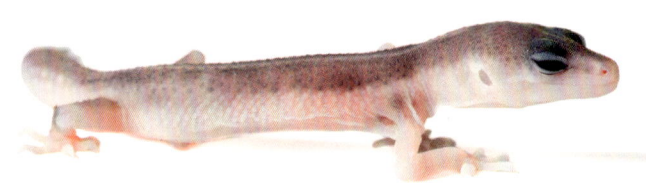

LEOPARD GECKO
LEOPARDGECKO
LUIPAARDGEKKO

Eublepharis macularius

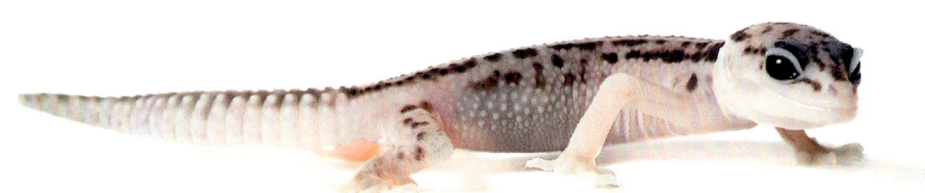

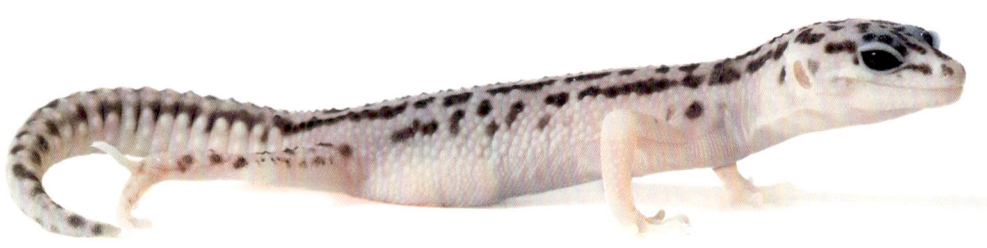

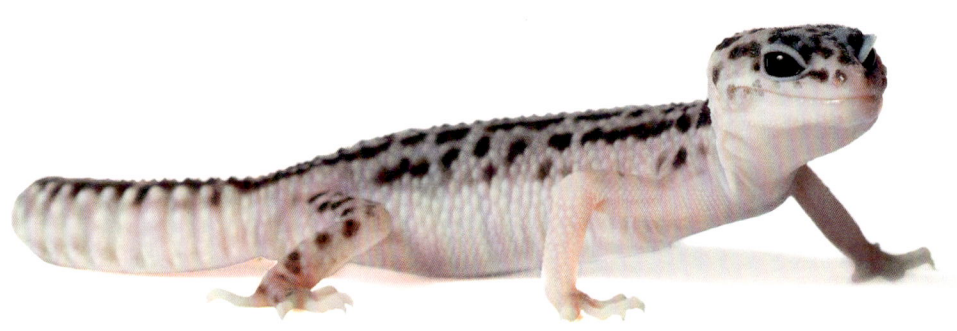

1 day old - 7 weeks old / 1 Tag alt - 7 Wochen alt / 1 dag oud - 7 weken oud

BIRDS / VÖGEL / VOGELS

MAMMALS / SÄUGETIERE / ZOOGDIEREN

INSECTS / INSEKTEN / INSECTEN

REPTILES / REPTILIEN / REPTIELEN

FISH / FISCHE / VISSEN

OTHER ANIMALS / ANDERE TIERE / ANDERE DIEREN

MOURNING GECKO
JUNGFERNGECKO
ROUWGEKKO

Lepidodactylus lugubris

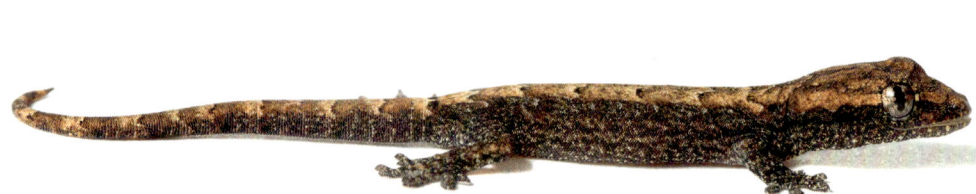

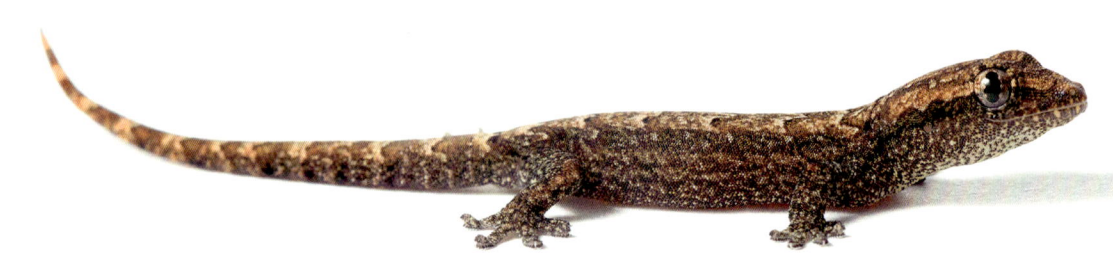

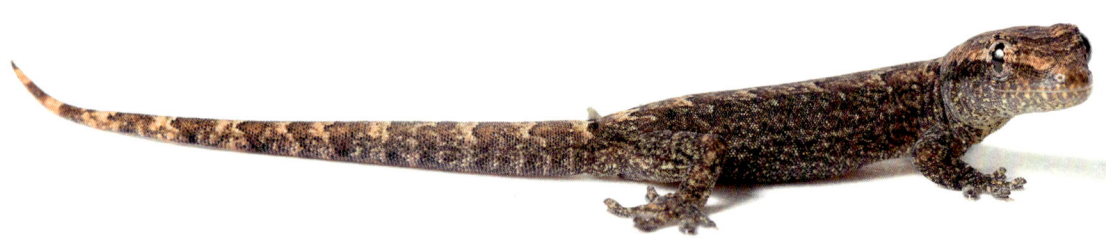

1 day old – 7 weeks old / 1 Tag alt – 7 Wochen alt / 1 dag oud – 7 weken oud

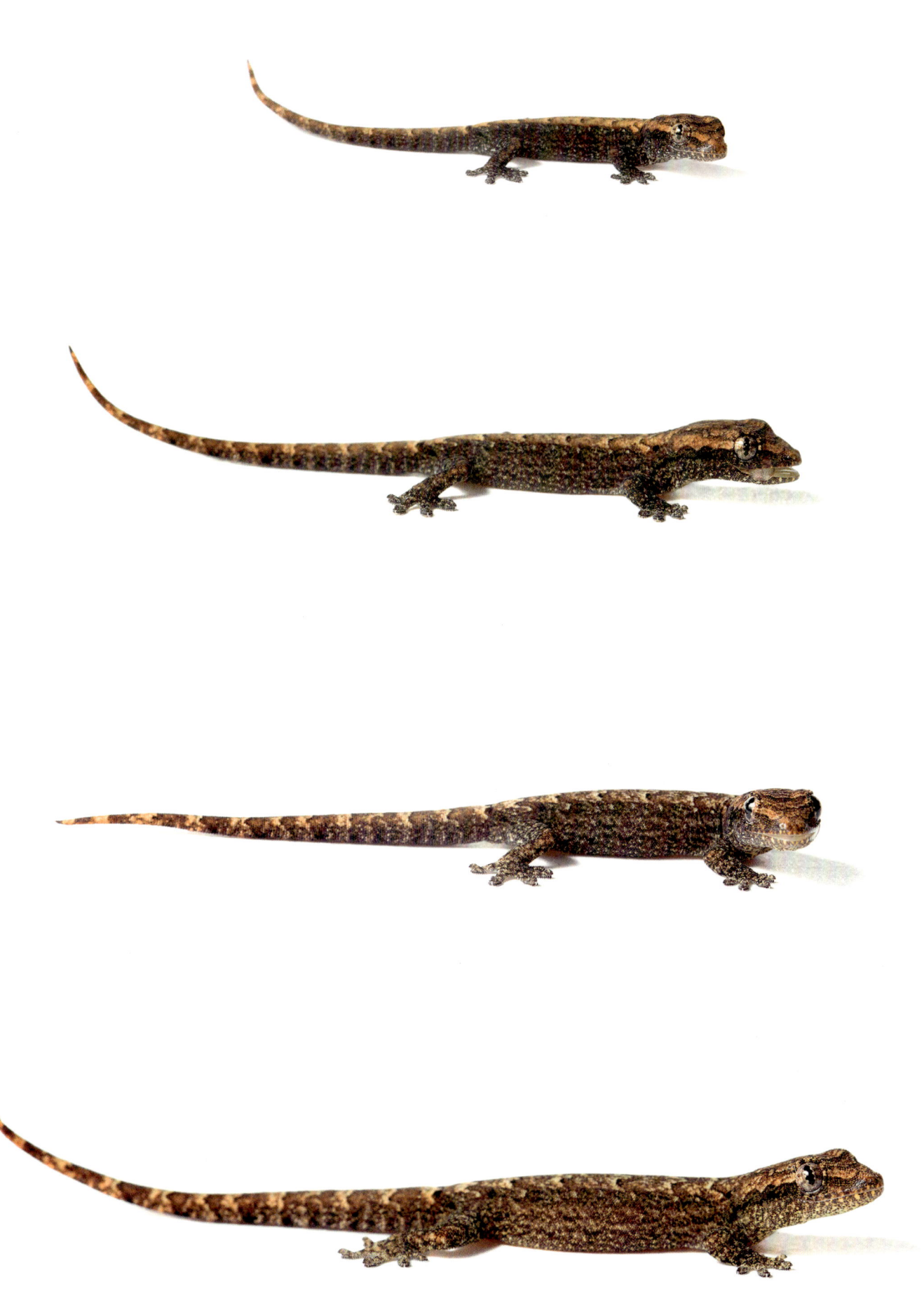

BIRDS / VÖGEL / VOGELS

MAMMALS / SÄUGETIERE / ZOOGDIEREN

INSECTS / INSEKTEN / INSECTEN

REPTILES / REPTILIEN / REPTIELEN

FISH / FISCHE / VISSEN

OTHER ANIMALS / ANDERE TIERE / ANDERE DIEREN

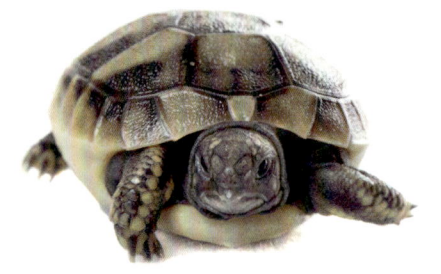
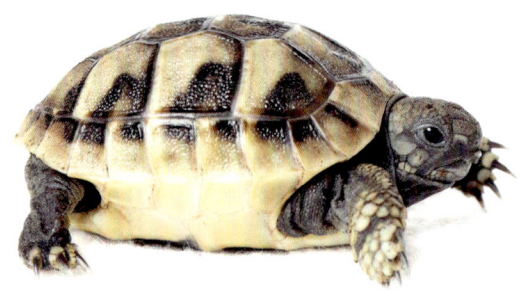
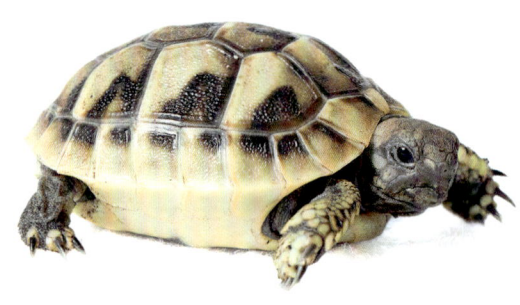
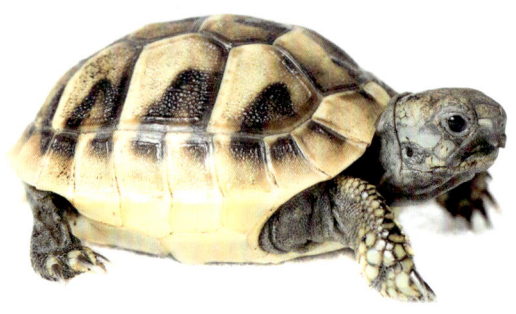
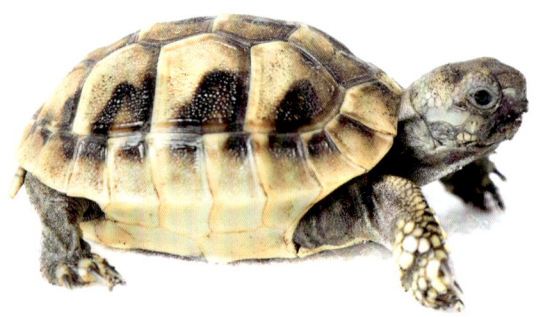
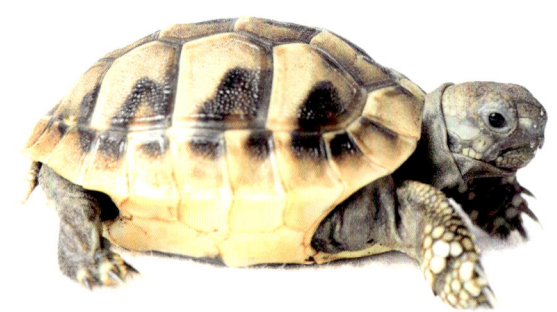
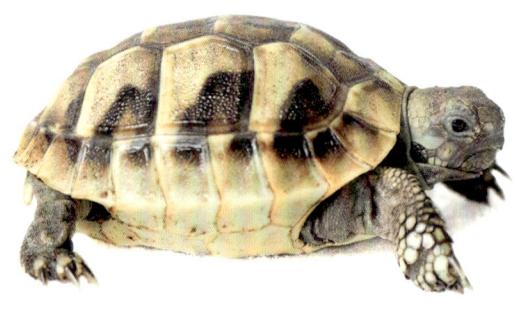
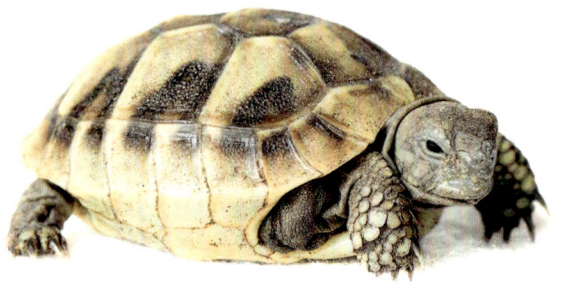

1 day old - 14 weeks old / 1 Tag alt - 14 Wochen alt / 1 dag oud - 14 weken oud

BIRDS / VÖGEL / VOGELS

MAMMALS / SÄUGETIERE / ZOOGDIEREN

INSECTS / INSEKTEN / INSECTEN

REPTILES / REPTILIEN / REPTIELEN

FISH / FISCHE / VISSEN

OTHER ANIMALS / ANDERE TIERE / ANDERE DIEREN

HERMANN'S TORTOISE

GRIECHISCHE LANDSCHILDKRÖTE

GRIEKSE LANDSCHILDPAD

Testudo hermanni boettgeri

Reptiles are coldblooded, which means that they cannot regulate their body temperature themselves. They use warm or cold spots in their environment to heat up or cool down. Because it is too difficult to maintain the right body temperature in winter and they need a certain temperature to, for example, digest their food, Hermann's tortoises hibernate. They will go to a spot, usually some form of burrow underground, where they are safe and the temperature is constant, and there they go into a sleep-like state. Most of the processes in their body will slow down or stop completely. This way, they can preserve their energy and survive with a lower body temperature.

Reptilien sind Kaltblüter, das heißt, sie können ihre Körpertemperatur nicht regulieren. Sie nutzen warme und kühle Orte in ihrer Umgebung, um sich zu wärmen oder abzukühlen. Da es im Winter schwierig ist, die richtige Körpertemperatur für Körperfunktionen wie z. B. Verdauung zu halten, hält die griechische Landschildkröte Winterschlaf. Sie sucht sich dafür einen Ort, oft eine Höhle unter der Erde, wo sie sicher ist und wo gleichmäßige Temperaturen herrschen. Fast alle Körperfunktionen laufen entweder langsamer ab oder kommen völlig zum Erliegen. Somit kann sie Energie erhalten und bei niedrigerer Körpertemperatur überleben.

Reptielen zijn koudbloedig. Dit betekent dat ze niet zelf hun lichaamstemperatuur kunnen reguleren; ze gebruiken warme of koude plekken in hun omgeving om op te warmen of af te koelen. Omdat het niet mogelijk is om in de winter de juiste lichaamstemperatuur te behouden voor bepaalde processen in hun lichaam, zoals het verteren van voedsel, gaan Griekse landschildpadden in winterslaap. Ze zoeken een veilige plek op, meestal in een hol of onder de grond, waar de temperatuur vrij constant is. Daar gaan ze in een soort extra diepe slaap; de meeste processen in hun lichaam vertragen of komen zelfs helemaal tot stilstand, zodat ze energie kunnen sparen en ook met een lagere lichaamstemperatuur kunnen overleven.

137

Compared to mum, this little guy has a lot of growing to do

Im Vergleich zur Mutter muss diese Kleine noch um einiges wachsen

Om even groot te worden als zijn moeder, moet dit schildpadje nog flink groeien

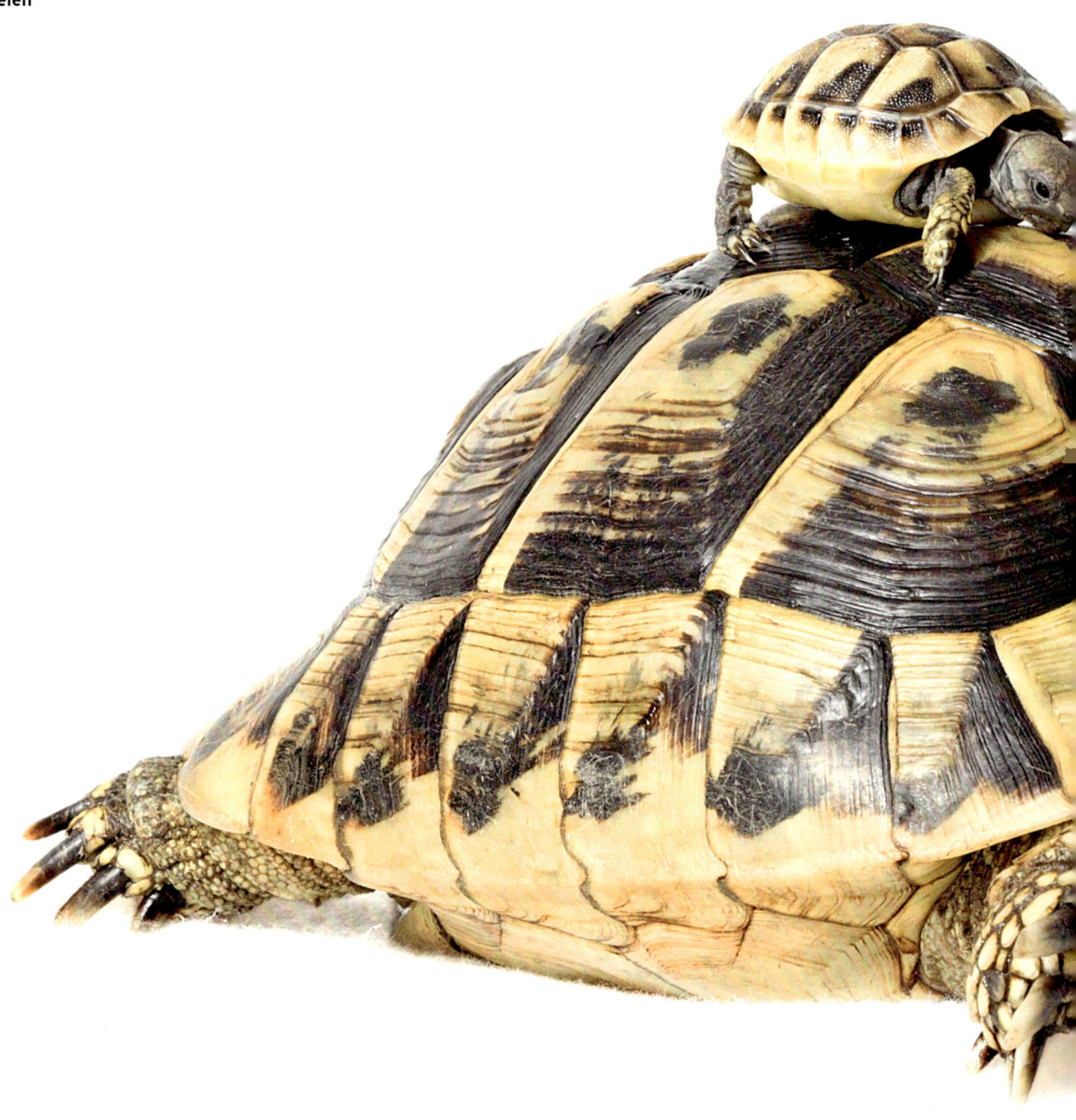

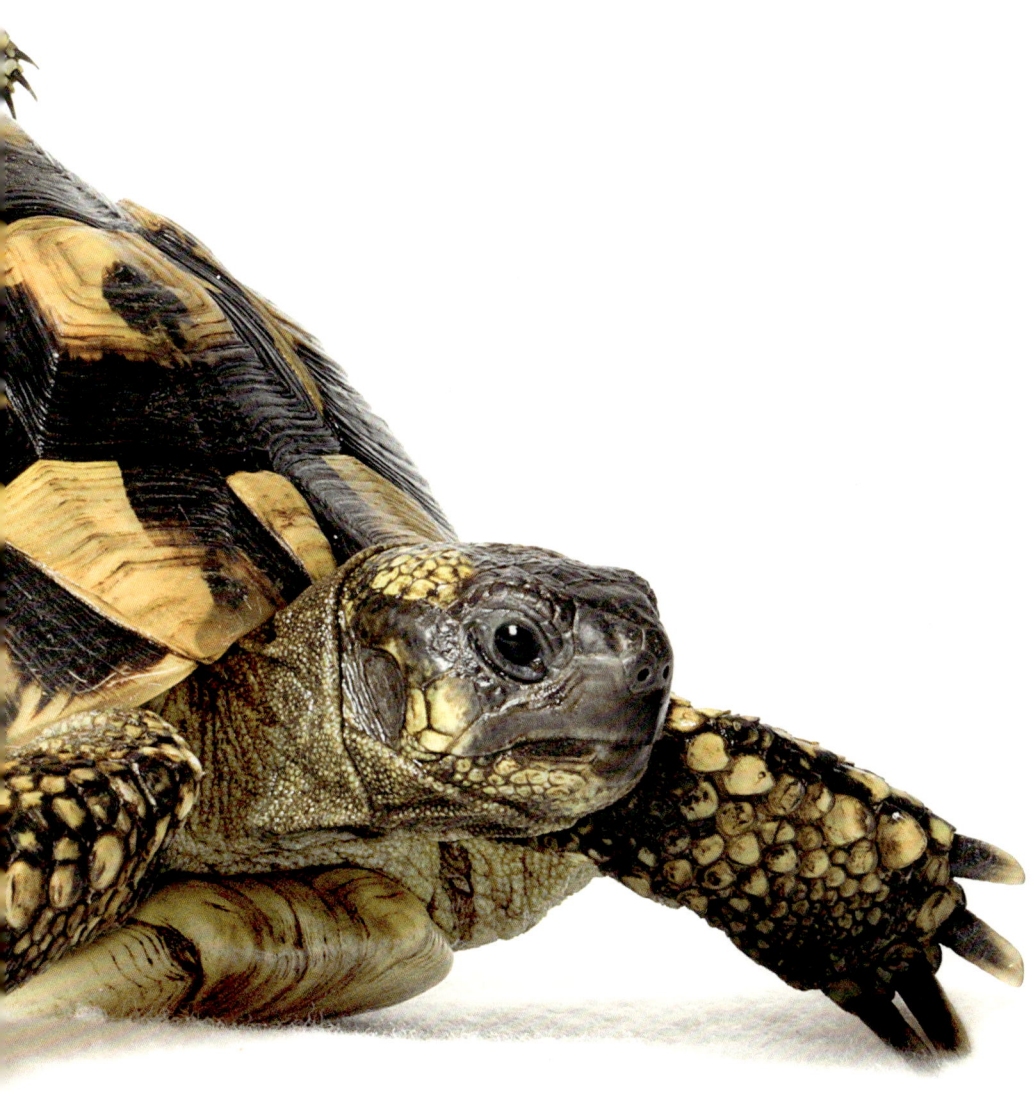

BIRDS / VÖGEL / VOGELS

MAMMALS / SÄUGETIERE / ZOOGDIEREN

INSECTS / INSEKTEN / INSECTEN

REPTILES / REPTILIEN / REPTIELEN

FISH / FISCHE / VISSEN

OTHER ANIMALS / ANDERE TIERE / ANDERE DIEREN

FISH
—
FISCHE
—
VISSEN

DWARFCICHLID

ZWERGBUNTBARSCH

DWERGCICHLIDE

Apistogramma borelli

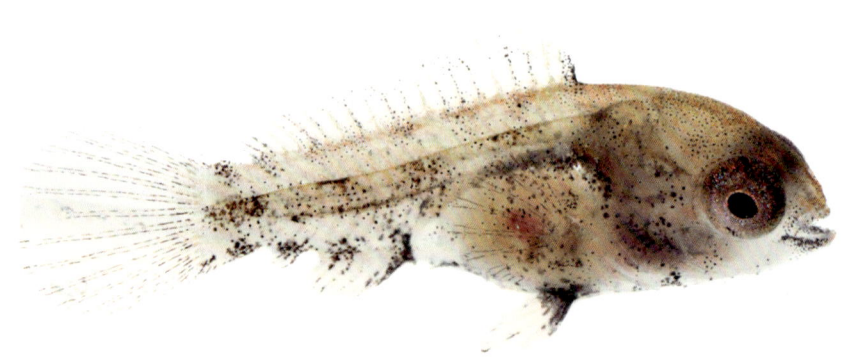

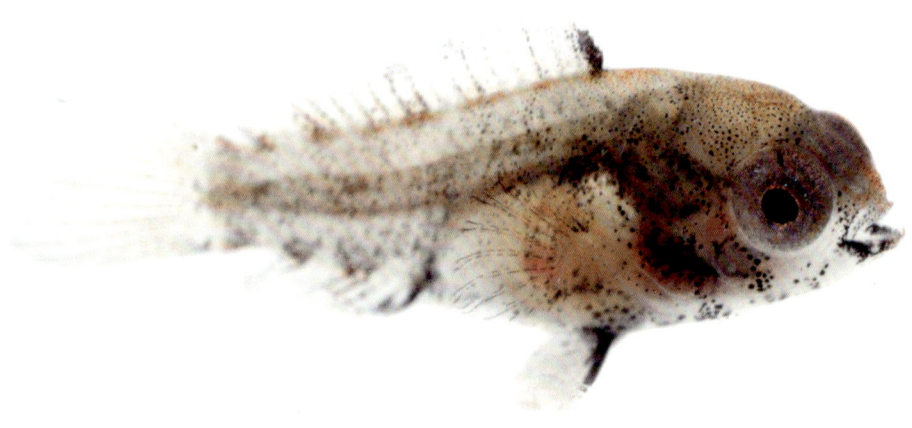

1 day old - 7 weeks old / 1 Tag alt - 7 Wochen alt / 1 dag oud - 7 weken oud

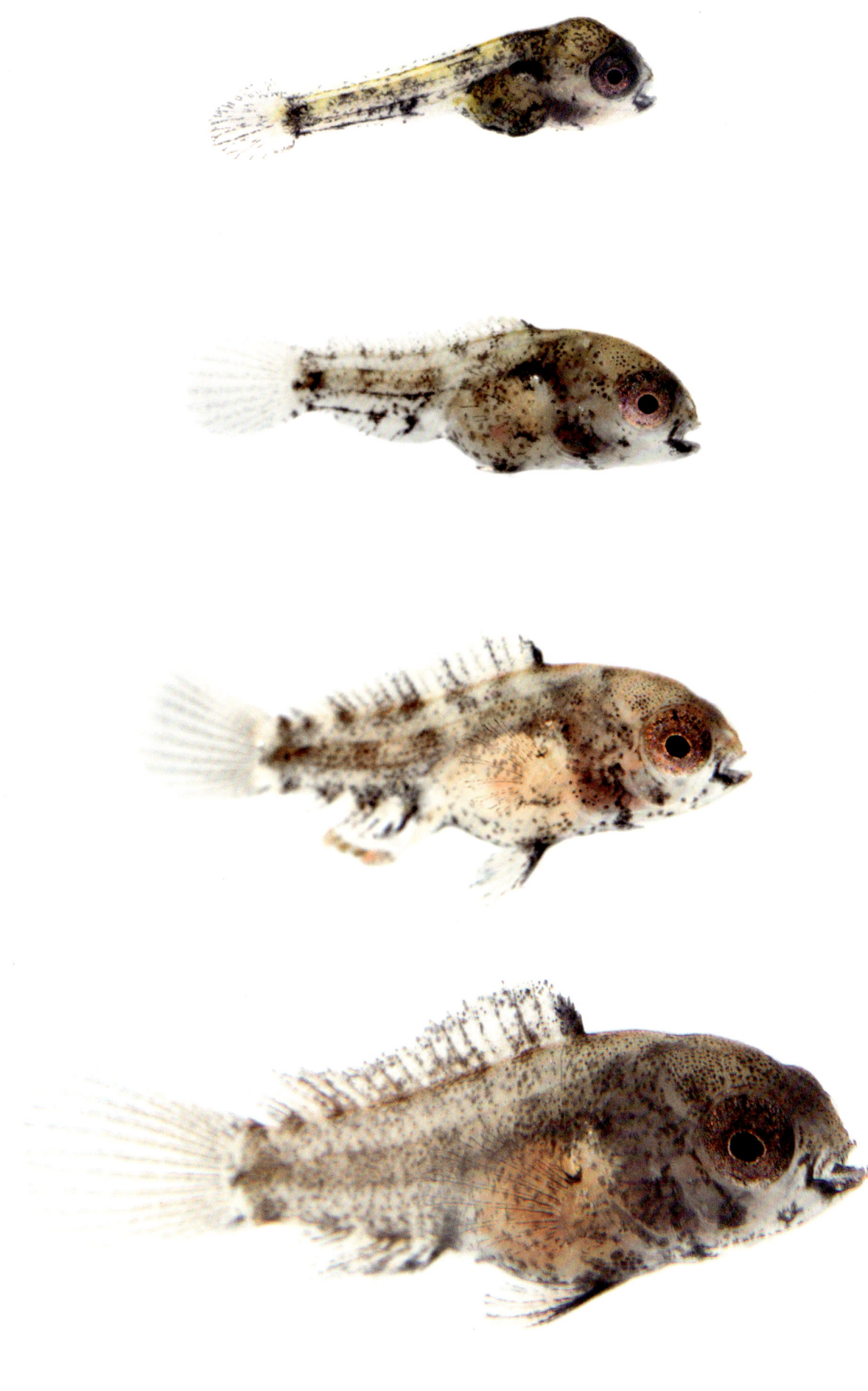

BIRDS / VÖGEL / VOGELS

MAMMALS / SÄUGETIERE / ZOOGDIEREN

INSECTS / INSEKTEN / INSECTEN

REPTILES / REPTILIEN / REPTIELEN

FISH / FISCHE / VISSEN

OTHER ANIMALS / ANDERE TIERE / ANDERE DIEREN

Adult female

Ausgewachsenes Weibchen

Volwassen vrouwtje

Apistogramma borellii parents take care of their offspring; the male guards the territory while the females take care of the fry. Most of the time, there is more than one female living in the male's territory, each with its own little area. Sometimes, these females try to steal fry from other females. There might be safety in numbers for the little fry, but also mixing fry of different ages can benefit their development; the older fry can teach the younger ones how to survive. A bit like an underwater school.

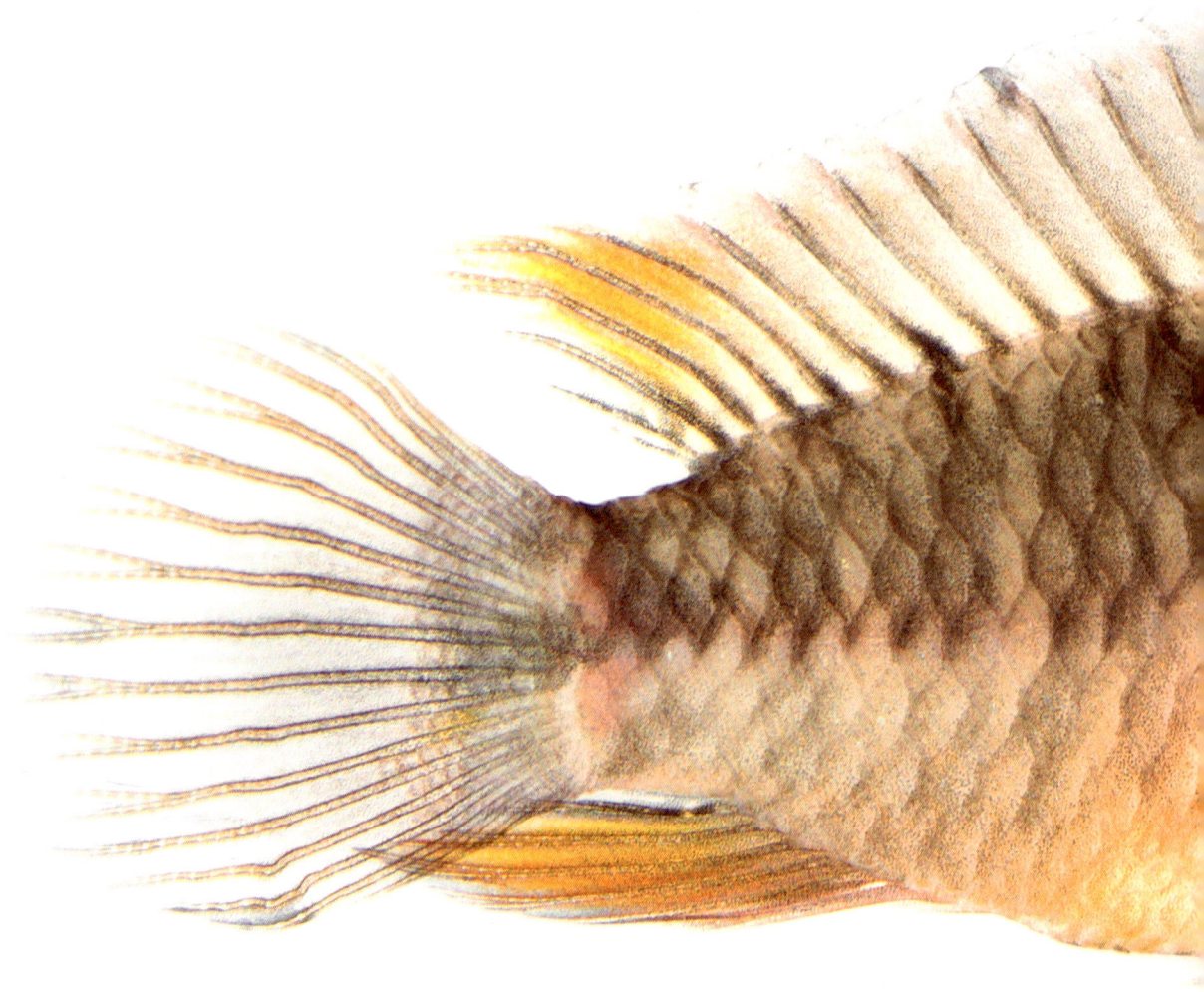

Zwergbuntbarsch-Eltern kümmern sich um ihren Nachwuchs. Das Männchen schützt das Revier, während das Weibchen die Fischjungen betreut. Meistens lebt mehr als ein Weibchen im Revier des Männchens, und jedes hat ein eigenes Gebiet. Manchmal versuchen die Weibchen, die Brut von anderen Weibchen zu stehlen. Für die Jungfische ist es hilfreich, viele Artgenossen in unterschiedlichem Alter um sich zu haben. So können die Jüngeren von den Älteren lernen. Ein bisschen wie eine Schule im Wasser.

Apistogramma borelli zijn vissen met broedzorg; het mannetje bewaakt het territorium, terwijl de vrouwtjes voor de jongen zorgen. Meestal heeft het mannetje een harem met meerdere vrouwtjes, die allemaal een eigen stukje binnen zijn territorium hebben. Zij kunnen gelijktijdig een nestje hebben en dan kan het voorkomen dat vrouwtjes jongen van andere vrouwtjes proberen te stelen. Een van de redenen hiervan zou kunnen zijn dat de jonge vissen veiliger zijn in een grotere groep, maar er ontstaan zo ook groepen van jongen met verschillende leeftijden, wat gunstig kan zijn voor hun ontwikkeling. De oudere visjes kunnen de jongere visjes leren hoe ze moeten overleven. Een soort onderwaterschool.

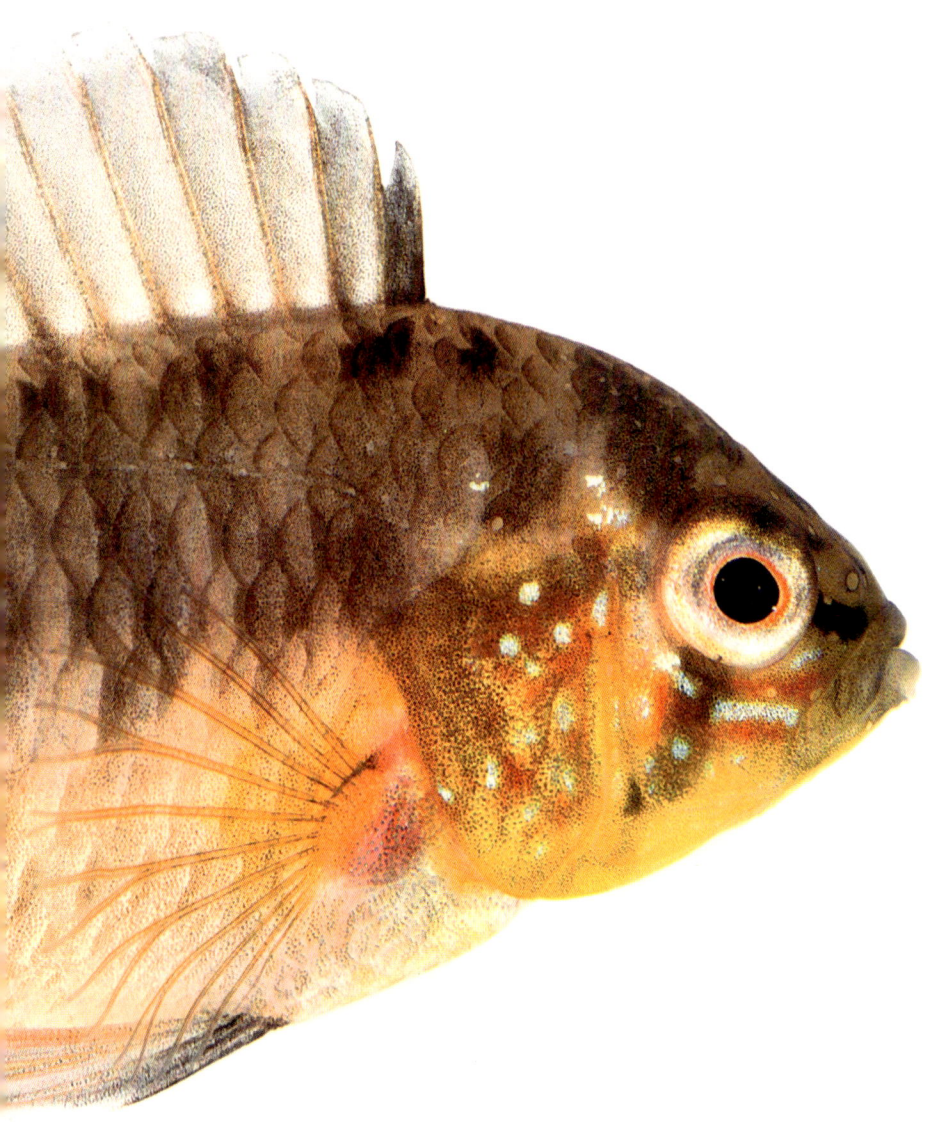

BIRDS / VÖGEL / VOGELS

MAMMALS / SÄUGETIERE / ZOOGDIEREN

INSECTS / INSEKTEN / INSECTEN

REPTILES / REPTILIEN / REPTIELEN

FISH / FISCHE / VISSEN

OTHER ANIMALS / ANDERE TIERE / ANDERE DIEREN

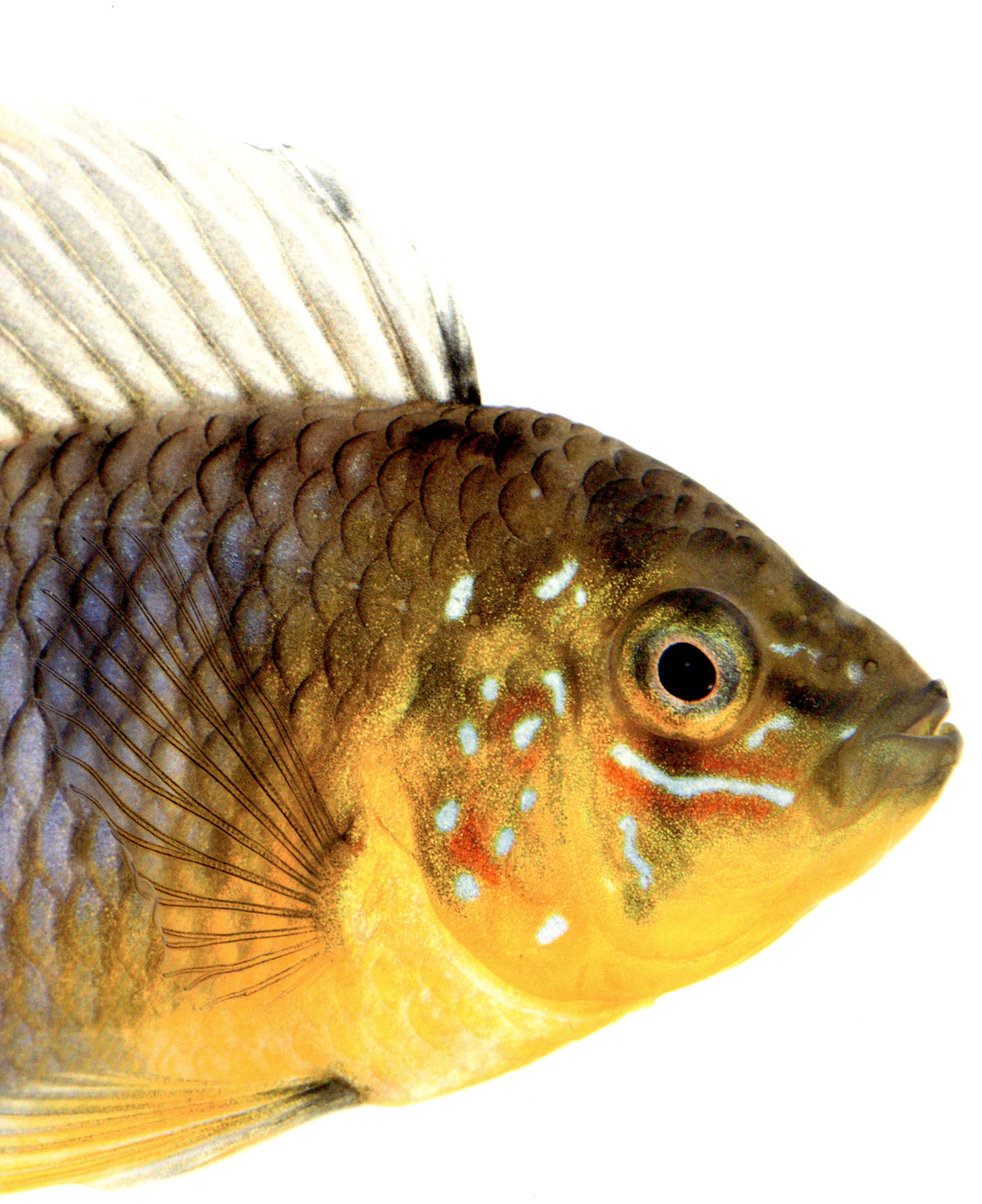

Mikrogeophagus altispinosus

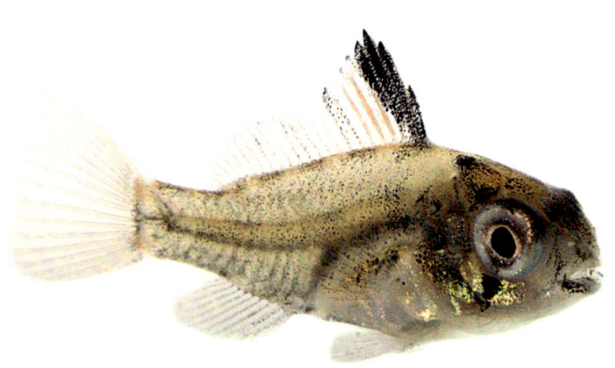

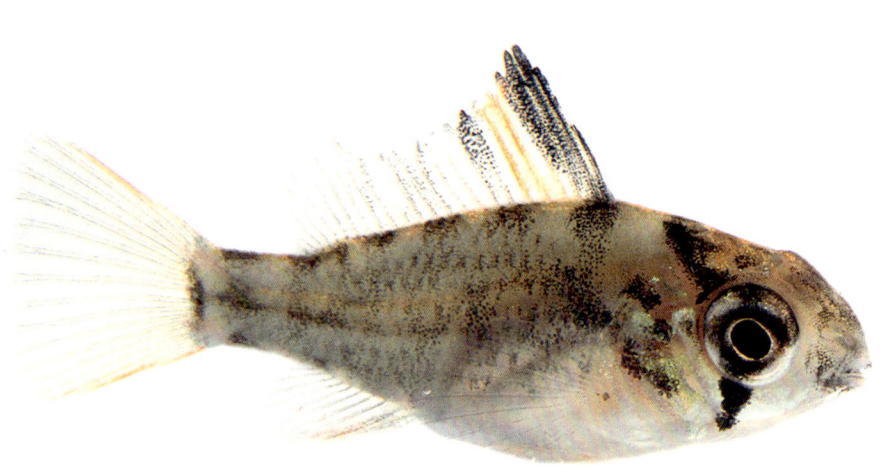

1 day old - 7 weeks old / 1 Tag alt - 7 Wochen alt / 1 dag oud - 7 weken oud

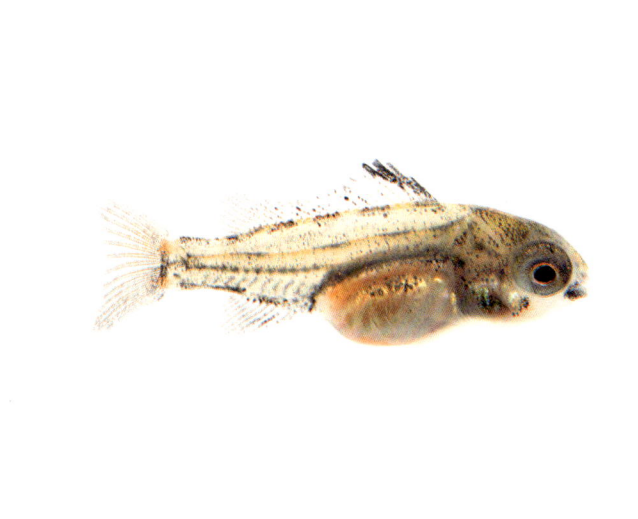
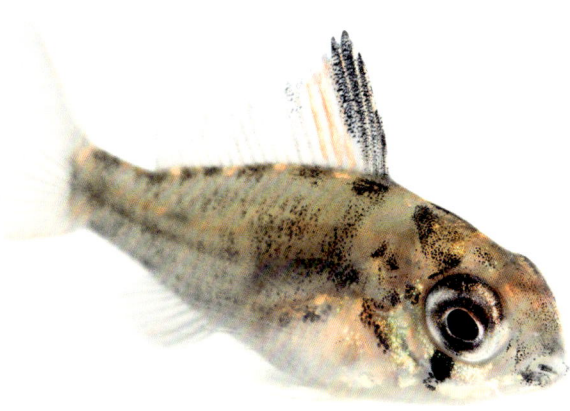
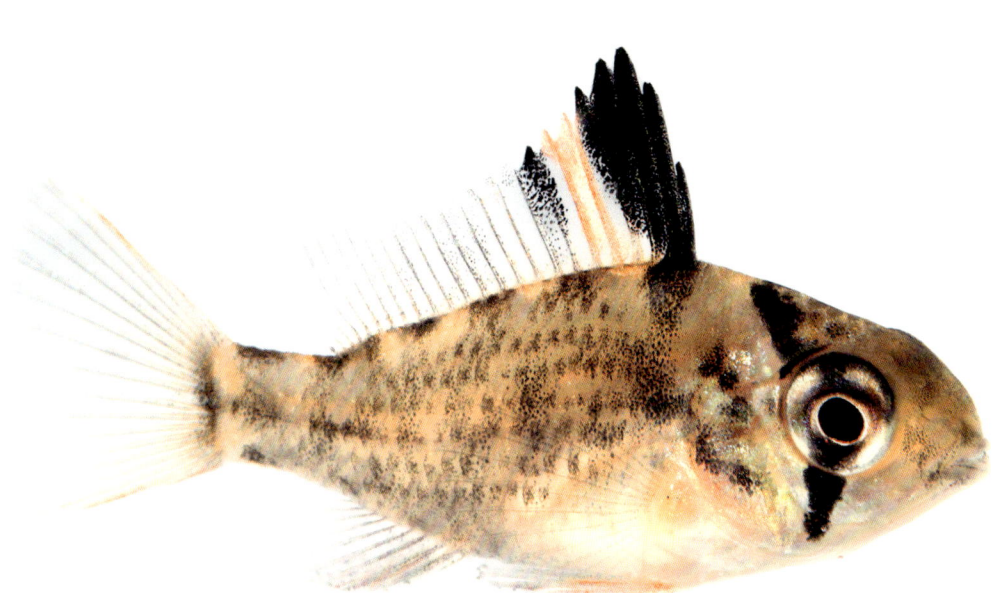

FISH / FISCHE / VISSEN

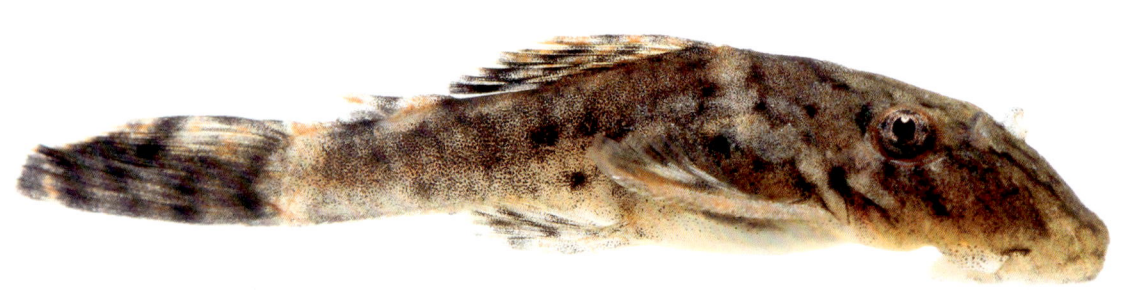

1 day old – 5 weeks old / 1 Tag alt – 5 Wochen alt / 1 dag oud – 5 weken oud

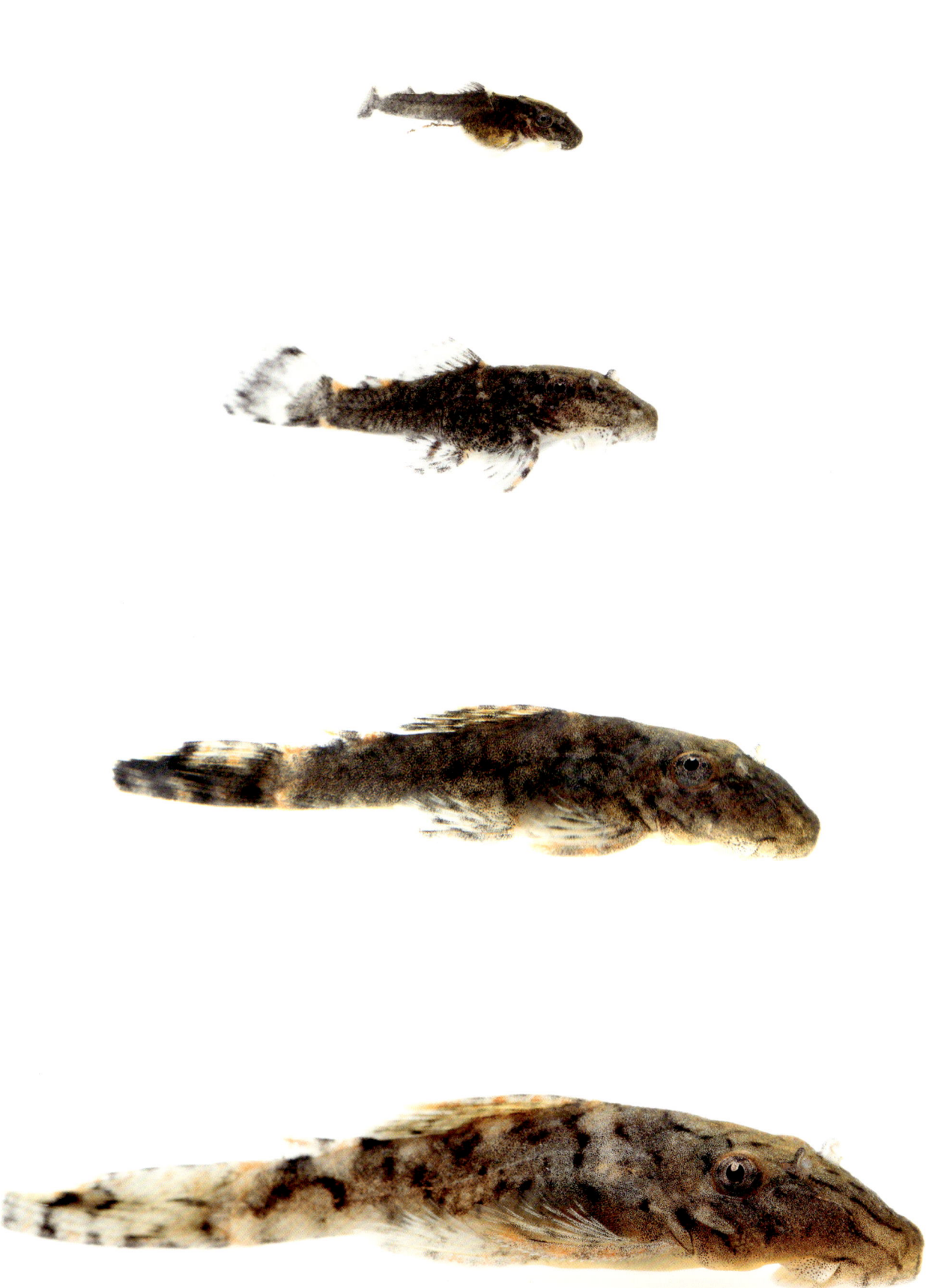

BIRDS / VÖGEL / VOGELS

MAMMALS / SÄUGETIERE / ZOOGDIEREN

INSECTS / INSEKTEN / INSECTEN

REPTILES / REPTILIEN / REPTIELEN

FISH / FISCHE / VISSEN

OTHER ANIMALS / ANDERE TIERE / ANDERE DIEREN

Adult male Ancistrus

Ausgewachsenes Männchen

Volwassen mannetje

When male Ancistrus get older, they develop so-called bristles; tentacle like bulges on the top of their nose. One of the theories is that these bristles are supposed to look like baby fish to make the male more attractive to females. Because there is something moving and wiggling around him in his hiding spot, females might think that he is already an experienced dad and he would be a good potential father for their offspring as well, since it's the male who takes care of the offspring. These bristles give Ancistrus their nickname bushynose or bristlenose catfish.

Wenn L-Wels-Männchen älter werden, entwickeln sie sogenannte Antennen: tentakelartige Auswüchse an der Nase. Eine Theorie besagt, dass diese Antennen aussehen sollen wie Jungfische, um das Männchen so für Weibchen attraktiver zu machen. Da um ihn herum ständig Bewegung und Aufruhr ist, halten Weibchen ihn vielleicht für einen erfahrenen Vater und denken, dass er auch als Vater ihres Nachwuchses geeignet wäre. Denn bei dieser Art kümmert sich das Männchen um den Nachwuchs. Dank dieser Antennen wird der L-Wels auch oft Antennenwels genannt.

Als ze volwassen worden, krijgen Ancistrus mannetjes zogenaamde 'borstels'. Dit zijn een soort tentakelachtige uitsteeksels op hun neus. Een van de theorieën, waarom ze deze hebben, is dat de borstels op babyvissen lijken en ze daarmee de aandacht van vrouwtjes proberen te trekken. Bij deze soort zorgt het mannetje voor de nakomelingen. Als ze in hun hol zitten, bewegen de borstels in de stroming. Net als jonge vissen. Een vrouwtje die dit ziet, zou kunnen denken dat het mannetje al nakomelingen heeft, een ervaren vader is en daarom ook een goede toekomstige vader voor haar eigen nakomelingen zou kunnen zijn. Hierdoor worden deze vissen ook wel 'borstelneuzen' genoemd.

BIRDS / VÖGEL / VOGELS

MAMMALS / SÄUGETIERE / ZOOGDIEREN

INSECTS / INSEKTEN / INSECTEN

REPTILES / REPTILIEN / REPTIELEN

FISH / FISCHE / VISSEN

OTHER ANIMALS / ANDERE TIERE / ANDERE DIEREN

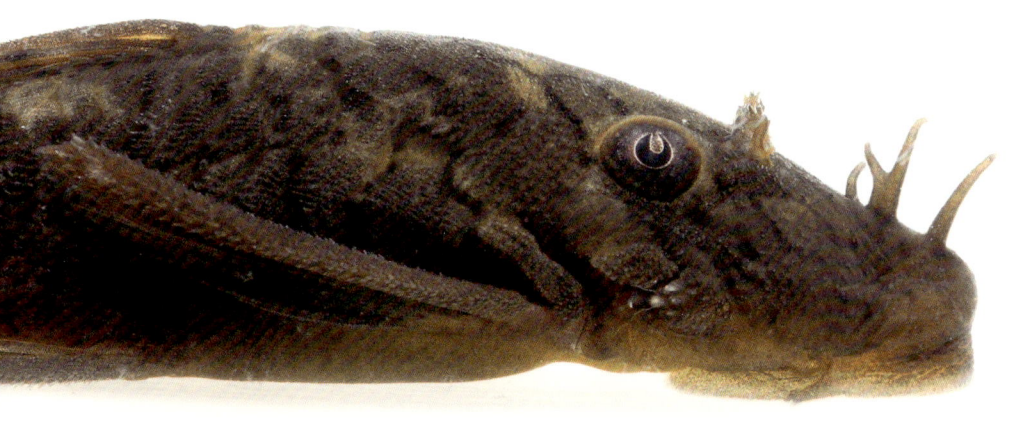

KILLIFISH
KILLIFISCH
KILLIVIS

Fundulopanchax gardneri

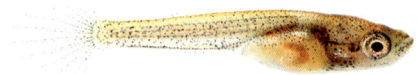

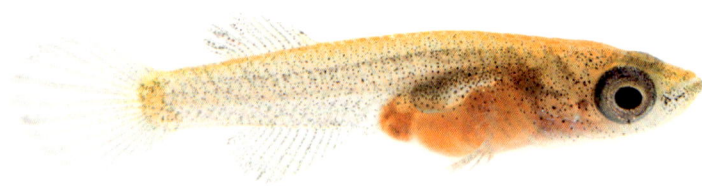

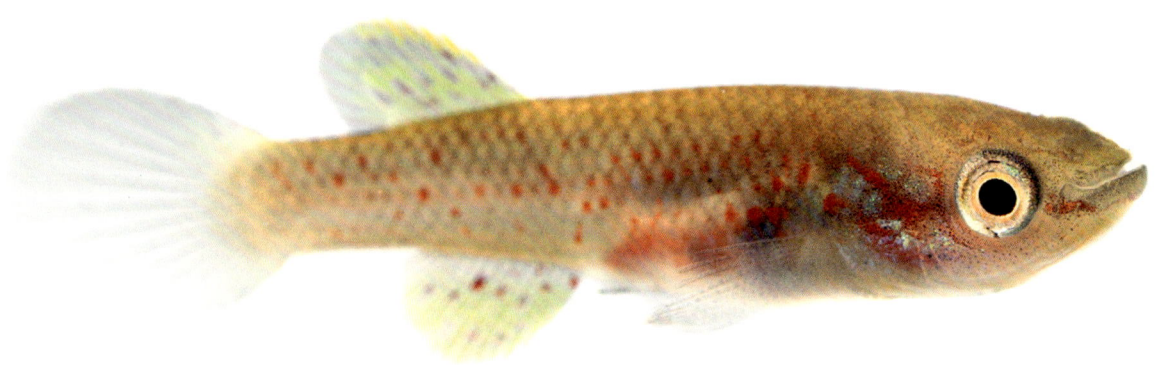

1 day old - 7 weeks old / 1 Tag alt - 7 Wochen alt / 1 dag oud - 7 weken oud

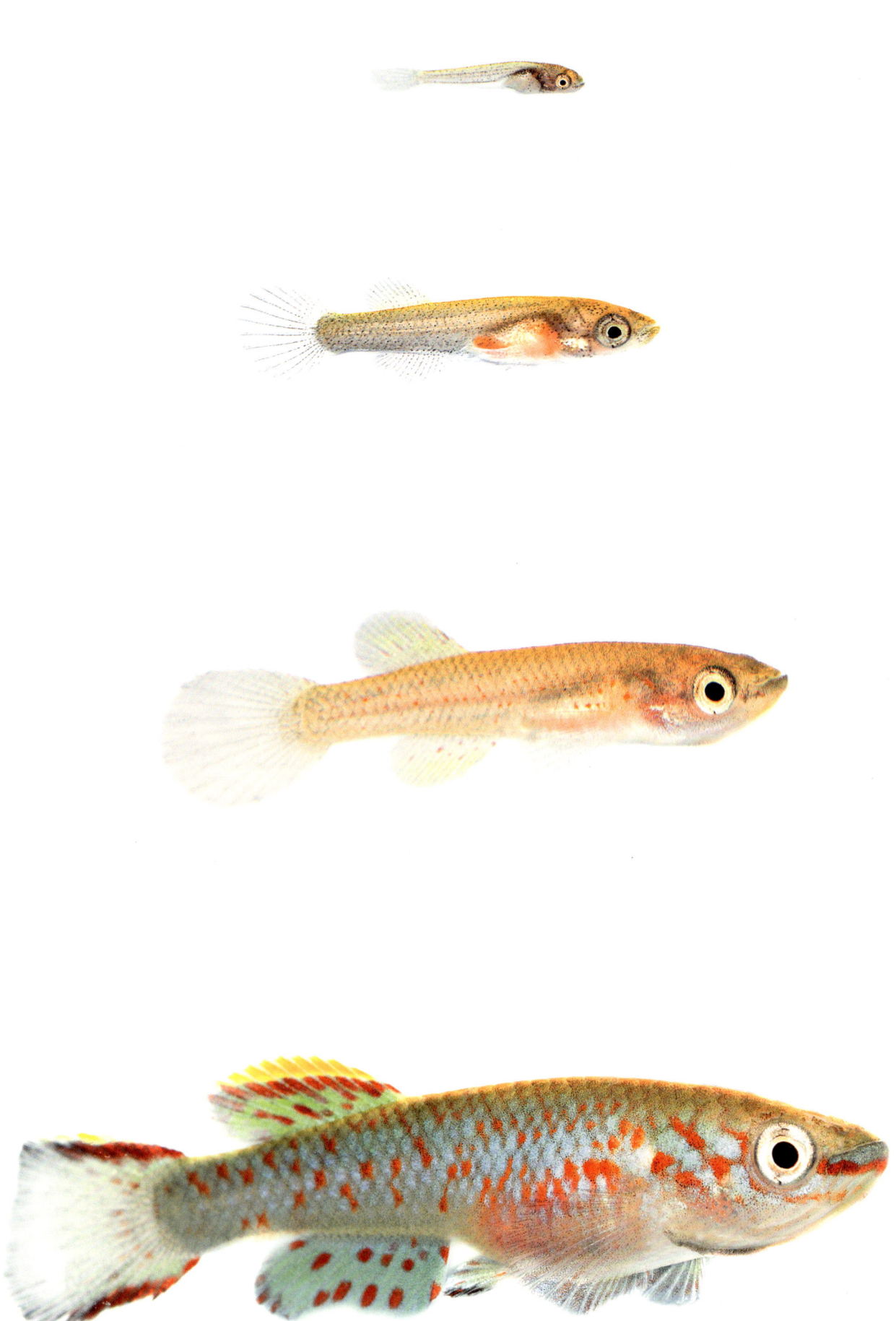

BIRDS / VÖGEL / VOGELS

MAMMALS / SÄUGETIERE / ZOOGDIEREN

INSECTS / INSEKTEN / INSECTEN

REPTILES / REPTILIEN / REPTIELEN

FISH / FISCHE / VISSEN

OTHER ANIMALS / ANDERE TIERE / ANDERE DIEREN

PANZERWELS

PANTSERMEERVAL

Corydoras sipaliwini

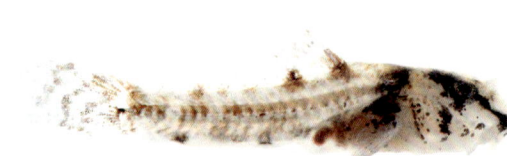

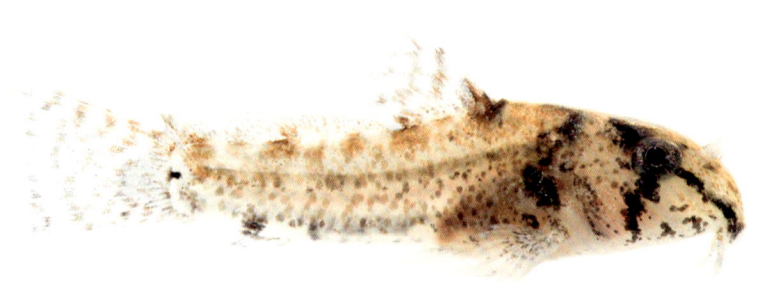

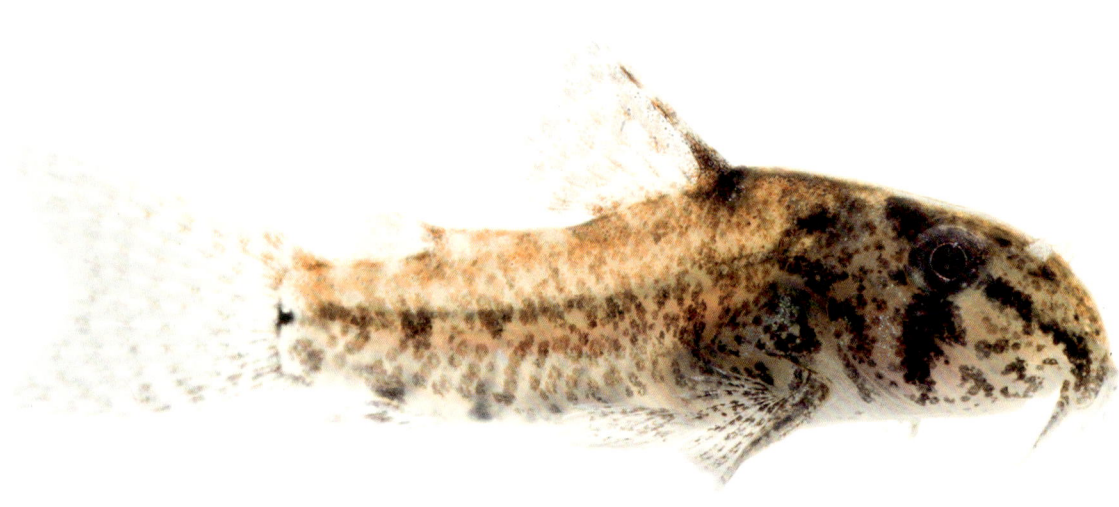

1 day old - 7 weeks old / 1 Tag alt - 7 Wochen alt / 1 dag oud - 7 weken oud

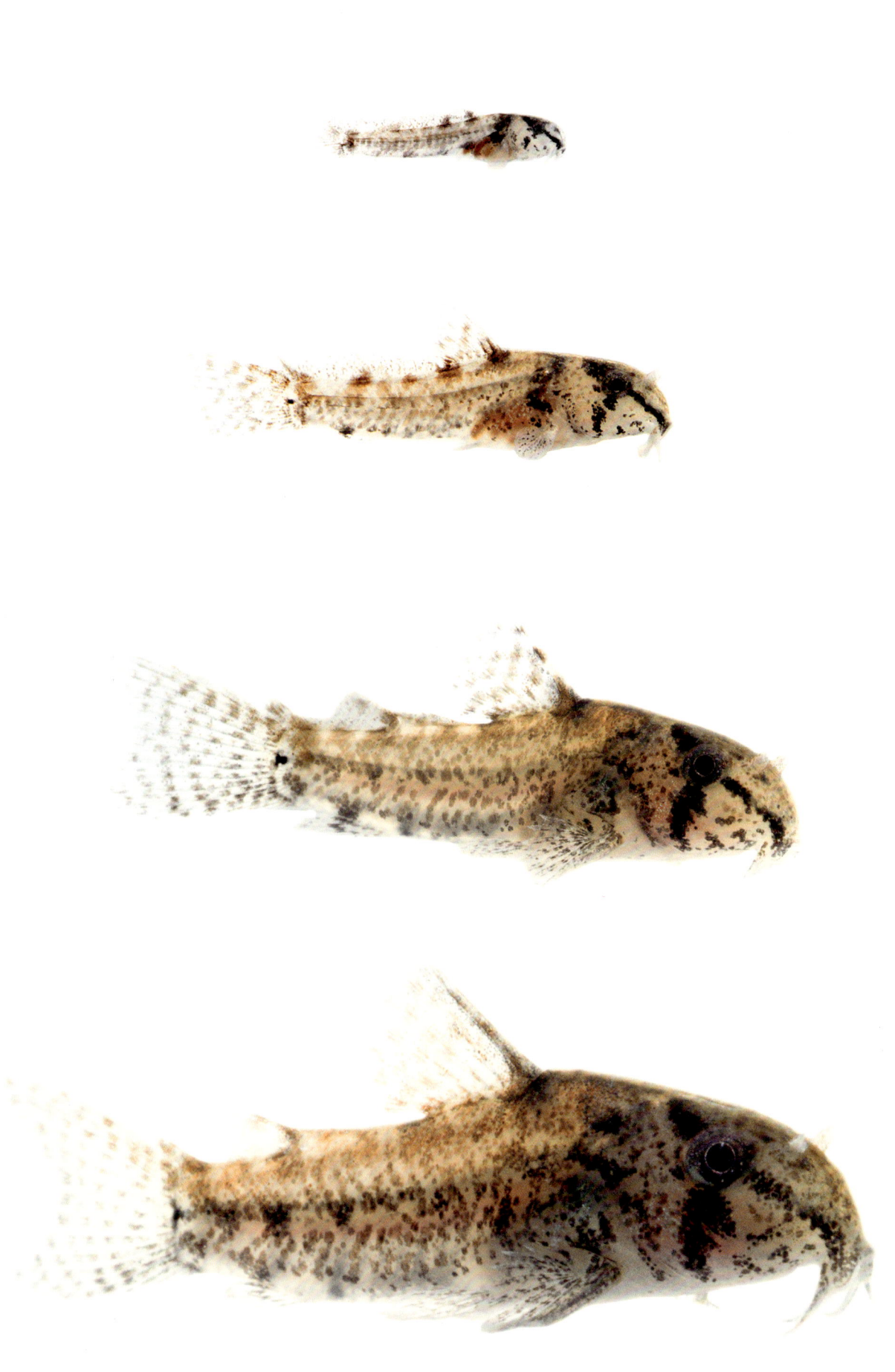

BIRDS / VÖGEL / VOGELS

MAMMALS / SÄUGETIERE / ZOOGDIEREN

INSECTS / INSEKTEN / INSECTEN

REPTILES / REPTILIEN / REPTIELEN

FISH / FISCHE / VISSEN

OTHER ANIMALS / ANDERE TIERE / ANDERE DIEREN

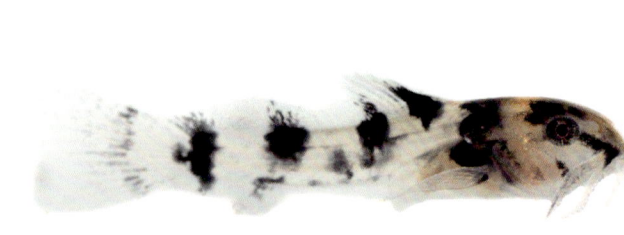

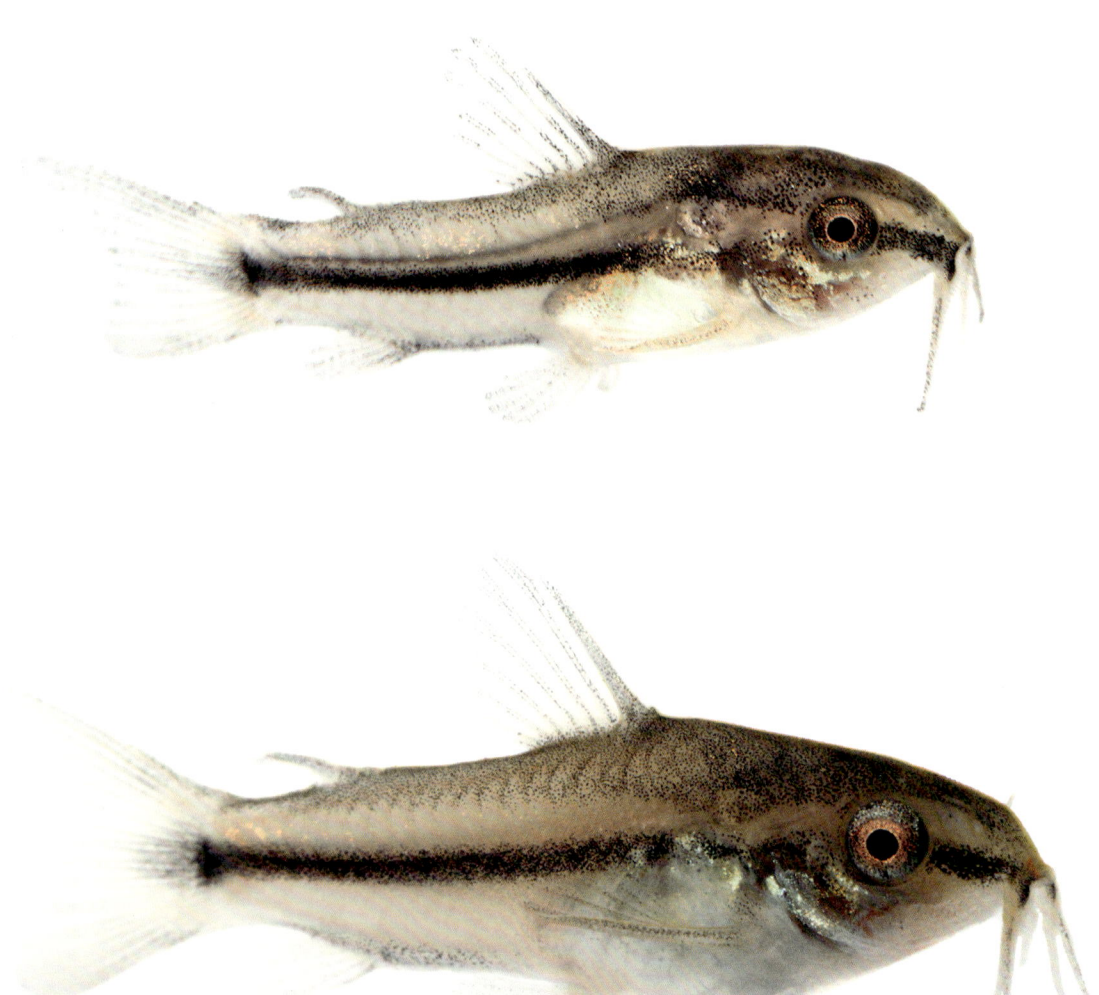

1 day old - 7 weeks old / 1 Tag alt - 7 Wochen alt / 1 dag oud - 7 weken oud

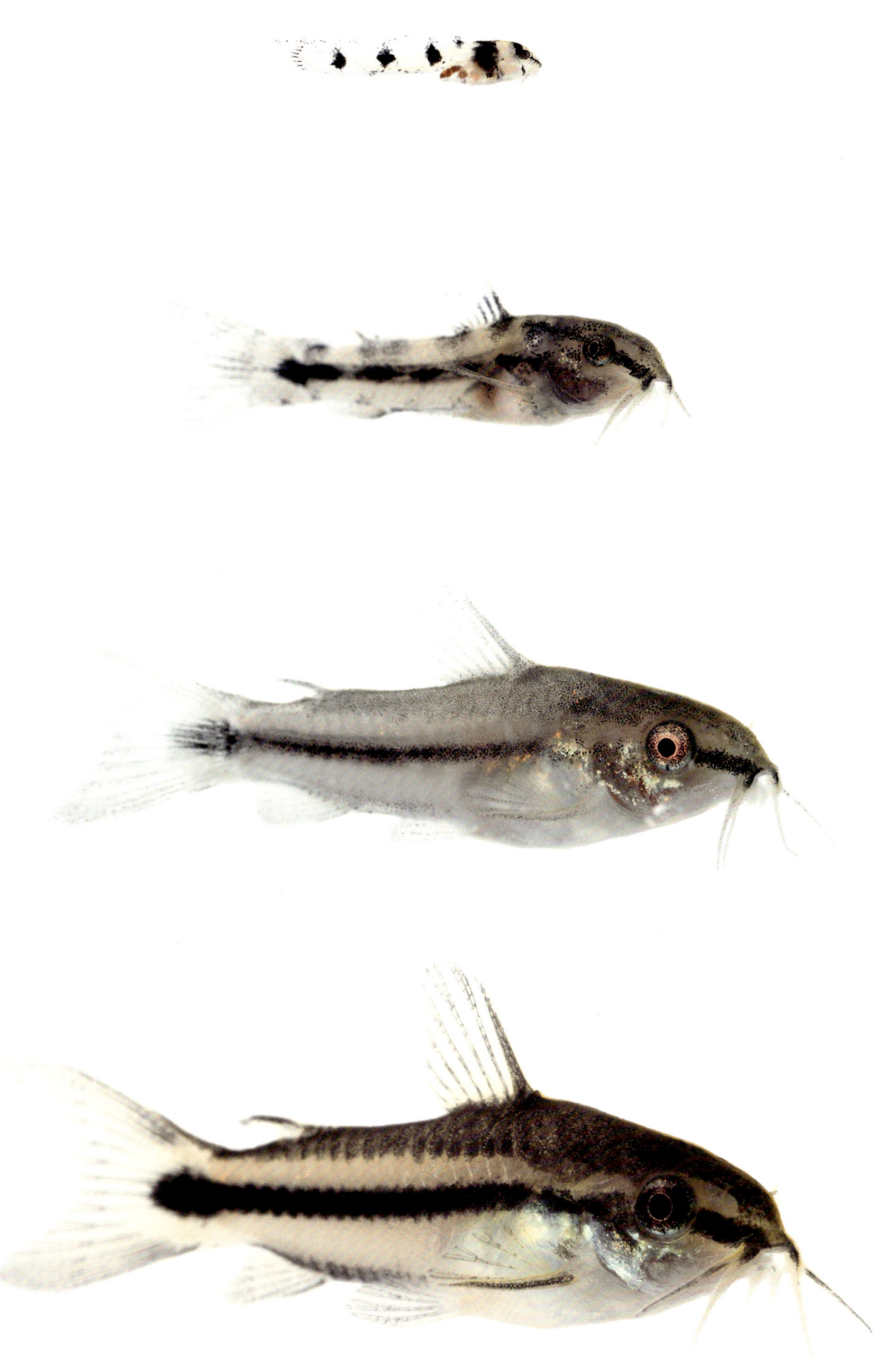

BIRDS / VÖGEL / VOGELS

MAMMALS / SÄUGETIERE / ZOOGDIEREN

INSECTS / INSEKTEN / INSECTEN

REPTILES / REPTILIEN / REPTIELEN

FISH / FISCHE / VISSEN

OTHER ANIMALS / ANDERE TIERE / ANDERE DIEREN

DAISY'S RICEFISH

REISFISCH

RIJSTVISJE

Oryzias woworae

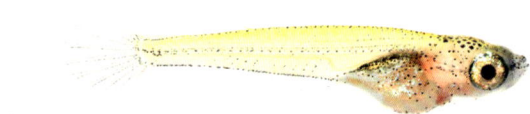

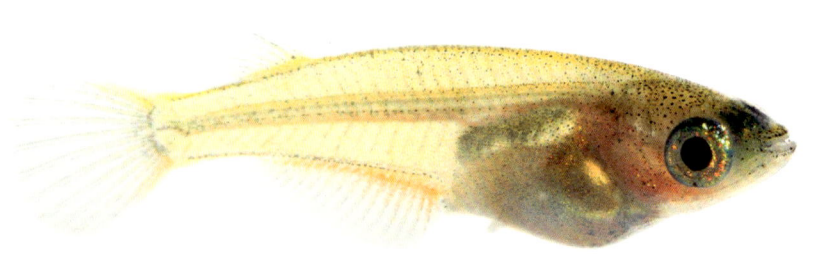

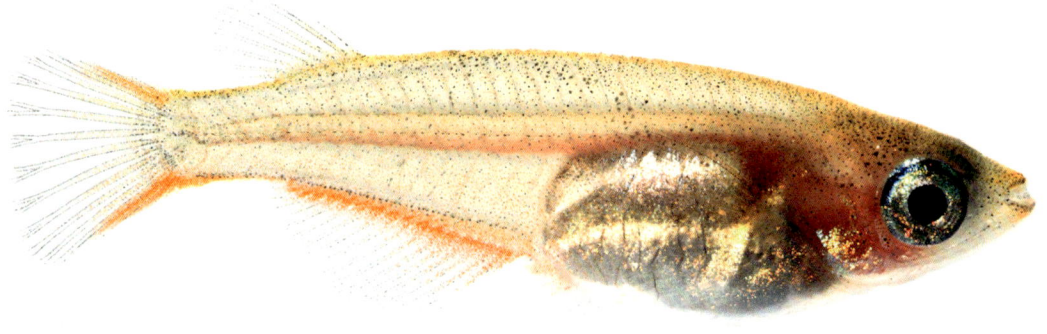

1 day old - 7 weeks old / 1 Tag alt - 7 Wochen alt / 1 dag oud - 7 weken oud

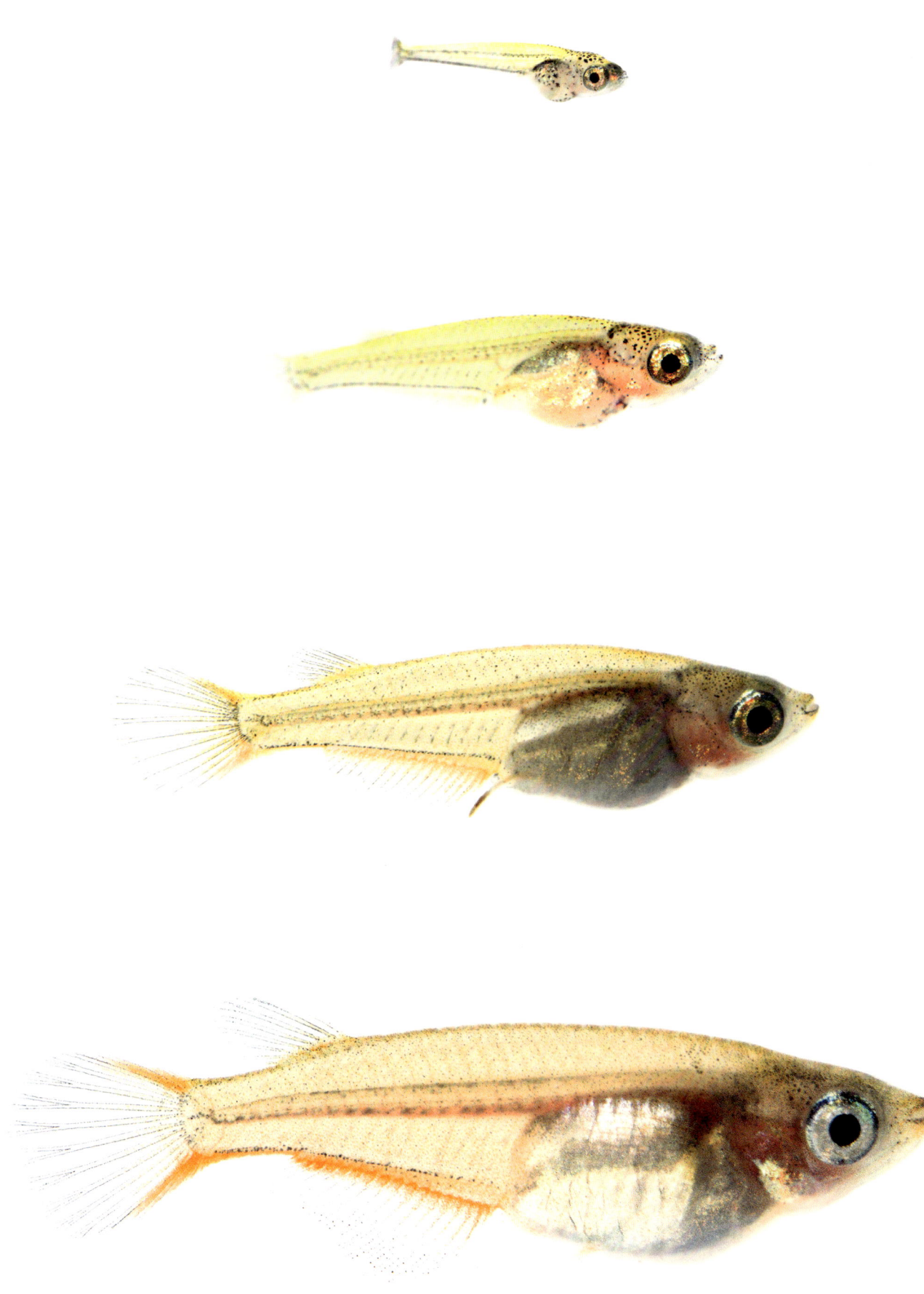

BIRDS / VÖGEL / VOGELS

INSECTS / INSEKTEN / INSECTEN

MAMMALS / SÄUGETIERE / ZOOGDIEREN

REPTILES / REPTILIEN / REPTIELEN

FISH / FISCHE / VISSEN

OTHER ANIMALS / ANDERE TIERE / ANDERE DIEREN

Daisy's Ricefish can only be found on the Island of Muna, Indonesia

Reisfische gibt es nur an der Insel Muna in Indonesien

Deze rijstvisjes komen alleen voor op het eiland Muna in Indonesië

Fish have different ways of depositing their eggs. Some scatter them around, others use a cave to keep them safe or deposit them in a plant where they are covered by leaves. The Daisy's Ricefish has an unusual tactic. This species usually spawns early in the morning. After the eggs are fertilized by the male, the female keeps them under her belly. She swims around with them for a couple of hours, before she starts to look for a safe spot to deposit them. When she has found a suitable plant she rubs her belly against it to transfer the eggs to the plant.

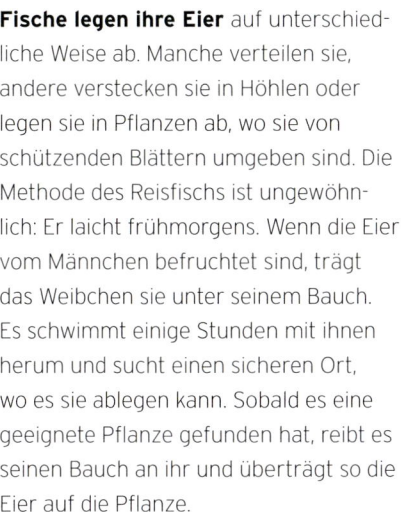

Fische legen ihre Eier auf unterschiedliche Weise ab. Manche verteilen sie, andere verstecken sie in Höhlen oder legen sie in Pflanzen ab, wo sie von schützenden Blättern umgeben sind. Die Methode des Reisfischs ist ungewöhnlich: Er laicht frühmorgens. Wenn die Eier vom Männchen befruchtet sind, trägt das Weibchen sie unter seinem Bauch. Es schwimmt einige Stunden mit ihnen herum und sucht einen sicheren Ort, wo es sie ablegen kann. Sobald es eine geeignete Pflanze gefunden hat, reibt es seinen Bauch an ihr und überträgt so die Eier auf die Pflanze.

Vissen zetten op verschillende manieren hun eitjes af. Sommige verspreiden ze overal in de omgeving, andere vissen gebruiken een hol om ze te beschermen en weer andere zetten ze af tussen de blaadjes van planten. Dit rijstvisje heeft een bijzondere tactiek. Ze paaien meestal 's ochtends vroeg. De eerste uren, nadat de eitjes door het mannetje bevrucht zijn, draagt het vrouwtje ze onder aan haar buik. Daarna gaat ze op zoek naar een veilig plekje om ze af te zetten. Als ze een geschikte plant gevonden heeft, wrijft ze er met haar buik langs, om de eitjes over te zetten.

BIRDS / VÖGEL / VOGELS

MAMMALS / SÄUGETIERE / ZOOGDIEREN

INSECTS / INSEKTEN / INSECTEN

REPTILES / REPTILIEN / REPTIELEN

FISH / FISCHE / VISSEN

OTHER ANIMALS / ANDERE TIERE / ANDERE DIEREN

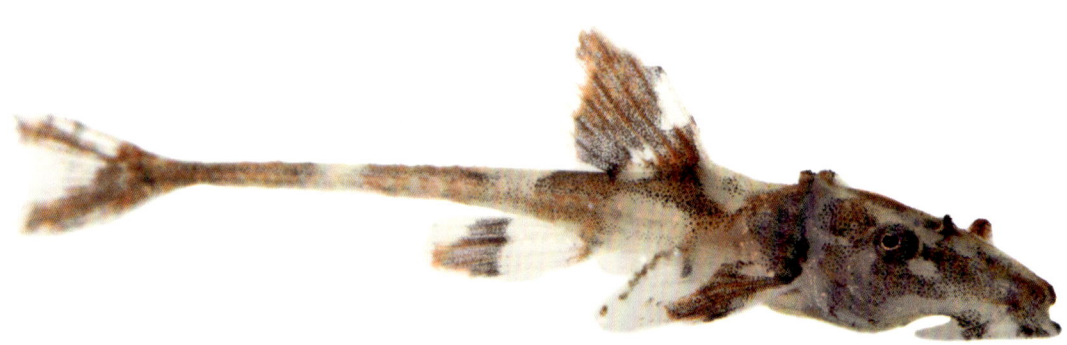

1 day old - 5 weeks old / 1 Tag alt - 5 Wochen alt / 1 dag oud - 5 weken oud

Adult female

Ausgewachsenes Weibchen

Volwassen vrouwtje

When you look closely at the first picture of the Whiptail Catfish, you can see a tiny fish attached to a big yellow/orange orb. This orb is called the yolk-sac. The yolk-sac is clearly visible in the first pictures of Ancistrus L159 and the two dwarfcichlids. It is connected to the newly born fish through a blood vessel and contains important nutrients for the first days of life. As the fry absorbs the nutrients, the yolk-sac shrinks, until it is no longer visible. At this point, the fry is developed enough to forage on its own.

Wenn man das erste Bild des Hexen-welses genauer betrachtet, sieht man einen kleinen Fisch, der an einer großen, gelb-orangen Kugel hängt. Diese Kugel nennt man Dottersack. Der Dottersack ist deutlich sichtbar auf den ersten Bildern von Ancistrus L159 sowie bei den beiden Zwergbuntbarschen. Er ist mit dem frisch geschlüpften Fischjungen durch Adern und Venen verbunden und liefert ihm wichtige Nährstoffe für die ersten Lebenstage. Während die Fischbrut die Nährstoffe aufnehmen, schrumpft der Dottersack, bis er am Ende gar nicht mehr sichtbar ist. Dann sind die Jung-tiere weit genug entwickelt, um selbst auf Nahrungssuche zu gehen.

Als je goed naar de eerste foto van deze meerval kijkt, dan zie je een heel klein visje dat vast zit aan een grote oranje/gele bol. Dit is de dooierzak en deze is ook te zien in de eerste foto van de Ancistrus L159, de twee dwergcichliden en de pantsermeervallen. De dooierzak is met een bloedvat met het pasgeboren visje verbonden en bevat belangrijke voedingsstoffen voor de eerste dagen van zijn leven. Als de voedingsstoffen door het visje worden opgenomen, wordt de dooierzak kleiner, totdat hij helemaal verdwenen is. Op dat moment is het visje voldoende ontwikkeld en gegroeid om zelf op zoek naar eten te gaan.

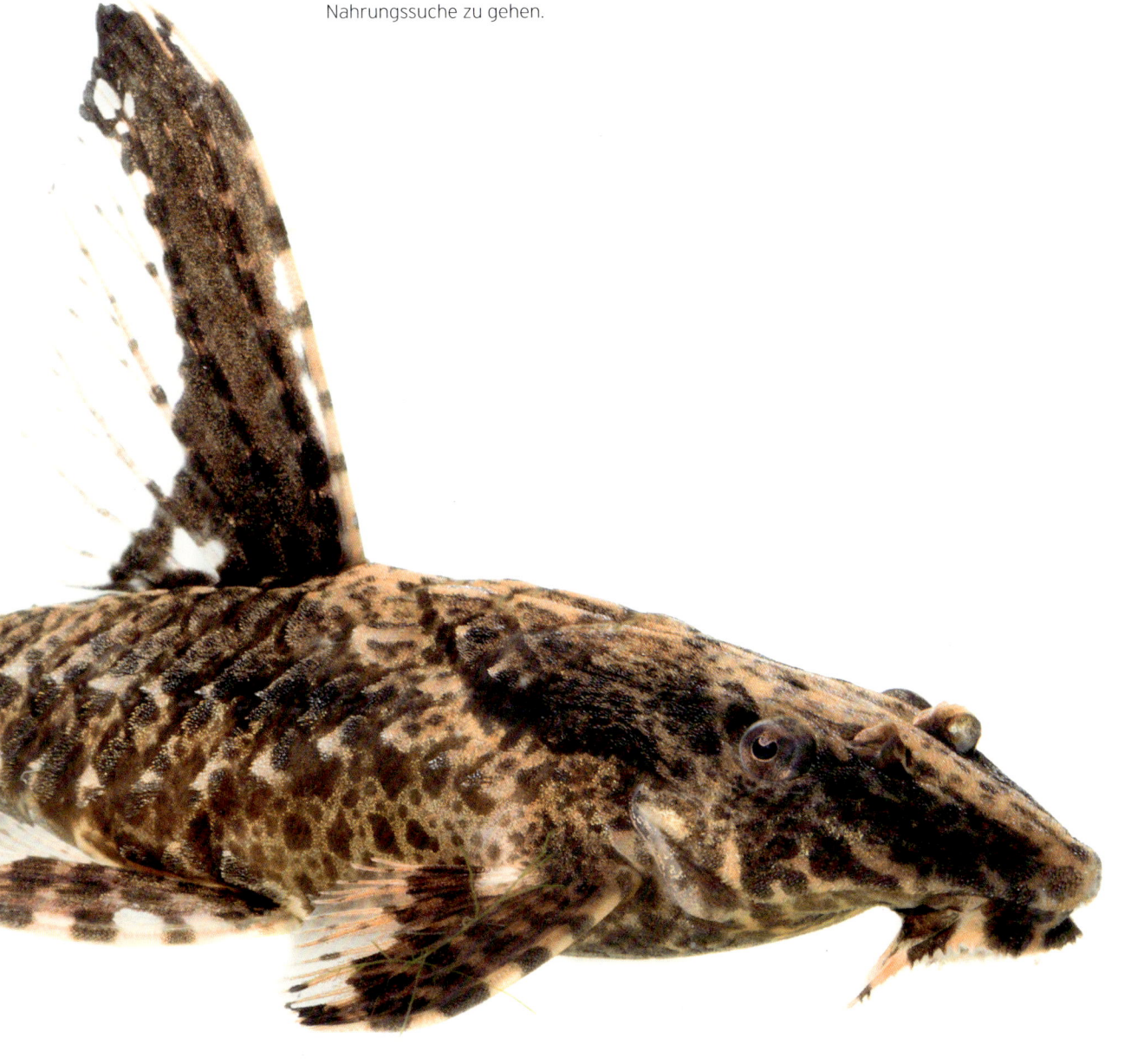

BIRDS / VÖGEL / VOGELS

MAMMALS / SÄUGETIERE / ZOOGDIEREN

INSECTS / INSEKTEN / INSECTEN

REPTILES / REPTILIEN / REPTIELEN

FISH / FISCHE / VISSEN

OTHER ANIMALS / ANDERE TIERE / ANDERE DIEREN

OTHER ANIMALS

ANDERE TIERE

ANDERE DIEREN

ASSASSIN SNAIL

RAUBTURMDECKELSCHNECKE

HELENA SLAK

Clea helena

1 day old - 14 weeks old / 1 Tag alt - 14 Wochen alt / 1 dag oud - 14 weken oud

BIRDS / VÖGEL / VOGELS

MAMMALS / SÄUGETIERE / ZOOGDIEREN

INSECTS / INSEKTEN / INSECTEN

REPTILES / REPTILIEN / REPTIELEN

FISH / FISCHE / VISSEN

OTHER ANIMALS / ANDERE TIERE / ANDERE DIEREN

CELLAR SPIDER
GROSSE ZITTERSPINNE
GROTE TRILSPIN

Pholcus phalangioides

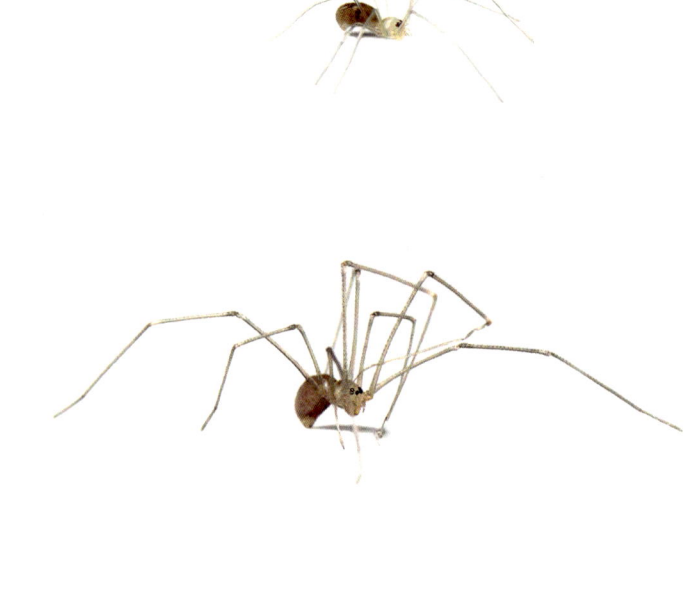

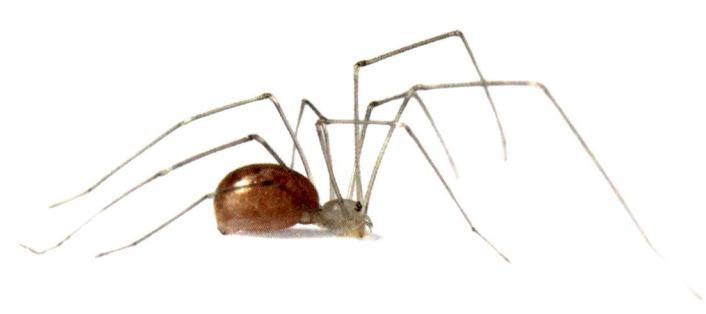

1 day old - 7 weeks old / 1 Tag alt - 7 Wochen alt / 1 dag oud - 7 weken oud

BIRDS / VÖGEL / VOGELS

MAMMALS / SÄUGETIERE / ZOOGDIEREN

INSECTS / INSEKTEN / INSECTEN

REPTILES / REPTILIEN / REPTIELEN

FISH / FISCHE / VISSEN

OTHER ANIMALS / ANDERE TIERE / ANDERE DIEREN

CHERRY SHRIMP
ROTE ZWERGGARNELE
VUURGARNAAL

Neocardina davidi

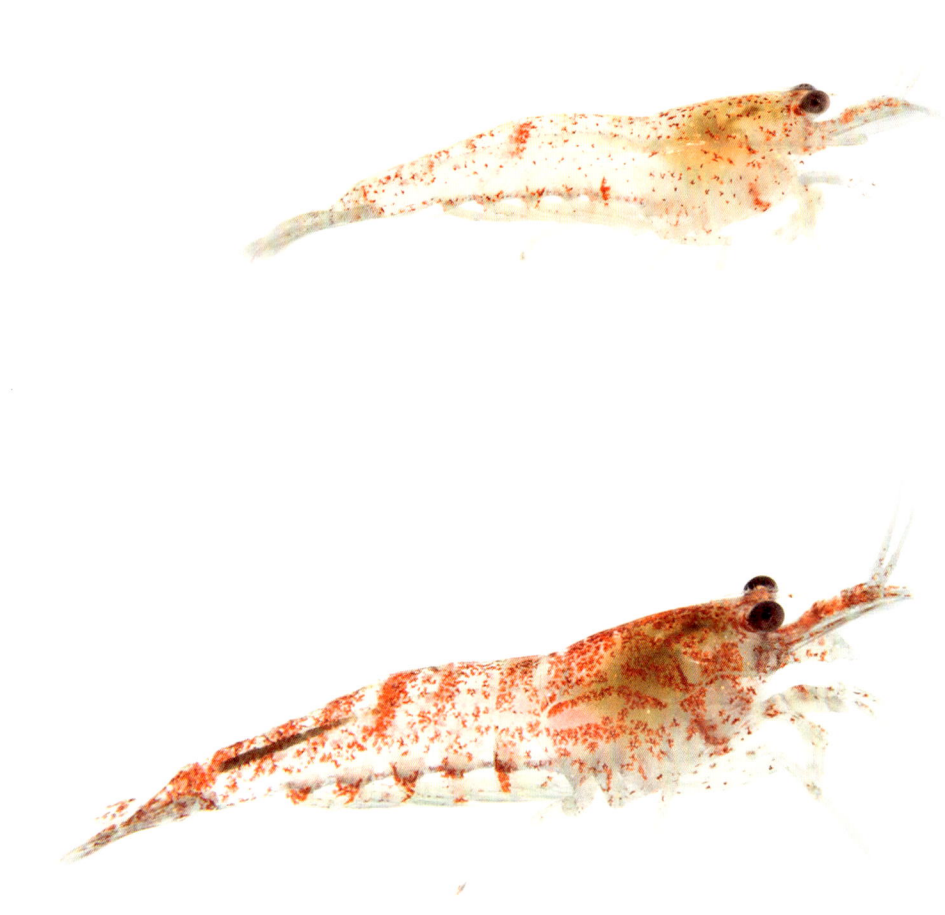

1 day old - 7 weeks old / 1 Tag alt - 7 Wochen alt / 1 dag oud - 7 weken oud

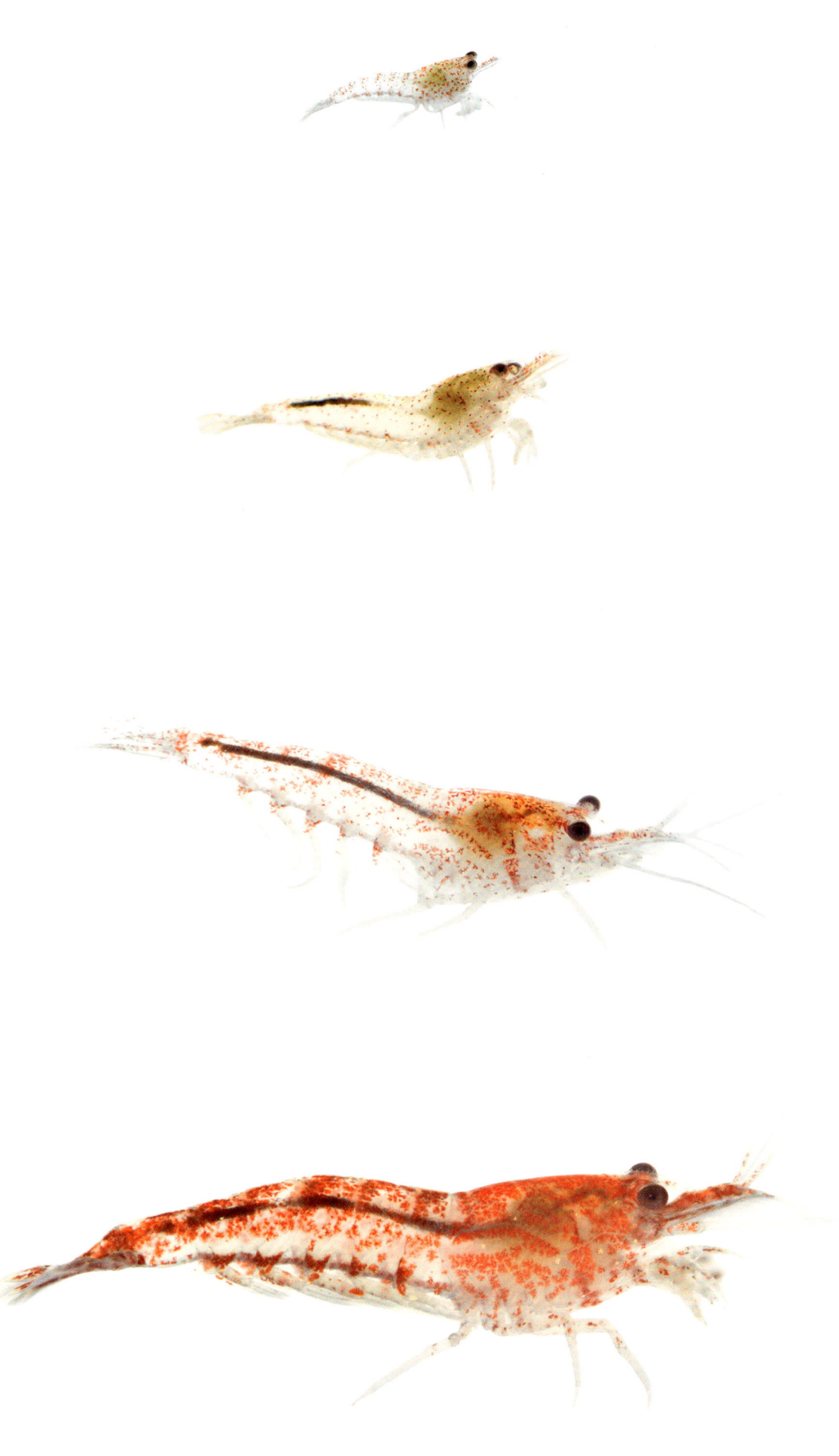

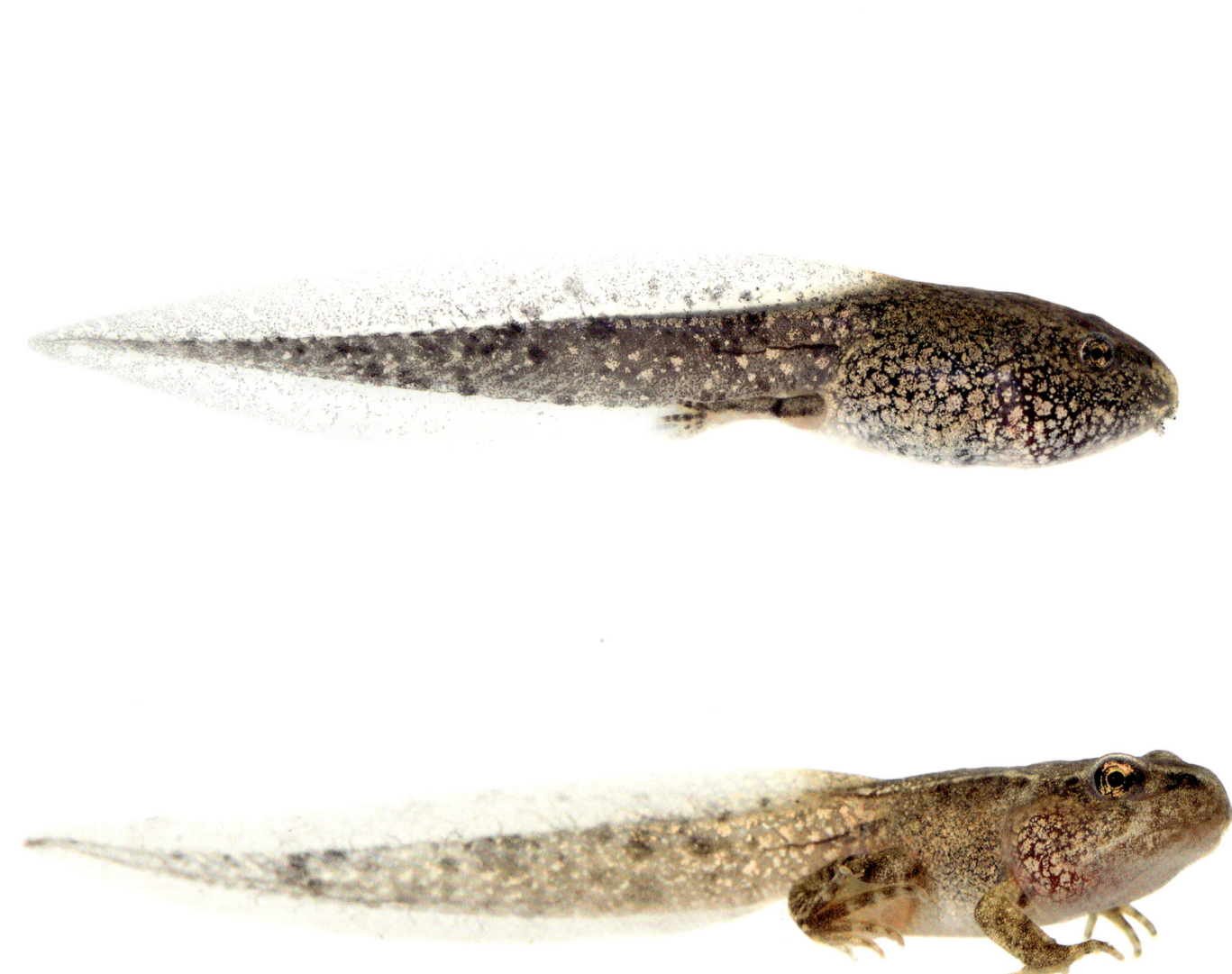

1 day old - 7 weeks old / 1 Tag alt - 7 Wochen alt / 1 dag oud - 7 weken oud

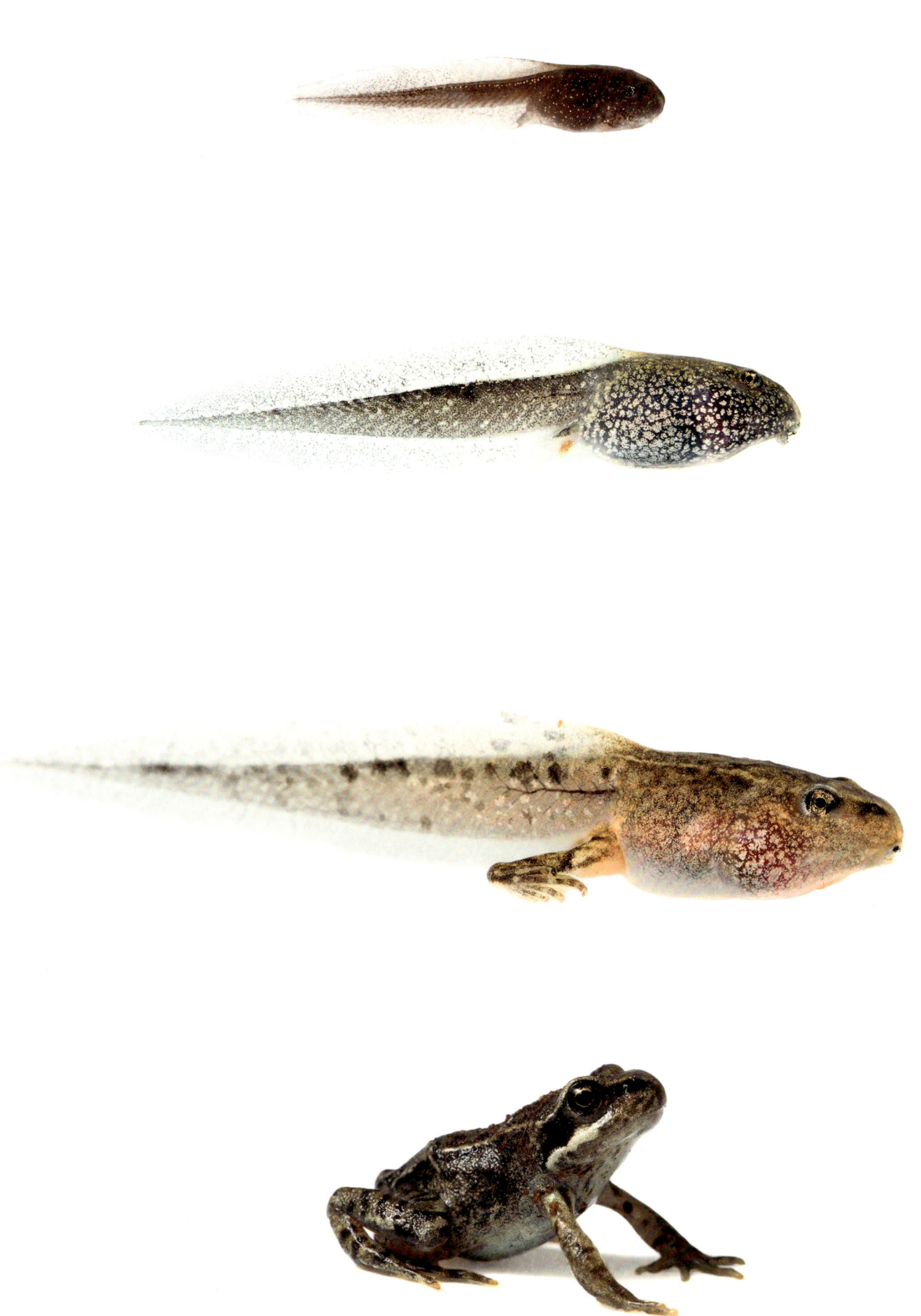

BIRDS / VÖGEL / VOGELS

MAMMALS / SÄUGETIERE / ZOOGDIEREN

REPTILES / REPTILIEN / REPTIELEN

INSECTS / INSEKTEN / INSECTEN

FISH / FISCHE / VISSEN

OTHER ANIMALS / ANDERE TIERE / ANDERE DIEREN

Common frog eggs

Grasfrosch-Eier

Kikkerdril van de bruine kikker

INSECTS / INSEKTEN / INSECTEN

REPTILES / REPTILIEN / REPTIELEN

FISH / FISCHE / VISSEN

OTHER ANIMALS / ANDERE TIERE / ANDERE DIEREN

**These frogs can grow
up to 11cm in size**

**Diese Frösche können bis
zu 11 cm lang werden**

**Deze kikkers kunnen tot
11 cm groot worden**

When you look at the stages of develop-ment in the common and poison arrow frog, you will notice that for the first cou-ple of weeks, the tadpoles don´t change a lot; they just grow bigger. In comparison, the actual metamorphosis from a tadpole to a frog happens quite quickly. This swift transformation makes sense when they change from a purely aquatic lifestyle with gills and a long tail to living on both land and in the water with lungs and legs. However, they are still very vulnerable and the faster this process is completed the higher their chance of survival.

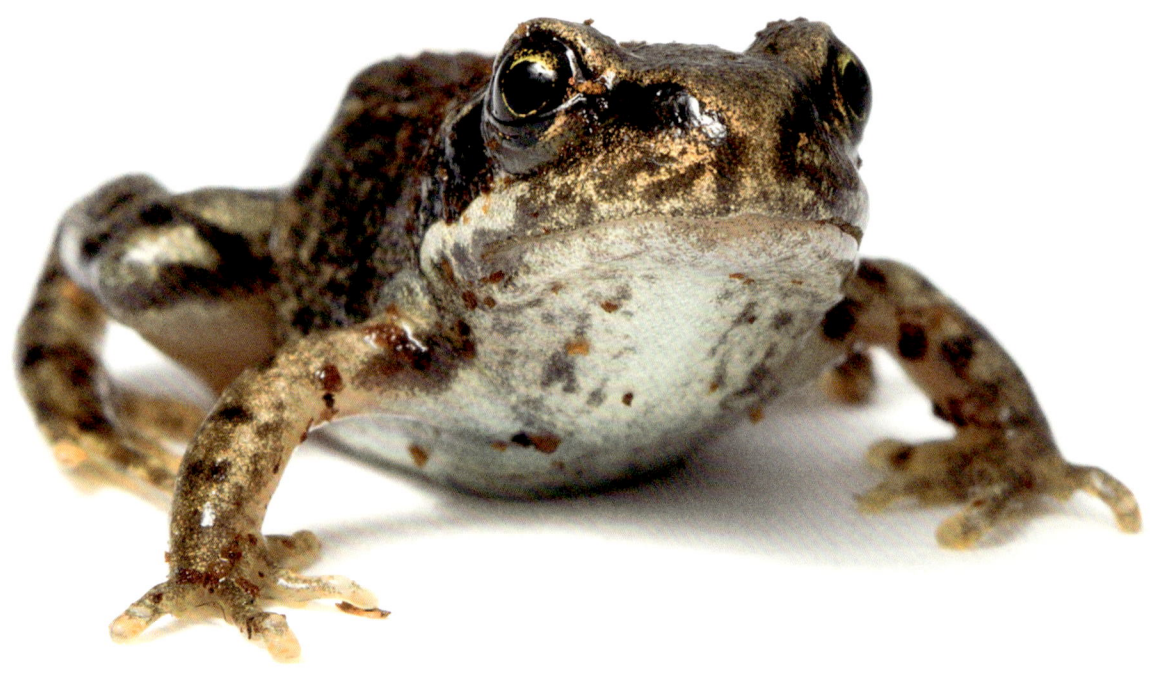

Wenn man sich die Entwicklungsstadien des Gras- und des Pfeilgiftfrosches ansieht, merkt man, dass die Kaulquappen sich in den ersten Wochen kaum verändern: Sie werden nur größer. Die Metamorphose von Kaulquappe zu Frosch hingegen spielt sich sehr schnell ab. Diese schnelle Transformation ist auch sinnvoll, denn die Wandlung geschieht von einem rein aquatischen Tier mit Kiemen und einem langen Schwanz zu einem Tier mit Lungen und Beinen, das teils im Wasser und teils an Land lebt. Die Frösche sind während des Prozesses überaus verletzlich und je schneller es vonstattengeht, desto besser stehen ihre Überlebenschancen.

Als je naar de foto's van de kikkers kijkt, dan valt op dat ze de eerste weken van hun leven niet veel veranderen en eigenlijk alleen maar groter worden. De daadwerkelijke metamorfose van kikkervisje naar kikker verloopt relatief snel. Dit is niet zonder reden. Tijdens de overgang van een dier dat volledig in het water leeft met een lange staart en kieuwen, naar een dier dat ook op het land kan leven met longen en pootjes zijn kikkers erg kwetsbaar. Hoe korter dit proces duurt, hoe groter hun kans is om te overleven.

BIRDS / VÖGEL / VOGELS

MAMMALS / SÄUGETIERE / ZOOGDIEREN

INSECTS / INSEKTEN / INSECTEN

REPTILES / REPTILIEN / REPTIELEN

FISH / FISCHE / VISSEN

OTHER ANIMALS / ANDERE TIERE / ANDERE DIEREN

Epipedobates anthonyi

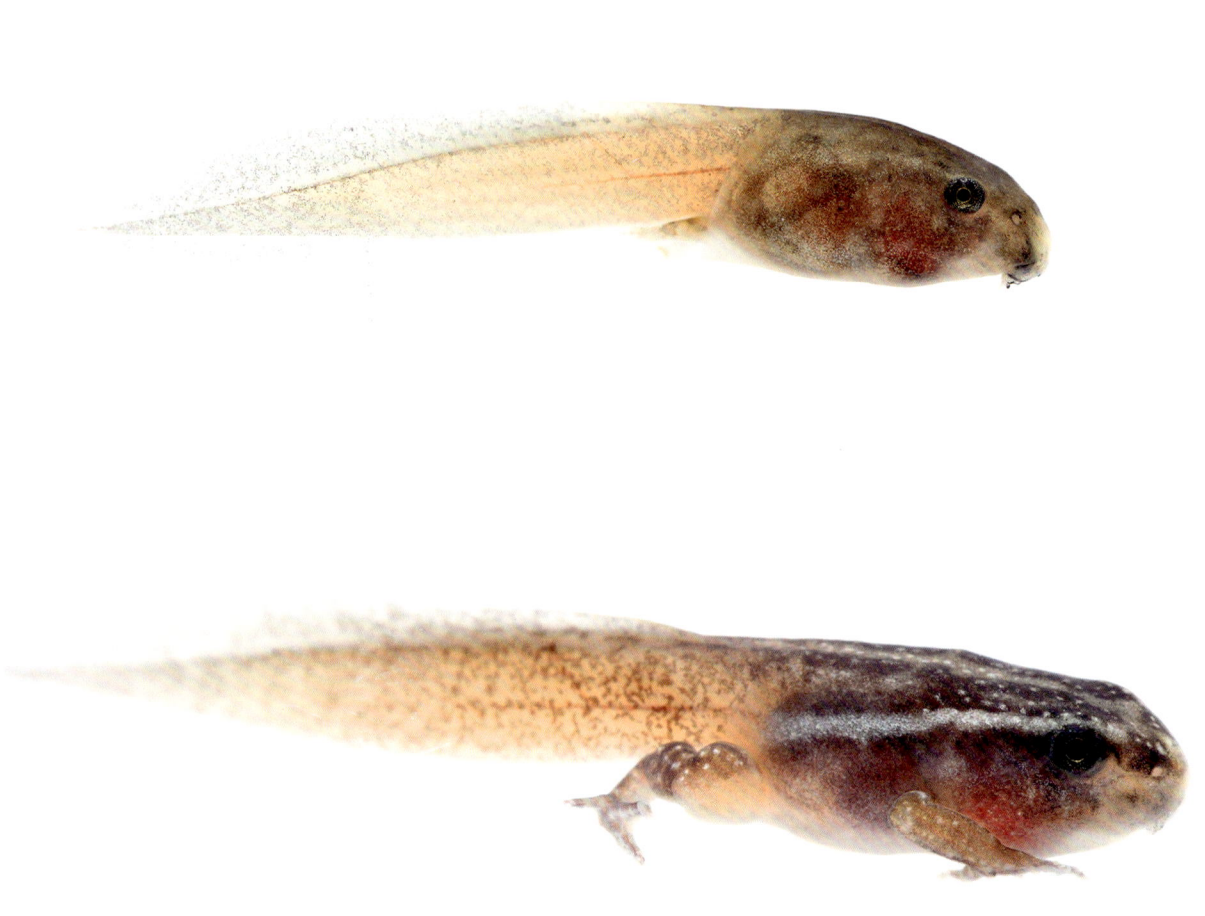

1 day old - 7 weeks old / 1 Tag alt - 7 Wochen alt / 1 dag oud - 7 weken oud

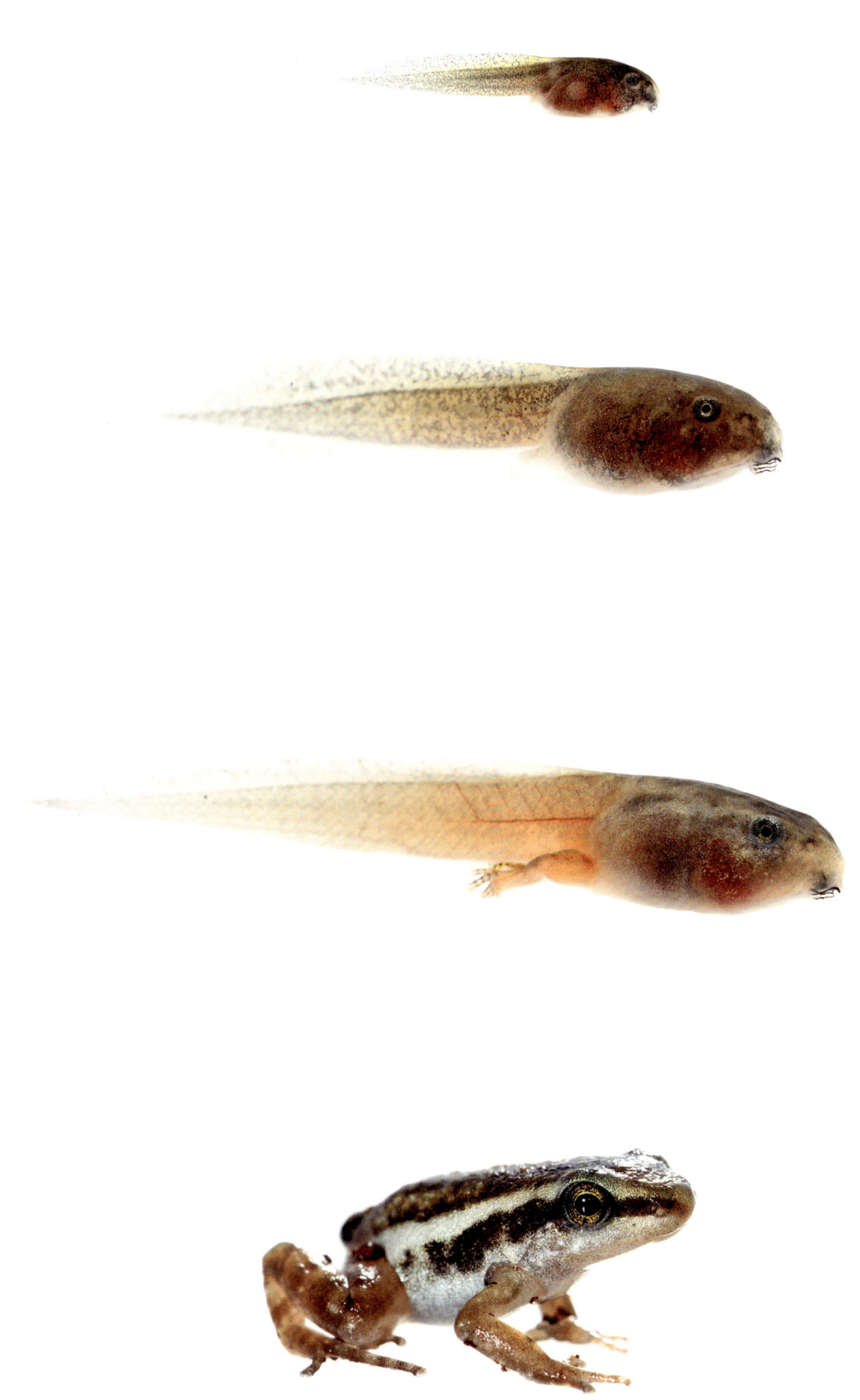

BIRDS / VÖGEL / VOGELS

MAMMALS / SÄUGETIERE / ZOOGDIEREN

INSECTS / INSEKTEN / INSECTEN

REPTILES / REPTILIEN / REPTIELEN

FISH / FISCHE / VISSEN

OTHER ANIMALS / ANDERE TIERE / ANDERE DIEREN

Male frogs make a whistling sound that resembles a canary bird

Die Männchen stoßen ein Pfeifen aus, das dem Gesang des Kanarienvogels ähnelt

Het fluitende geluid dat de mannetjes maken lijkt op dat van een kanarie

Epipedobates anthonyi poison arrow frogs live in the tropical forests of Peru and Ecuador. They have a very special way of caring for their offspring; the female lays her eggs in leaf litter where they are then guarded by the male for approximately two weeks. During this time he also makes sure that they stay moist. After the eggs have hatched the tadpoles need water, so one by one the father takes them on his back and carries them to a nearby creek or pool. This is quite a big accomplishment for such a small animal.

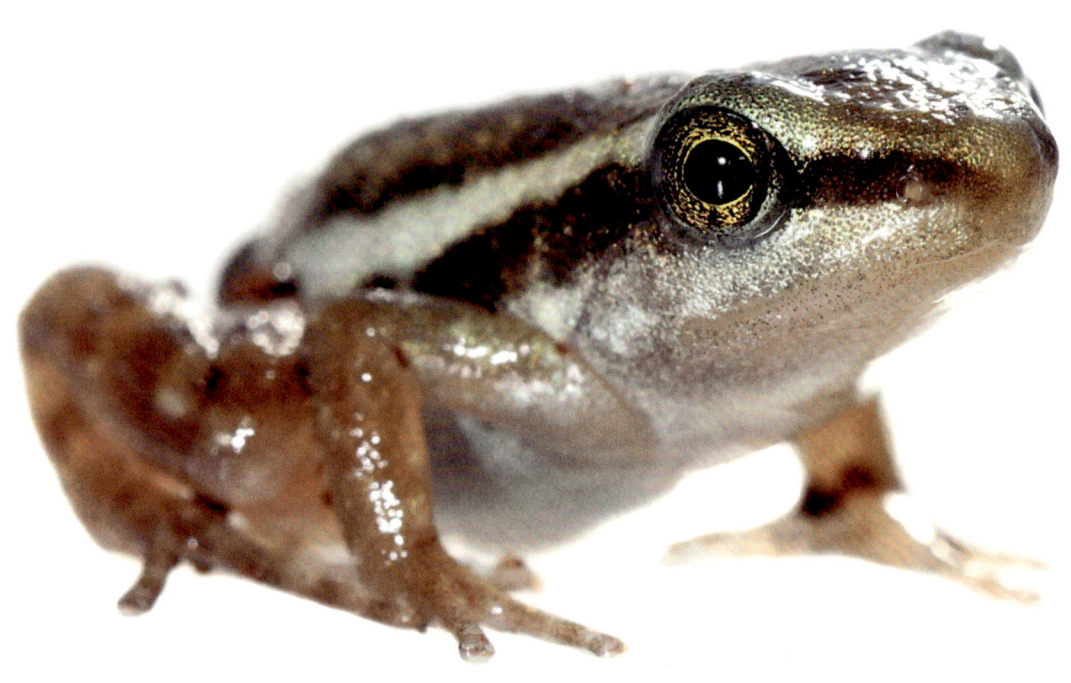

Pfeilgiftfrösche leben in tropischen Regenwäldern in Peru und Ecuador. Sie kümmern sich um ihren Nachwuchs auf ganz besondere Weise: Die Weibchen legen ihre Eier im Laub ab, diese werden dann von den Männchen etwa zwei Wochen lang beschützt. In dieser Zeit sorgt das Männchen auch dafür, dass die Eier feucht bleiben. Wenn sie geschlüpft sind, brauchen die Kaulquappen Wasser, und so trägt sie das Männchen einzeln zu einem nahegelegenen Teich. Eine ziemlich starke Leistung für so ein kleines Tier.

De Epipedobates anthonyi pijlgifkikker leeft in de tropische bossen van Peru en Ecuador. Ze hebben een bijzondere manier om voor hun nakomelingen te zorgen. Het vrouwtje legt haar eitjes in het bladafval op de grond, waar ze vervolgens gedurende ongeveer twee weken door het mannetje bewaakt worden. Hij zorgt er ook voor dat de eitjes vochtig blijven en niet uitdrogen. Zodra de kikkervisjes uit het ei komen, hebben ze water nodig en daarom neemt het mannetje ze één voor één op zijn rug en draagt hij ze naar de dichtstbijzijnde poel of beek. Dat is een flinke inspanning voor zo'n klein diertje.

BIRDS / VÖGEL / VOGELS

MAMMALS / SÄUGETIERE / ZOOGDIEREN

INSECTS / INSEKTEN / INSECTEN

REPTILES / REPTILIEN / REPTIELEN

FISH / FISCHE / VISSEN

OTHER ANIMALS / ANDERE TIERE / ANDERE DIEREN

RAMSHORN SNAIL

POSTHORNSCHNECKE

POSTHOORNSLAK

Planorbella sp.

Ramshorn snails are freshwater
aquatic snails and can be found in most aquariums where they are sold as pets. Just like land snails, their shell is made of calcium carbonate which the snail absorbs from water. Snails are born with a baby version of their shell and they have a special organ which creates it. When they grow, they constantly produce new material at the edge of the shell, so that it grows at the same pace as their body. Most shells grow in the shape of a spiral with new windings on the outside. Just like the annual rings of a tree, these windings can help determine a snails age.

Die Posthornschnecke lebt im Süßwasser. Man sieht sie oft in Aquarien, wo sie gerne als Haustier gehalten wird. Genau wie bei Landschnecken sind auch ihre Häuser aus Kalk, welches sie aus dem Wasser absorbieren. Frisch geschlüpfte Schnecken besitzen bereits eine winzige Version ihrer Häuser, die von einem speziellen Organ geformt werden. Wenn sie wachsen, produzieren sie immer mehr Material am Rand des Hauses, sodass es gleichzeitig mit dem Körper wächst. Die meisten Häuser sind spiralförmig, wobei die äußeren Ringe die neuesten sind. Ganz wie bei Ringen an einem Baumstamm kann man an der Größe der Spirale das Alter einer Schnecke ablesen.

Posthoornslakken leven in zoet water en worden veel in aquariums als huisdier gehouden. Net als bij landslakken is hun schelp van calciumcarbonaat gemaakt. Deze stof nemen ze op uit het water. Slakken worden met een soort babyversie van de schelp geboren en hebben een speciaal orgaan dat nieuw materiaal voor de schelp kan aanmaken. Als ze groeien, wordt er steeds een klein beetje nieuw materiaal aan de voet van de schelp aangemaakt, zodat de schelp groot genoeg blijft voor hun groeiende lichaam. De meeste schelpen worden groter in een spiraalvorm, waarbij er nieuwe windingen aan de buitenkant bijkomen. Net als bij de jaarringen van een boom, kun je met deze windingen de leeftijd van een slak bepalen.

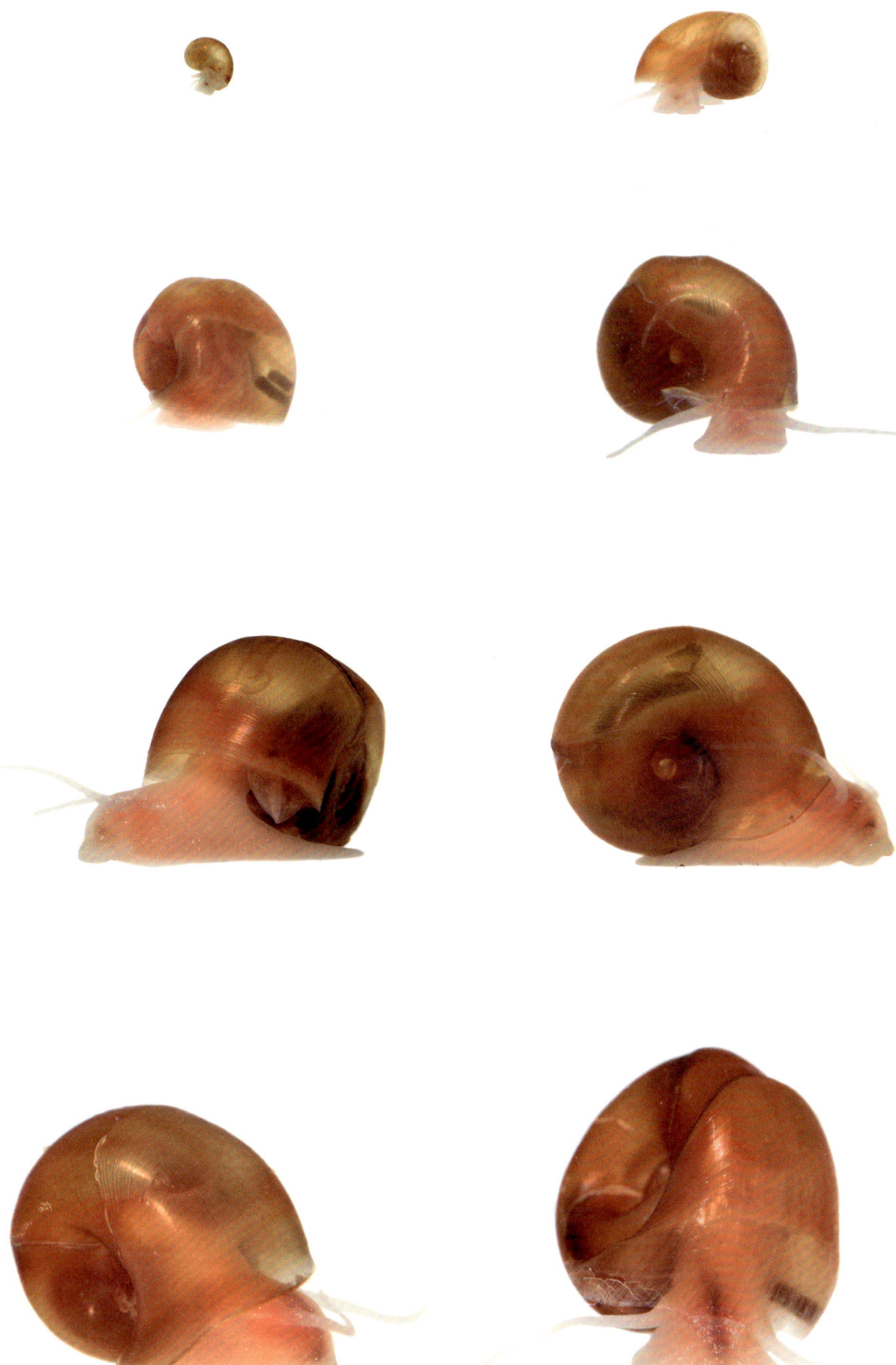

1 day old - 14 weeks old / 1 Tag alt - 14 Wochen alt / 1 dag oud - 14 weken oud

BIRDS / VÖGEL / VOGELS

MAMMALS / SÄUGETIERE / ZOOGDIEREN

INSECTS / INSEKTEN / INSECTEN

REPTILES / REPTILIEN / REPTIELEN

FISH / FISCHE / VISSEN

OTHER ANIMALS / ANDERE TIERE / ANDERE DIEREN

SLUG
NACKTSCHNECKE
NAAKTSLAK

Deroceras sp.

1 day old - 7 weeks old / 1 Tag alt - 7 Wochen alt / 1 dag oud - 7 weken oud

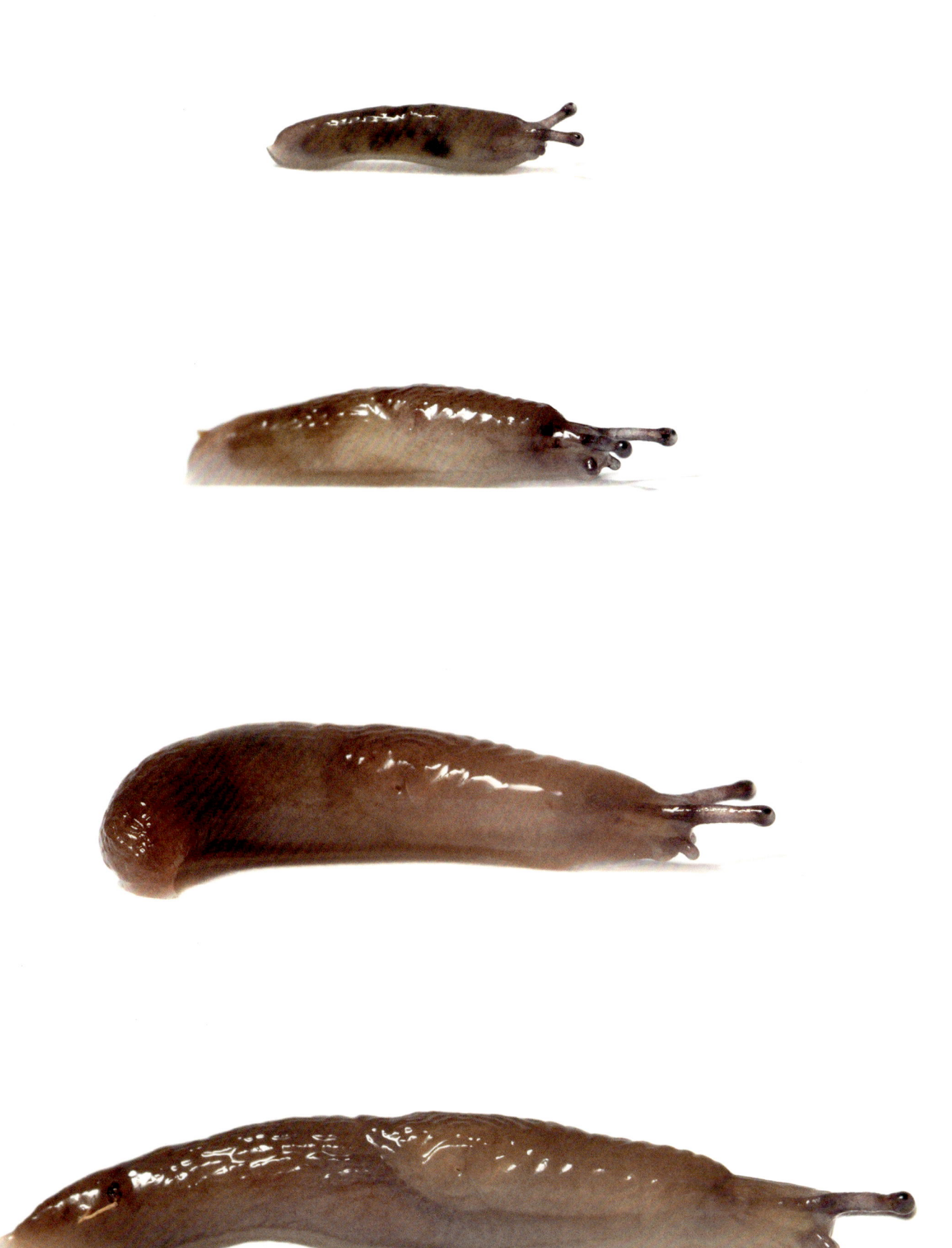

BIRDS / VÖGEL / VOGELS

MAMMALS / SÄUGETIERE / ZOOGDIEREN

INSECTS / INSEKTEN / INSECTEN

REPTILES / REPTILIEN / REPTIELEN

FISH / FISCHE / VISSEN

OTHER ANIMALS / ANDERE TIERE / ANDERE DIEREN

VITA

Marlonneke Willemsen was born near Rotterdam in The Netherlands. After she received her masters degree in Business Economics from the Erasmus University in Rotterdam, she decided to follow her heart and studied photography at the Fotovakschool Rotterdam. She has been working as a photographer ever since. Her award-winning photos have been exhibited in the Museum of Natural History in Rotterdam and have been published in international magazines.

ACKNOWLEDGMENTS

A project like this would be nowhere without the animals, so I would really like to start by thanking all the breeders who helped me with the photos. Not everyone would invite a stranger into their home, let their animals be photographed at such a young and fragile age or give eggs to someone they hardly know for a photography project. Without your help and support these photos wouldn't exist.

I'm really grateful to everyone at teNeues for giving me the opportunity to publish this book. A very big thank you goes out to Roman Korn, Berrit Barlet, Eva Stadler and everyone else who worked on the book. Without your help it would just be pictures and now it's so much more.

Thanks to everyone else who has supported the project; Kees Moeliker, Jeanette Conrad, Bram Langeveld and their colleagues at the Natuurhistorisch Museum Rotterdam, Richard Berlijn and everyone at Profotonet, Marca van den Broek, François Hendrickx, Mich Buschman for their support and encouragement, Gemeente Zuidplas and Stichting Cultureel Netwerk Zuidplas, Arna Willemsen for helping me with the animals, my former classmates and fellow photographers for their suggestions and all my aquarium friends for their breeding advice.

VITA

Marlonneke Willemsen wurde in der Nähe von Rotterdam in den Niederlanden geboren. Nach ihrem Masterabschluss in Betriebswirtschaftslehre an der Erasmus-Universität in Rotterdam folgte sie ihrem Herzen und studierte Fotografie an der Fotovakschool Rotterdam. Seitdem arbeitet sie als Fotografin. Ihre Fotografien haben Preise gewonnen und wurden im Natuurhistorisch Museum Rotterdam ausgestellt sowie in internationalen Magazinen veröffentlicht.

DANKSAGUNG

Dieses Projekt wäre ohne die Tiere nie zustande gekommen, daher möchte ich zunächst allen Züchtern, die mir diese Fotos ermöglichten, danken. Nur wenige Menschen würden eine Fremde in ihr Zuhause lassen, geschweige denn ihr erlauben, junge, verletzliche Tiere zu fotografieren und ihr Eier für ein Fotografieprojekt anvertrauen. Ohne eure Hilfe und Unterstützung gäbe es diese Fotos nicht.

Ich bin allen bei teNeues dankbar für die Möglichkeit, dieses Buch zu veröffentlichen. Ein großes Dankeschön geht an Roman Korn, Berrit Barlet, Eva Stadler und alle anderen, die an diesem Buch mitgearbeitet haben. Ohne euch wäre dieses Buch nur eine Fotoreihe; nun ist es so viel mehr.

Ich danke allen, die dieses Projekt unterstützt haben: Kees Moeliker, Jeanette Conrad, Bram Langeveld und ihren Kollegen im Natuurhistorisch Museum Rotterdam; Richard Berlijn und allen bei Profotonet; Marca van den Broek, François Hendrickx, Mich Buschman für ihre Unterstützung; Gemeente Zuidplas und Stichting Cultureel Netwerk Zuidplas; Arna Willemsen für all die Hilfe mit den Tieren; meinen ehemaligen Kommilitonen und anderen Fotografen für ihre Ratschläge; und allen meinen Aquarium-Freunden für ihre guten Ratschläge.

VITA

Marlonneke Willemsen is in Schiedam geboren en woont en werkt in Nieuwerkerk aan den IJssel. Nadat ze haar Master Bedrijfseconomie aan de Erasmus Universiteit Rotterdam had behaald, besloot ze om haar hart te volgen en is ze met de vakopleiding aan de Fotovakschool Rotterdam begonnen. Die rondde ze in 2012 af en sindsdien is ze werkzaam als fotograaf. Haar foto's waren onder andere te zien in het Natuurhistorisch Museum Rotterdam en zijn gepubliceerd in internationale tijdschriften.

DANKWOORD

Dit project zou niet bestaan zonder de dieren, dus ik wil beginnen met het bedanken van alle kwekers en fokkers die me bij het maken van de foto's geholpen hebben. Niet iedereen zou zomaar een vreemde in zijn huis binnenlaten, om dieren op zo'n jonge en kwetsbare leeftijd te laten fotograferen of iemand die je nauwelijks kent eitjes lenen. Zonder jullie hulp en ondersteuning zouden deze foto's er niet zijn.

Ik ben iedereen bij teNeues heel erg dankbaar dat ze me de kans hebben gegeven om dit boek uit te geven. Ik wil in het bijzonder Roman Korn, Berrit Barlet, Eva Stadler en alle andere medewerkers bedanken die aan het boek gewerkt hebben. Zonder jullie hulp zouden het alleen maar foto's zijn en nu is het zoveel meer.

Verder wil ik iedereen bedanken die het project gesteund heeft; Kees Moeliker, Jeanette Conrad, Bram Langeveld en hun collega's van het Natuurhistorisch Museum Rotterdam, Richard Berlijn en iedereen bij Profotonet, Marca van den Broek, François Hendrickx, Mich Buschman voor jullie steun en aanmoedigingen, Gemeente Zuidplas en Stichting Cultureel Netwerk Zuidplas, Arna Willemsen voor alle hulp met de dieren, mijn voormalige klasgenootjes en collega fotografen voor jullie suggesties en mijn aquariumvrienden voor al het kweekadvies.

BREEDERS/ZÜCHTER/KWEKERS EN FOKKERS

Jan Bouwmeester: Budgerigar/ Wellensittich/Grasparkiet p. 12-15

Fred de Groot: Canary/Kanarienvogel/Kanarie p. 16-17

Star Sheepdogs: Campbell duck/Campbell-Ente/Campbell eend p. 18-21

Marius Gahrmann: Groninger Meeuw chicken/Huhn/kippen p. 22-29

Pieter Vreeling: Pigeon/Brieftaube/Postduif p. 30-31

Cattery Tynogejest: Britisch Longhair/Britisch Langhaar/Brits Langhaar p. 34-37

Kinderboerderij Klaverweide: Lakenvelder cattle/Lakenvelder Rind/Lakenvelder p. 38-39

Kunekune pig/Kunekune-Schwein/Kunekune varken p. 50-53

Dutch pied goat/Bunte Holländische Ziege/Hollandse bonte geit p. 54-55

Pygmy goat/Zwergziege/Dwerggeit p. 56-59

Dutch spotted sheep/Niederländisches Buntes Schaf/Nederlands bonte schaap p. 60-61

Jeanette Reijm: Guinea pig/Meerschweinchen/Cavia p. 40-43

Yolante Buurman of Kennel Dutch Brand's: Kerry blue terrier p. 44-49

Mevr. K. van Geelkerken: Giant prickly stick insect/Australische Gespenstschrecke/Autralische flappentak p. 64-65

Carmen Schmidt: Papilio dardanus p. 70-77

Papilio demodocus, p. 84-89

De Vlinderstichting: Large white/Großer Kohlweißling/Groot koolwitje p. 78-83

Nicole Dorenbos: Antherina suraka p. 102-109

Entocare: Two spotted ladybug/Zweipunkt-Marienkäfer/Tweestippelig lieveheersbeestje p. 110-113

Marcel Langbroek: Collared lizard/Halsbandleguan/Halsbandleguaan p. 120-123

Hermann's tortoise/Griechische Landschildkröte/Griekse landschildpad p. 136-139

Isabelle van Dijnsen: Crested gecko/Kronengecko/Wimpergekko p. 124-127

Gargoyle gecko/Höckerkopfgecko/Gargoyle gekko p. 128-131

Leopard gecko/Leopardgecko/Luipaardgekko p. 132-133

Marianne Uni: Mikrogeophagus altispinosus p. 148-149

Roland van Ouwerkerk: Corydoras sipaliwini p. 156-157

Rozemarijn Molenaar - Wortel: Fundulopanchax gardneri p. 154-155

Marlonneke Willemsen: Mealworm/Mehlwurm/Meeltor p. 114-117

Mourning gecko/Jungferngecko/Rouwgekko p. 134-135

Apistrogramma borellii p. 142-147

Ancistrus L159 p. 150-153

Corydoras pygmaeus p. 158-159

Oryzias woworae p. 160-163

Rhineloricaria lanceolata p. 164-167

Assassin snail/Raubturmdeckelschnecke/Helena slak p. 170-171

Cherry shrimp/Rote Zwerggarnele/Vuurgarnaal p. 174-175

Ramshorn snail/Posthornschnecke/Posthoornslak p. 186-187

Imprint

© 2021 teNeues Verlag GmbH

Photographs & Texts: © Marlonneke Willemsen. All rights reserved.
Editorial Coordination by Roman Korn, teNeues Verlag
Production by Nele Jansen, teNeues Verlag
Photo Editing, Color Separation by Jens Grundei, teNeues Verlag
Cover & Desgin by Eva Stadler
Copyediting by Eilidh Mackintosh (English) &
Peter Schilthuizen (Dutch)
Translation by Judith Kahl (German)

Library of Congress Number: 2020952553
ISBN: 978-3-96171-335-6 (German)
 978-3-96171-336-3 (English)
 978-3-96171-342-4 (Dutch)

Printed in Slovakia by Neografia

Bibliographic information published by the
Deutsche Nationalbibliothek:
The Deutsche Nationalbibliothek lists this publication
in the Deutsche Nationalbibliografie; detailed bibliographic
data are available on the Internet at dnb.dnb.de.

Published by teNeues Publishing Group

teNeues Verlag GmbH
Werner-von-Siemens-Straße 1
86159 Augsburg, Germany

Düsseldorf Office
Waldenburger Straße 13, 41564 Kaarst, Germany
e-mail: books@teneues.com

Augsburg/München Office
Werner-von-Siemens-Straße 1
86159 Augsburg, Germany
e-mail: bbarlet@teneues.com

Berlin Office
Lietzenburger Straße 53, 10719 Berlin, Germany
e-mail: ajasper@teneues.com

Press department Stefan Becht
Phone: +49-152-2874-9508 / +49-6321-97067-99
e-mail: sbecht@teneues.com

teNeues Publishing Company
350 Seventh Avenue, Suite 301, New York, NY 10001, USA
Phone: +1-212-627-9090
Fax: +1-212-627-9511

teNeues Publishing UK Ltd.
12 Ferndene Road, London SE24 0AQ, UK
Phone: +44-20-3542-8997

www.teneues.com

teNeues Publishing Group
Augsburg / München
Berlin
Düsseldorf
London
New York

teNeues